프랙탈 같은 자기 진화를 이루어낸

아티스트의 생각지도

프랙탈 같은 자기 진화를 이루어낸

아티스트의 생각지도

최정훈 · 서정현 공저

호메로스

제프 쿤스, 데미언 허스트, 앤디 워홀, 로메르 브리토, 무라카미 다카시 등은 퍼스트 달란트와 세컨드 달란트의 융합으로 새로운 개념의 아티스트로 재탄생할 수 있었다. 이들은 퍼스트 달란트인 자연탐구지능(시각지능)에 세컨드 달란트인 논리수학지능을 더해 시스템을 추구했다. 즉, CEO형 아티스트인 것이다.

퍼스트 달란트와 세컨드 달란트의 융합을 통한 시너지!

이로써 우리는 각자의 업(業)에서 크리에이터로 거듭날 수 있다. 동종업계에서 퍼스트 달란트는 넘쳐나고 점점 변별력을 잃어가고 있다. 금융권이라면 논리수학지능이, 스포츠 분야라면 신체운동지능이, 작가들이라면 언어지능이, 영업 분야라면 대인관계지능이, 종교계통이라면 내면지능(성공지능, 자기이해지능, 자아성찰지능)이 우수한 인재가

이미 포진해 있다.

퍼스트 달란트만으로 승부하기란 점점 버거워지는 것이다. 그렇다면 여기 아티스트들처럼 세컨드 달란트를 통한 '아티스트의 생각지도'를 적용해 볼만하다.

이 시대 크리에이터로 살아가는 것은 온전히 개인의 몫으로 남는다. 동종업계의 경쟁에서 어떻게 승리할 것인가. 갈수록 한 분야에서도 빈익빈 부익부가 심화되고 있다. 쫓기듯 살지 않고 내 속도로 가려면, 달란트끼리의 융합을 통한 시너지는 필수다.

그동안 우리는 강점, 강점혁명, 달란트, 재능, 소질, 차별화 등에 대해서는 잘 알고 있었다. 하지만 구체적인 프로세스나 시너지에 대해서는 잘 알지 못한다. 여기 아티스트들의 일화를 통해 그들이 어떻게 크리에이터로서 거듭날 수 있었는지 알아보자. 퍼스트 달란트에 이어 세컨드 달란트를 살리는 일이 얼마나 중요한지에 대한 답이 거기에 있기 때문이다.

아티스트라고 하여 그림만 잘 그리면 된다고 생각해서는 안 된다. 그런 1차원적인 행위로만 끝나면, 어느 반열까지는 오를 수 있을지 몰라도 최고가 되기에는 뭔가 부족하다. 여기에 다른 변별력이 더해져야 한다. 그래야 하나의 집단에서 차별화를 가져올 수 있다. 퍼스트 달란트 1만 시간으로 전문가 집단에 진입하는 라이선스는 얻을 수 있을지 몰라도, 어느 집단이든 진입이 끝이 아니다. 진입이야말

로 비로소 그 업의 시작이라고 할 수 있다.

자연탐구지능이 퍼스트 달란트인 이 책의 아티스트들은 기본적으로 시각지능이 뛰어나 미술가의 길에 들어섰다. 하지만 여기에서부터 어떻게 변별력을 키울 것인가. 이것이 '아티스트 생각지도'에서 말하고자 하는 주제이기도 하다. 그들은 퍼스트 달란트인 자연탐구지능(시각지능)에 '대인관계지능, 내면지능, 공간지능, 논리수학지능, 신체운동지능, 언어지능'이라는 세컨드 달란트를 더해 신화나 전설이 되었다.

여기에서는 편의상 음악지능(미술가들 대상이기 때문)을 뺀 일곱 가지 다중지능의 발현에 대해 알아본다. 달란트끼리의 이종결합에 대한 감을 잡고 각자의 인생에 적용했으면 한다. 이제 작가들도 퍼스트 달란트인 언어지능 외에 존재에 대한 깊은 통찰이 담긴 내면지능이 더해져야 작가로서 변별력이 생긴다. 한강의 『채식주의자』역시 인간에 대한 깊은 통찰로부터 비롯된 작품이다.

대중과의 소통에 강한 대인관계지능
인간 존재 이유를 탐색하거나 회복 탄력성이 높은 내면지능
오프라인 공간이나 온라인 공간을 마음껏 다루는 공간지능
분업화로 효율화를 추구하는 CEO 개념의 논리수학지능
전 세계를 캔버스로 활용했거나 대작을 만들었던 신체운동지능
새로운 콘셉트를 담거나 카테고리의 개념을 바꾼 언어지능
극세밀화 또는 컬러에 대한 전설을 만들었던 자연탐구지능

달란트끼리의 시너지는 하나의 플랫폼으로 작용한다. 그리고 플랫폼이 된다는 것은 프로 크리에이터로 거듭날 수 있다는 의미이기도 하다. 달란트는 융합될 때 지능 상승이 더 이루어진다. 각 지능들이 어떻게 상호작용을 하느냐에 따라 더 강하게 작용하는 것이다. 활용 안 하면 그대로 묻히는 것 역시 당연한 이치이다.

그동안 우리는 '나' 다룰 수 있는 퍼스트 달란트 하나에만 집중해 왔다. 지금껏 퍼스트 달란트 1만 시간에 가려져 세컨드 달란트 1만 시간에 대해서는 간과했다. 하지만 20년, 30년, 40년 된 전문가들을 만나보면 한결같이 퍼스트 달란트 외에 세컨드 달란트가 있었다.

지금까지는 퍼스트 달란트만으로 살아갈 수 있었지만, 이제는 세컨드 달란트가 꼭 필요한 시대가 되었다. 이미 비슷한 강점은 레드오션이 되었고, 평생 현역은 달란트끼리의 융합을 통한 시너지에 달려 있다. 우리가 각자 플랫폼이 될 수 있는 방법 역시 여기에 있다.

차례

3부 크리에이터의 신대륙은 각자 다르다 — 281

1부

모두가 프로 크리에이터가 되어야 하는 시대

같은 크리에이티브는 존재하지 않는다

초현실주의 화가 살바도르 달리는 소설을 집필했다. 또한 여러 편의 행위예술가 활동을 하기도 했다. 실제 많은 의자를 디자인했으며 영화 제작자로서 무대 디자인을 맡은 적도 있다. 디즈니사가 제작한 애니메이션에서 각본을 담당하기도 했으며, 보석 디자이너이기도 했고, 여러 건물을 디자인한 건축가이기도 했다. 이외에도 극장 무대와 의류, 섬유, 향수병 등의 디자인을 담당했다.

이처럼 다방면에 걸쳐 자신의 재능을 맘껏 발휘한 달리를 우리는 '천재'라고 부른다. 하지만 몇몇 인물을 제외하고는 멀티플레이어로 살아가기란 어렵다는 것을 잘 알고 있다. 그들은 소수일 뿐더러 그것을 기준으로 삼을 수 없다. 일반인은 둘 이상의 소질을 계발하기도 쉽지 않으며, 한 집단에서의 차별화를 이루기도 어렵다. 그러한 점을 감안하여 여기에서는 하나의 업에서 차별화를 이뤄낸 아티스

트들로 꾸린다. 퍼스트 달란트에 세컨드 달란트를 더해 한 분야에서 신화나 전설이 된 인물들이다.

왜 퍼스트 달란트만으로는 변별력을 이루기 어려울까? 20세기라면 모르겠지만, 21세기에는 퍼스트 달란트 1만 시간에 세컨드 달란트 1만 시간을 더해야만 변별력을 가질 수 있다. 비슷한 전문가들 사이에서 두각을 나타낼 수 있는 것은 이러한 세컨드 달란트 때문이다. 퍼스트 달란트로 업에 진입할 기회를 얻었다면, 세컨드 달란트로는 타인과의 구분을 이뤄낼 수 있다.

미켈란젤로는 시스티나 대성당의 천장화를 그릴 때 엄청난 제약들을 극복해야 했다. 그중에서도 스팬드럴(인접한 아치가 천장 및 기둥과 이루는 세모꼴)로 구획된 부분에 인물 형상을 그리는 일은 벽으로부터 튀어나온 작업단 위에 서서 그려야 했다. 처음으로 복잡한 프레스코화 기법이 사용되었다.

스팬드럴은 서 있는 상태로 여러 달에 걸쳐 고개를 쳐들고 작업해야 했으므로 그 어느 때보다 육체적으로 고통스러운 작업이 아닐 수 없었다. 게다가 그림을 그려야 할 면적은 다른 대작에 비해 엄청나게 넓었다. 대략 3.7㎢에 달했다. 그럼에도 미켈란젤로는 평평한 천장에 그림을 그릴 때보다 더 역동적인 구성을 만들어낸다.

이는 500년이 지난 지금도 경외감이 들게 만드는 작품으로 남아 있다. 극적인 내용, 식감, 인물, 동작, 현장감 등 모든 면에서 탁월한 걸작으로 평가받고 있는 것이다. 그렇다면 미켈란젤로는 이러한 탁

월한 걸작을 혼자 해냈을까. 그의 위대한 업적 중에는 혼자 감당하기 불가능한 것들이 많았다. 그래서 수많은 조력자들과 함께 일했다. 뛰어난 실력을 갖춘 조력자 수십 명을 데리고 많은 물리적 작업을 해낸 것이다.

또 하나, 미켈란젤로의 걸작은 퍼스트 달란트인 자연탐구지능(시각지능) 하나로만 이뤄진 것일까. 여섯 살 때부터 돌덩어리들을 깎고 다듬었으며 열두 살 무렵에는 수천 시간 동안 돌에 그림을 새겨 넣었고, 열네 살에는 화가의 작업실에 도제로 들어갈 만큼 그에게는 뛰어난 신체운동지능이 있었다.

하지만 미켈란젤로의 세컨드 달란트는 하나라고 볼 수 없다. 공간을 미적으로 잘 분할하여 다루는 공간지능, 사명감을 갖고서 일에 매진하는 내면지능도 있었다. 고도로 발달된 여러 지능이 함께였기 때문에 미켈란젤로에게는 '천재'라는 수식어가 따라다닌다. 하지만 여기에서는 무엇보다 신체적 열정을 높이 평가하지 않을 수 없다. 예술가들에게 신체적 에너지가 충만하지 않다면 거대한 작업을 끝까지 완성해 낼 수 없기 때문이다.

이렇듯 거장들의 업적은 대부분은 퍼스트 달란트와 세컨드 달란트의 융합으로 이뤄진다. 하나의 집단에 진입하여 두각을 나타내려면 세컨드 달란트와의 융합으로 인한 시너지가 필요하다. 전문가 집단은 이미 달란트가 대동소이하기 때문이다. 그 집단에서 두각을 나타내고 있는 몇몇 인물을 살펴보면 두 개 이상의 달란트가 융합된 것

을 알 수 있다.

거장들은 달란트의 융합을 통한 시너지로 신화나 전설이 되었다. 한 분야에서의 차별화에 자아탐구가 우선순위인 것은 "나는 타인과 어떤 점에서 변별력이 있나?" 하는 것이 크리에이터의 출발점이기 때문이다. 여기 '아티스트들의 생각지도'를 따라가다 보면 그 변별력을 집중해서 볼 수 있다. 무명시절의 아티스트는 어떤 세컨드 달란트를 풀어내며 서서히 존재감을 드러냈는지 말이다.

여기 아티스트들은 하나의 직업군으로 분류될 수 있다. 그들은 자연탐구지능(시각지능)이 퍼스트 달란트다. 여기에 대인관계지능, 내면지능, 공간지능, 논리수학지능, 신체운동지능, 언어지능이라는 세컨드 달란트가 융합되었다. 누구나 프로 크리에이터가 되어야 하는 시대, 각자 달란트가 다른 이유로 우리에게 같은 크리에이티브는 존재하지 않는다.

퍼스널 브랜딩 시대, 내 것은 무엇일까

퍼스널 브랜딩은 크리에이터로서 대중에게 인지되는 과정이다. 지금 활동하는 크리에이터들은 이미 세컨드 달란트로 차별화를 이뤄내는 방법에 대해 잘 알고 있다. 그들은 '나' 다움이 더 발현될수록 고유성이 커지는 작업에 매진하고 있다. 프랙탈 같은 자기 진화를 이뤄내며 지속적으로 변별력의 세계에 진입하고 있는 것이다.

거의 모든 분야가 레드오션이다. 한 분야 전문가들 세계에서도 경쟁이 심해지다 보니 저서로 고유성을 드러내거나, 컨설팅을 통하여 고객과 스킨십을 강화하거나, 강의를 통해 셀프 브랜딩을 해나가고 있다. 작가 역시 블로그, 카페를 운영하거나 웹툰이나 만화, 만평 등으로 인터넷 공간을 활용하고 있다. 이것은 대등한 전문가 집단에서 퍼스널 브랜딩을 확장하는 풍경이라고 볼 수 있다.

현대미술은 데미안 허스트를 빼고 말할 수 없다. 이것이 바로 데미안 허스트의 퍼스널 브랜딩이다. 1992년, 그는 런던의 사치 미술관에 〈살아 있는 자의 마음속에 있는 죽음의 육체적 불가능성〉이라는 작품을 선보여 당시 미술계를 발칵 뒤집어놓았다. 작가는 불안할 정도로 가까운 거리에서 인간의 본능적인 감정을 불러일으키며 삶과 죽음에 대해 주목하도록 했다. 길이 4.3m나 되는 죽은 상어를 포름알데히드가 가득 담긴 거대한 유리 진열장 속에 보존하여 관람객이 바로 눈앞에서 상어를 감상하게 만든 것이다.

영국의 문제적 미술작가 트레이시 에민도 지극히 개인적인 경험을 예술의 주제로 삼았다. '문제적 미술작가'라는 수식어가 붙는 것도 사적이고 은밀한 대상들을 전시에서 다루기 때문이다. 그녀는 얼룩진 시트와 베개, 빈 술병, 더러운 속옷, 담배꽁초 등이 널려 있는 지저분한 침대를 작품으로 전시한 것으로 유명하다. 바라보기에도 민망한 물건들을 공개적으로 전시장에 가져와, 대부분의 관람객들은 시선을 어느 곳에 두어야 할지 곤란해 한다. 작품은 영국을 넘어 세계적으로 화제와 돌풍을 일으켰는데, 트레이시 에민의 아픈 스토리가 퍼스널 브랜딩의 바탕이 되었다.

조정래의 『태백산맥』에 등장한 인물은 1천 2백 명이 넘는다. 읽기조차 헷갈린다. 인물을 각각 다른 캐릭터로 창조한 작가는 천재일까. 인물 구조도가 메모된 노트를 보면 스케치 그 이상이다. 『황홀한 글 감옥』을 읽으면 한 인간의 노력이 이토록 위대해질 수 있다는

것을 알게 된다.

『태백산맥』에 280여 명, 『아리랑』에 6백여 명, 『한강』에 4백여 명, 그래서 세 소설에 등장하는 인물이 1천 2백여 명이 넘습니다. 헷갈리지 않으려고 작은 수첩에다 그 인물의 이름을 적어 나가며 책을 읽었다는 독자가 적지 않습니다.

작가가 만들어낸 그 많은 인물은 생김이나 성격만 다 달라야 하는 것이 아니다. 이름도 달라야 한다. 그러니 작가는 1천 2백여 명을 낳고, 이름 붙여주고, 먹여 키우느라고 20년 세월을 보낸 셈이라고 말한다. 그것도 각 인물의 생김과 언행과 역할에 꼭 어울리도록(이름의 전형성 확보) 짓자면 진땀 나고 애먹는 일이라고 했다.

사실 작가라도 여러 명의 캐릭터를 확실하게 구성해 내기란 쉽지 않다. 언어지능 이외에 자연탐구지능(시각지능)이 뒷받침되지 않는다면 인물 구조도를 만들어 내기란 쉽지 않다. 이것이 조정래 작가의 퍼스널 브랜딩이다. 물론 작품 콘셉트가 남다른 이유도 있겠지만, 1천 2백여 명의 인물 구성도 역시 타 작가들과 구분되는 변별력을 갖는다.

소설가 황석영의 퍼스널 브랜딩은 어떤 경로로 만들어진 것일까. 작가는 태어나자마자 8.15 광복 경험과 6.25 전쟁을 겪었고, 고등학교 시절 4.19 혁명과 5.16 쿠데타가 일어난다. 군대 입대할 때는 베트남 전쟁에 참전했고, 제대 후에는 유신 반대운동에 참여하다 징역을 살았다. 소설 집필을 위해 내려간 광주에서는 광주 민주화운동

을 만난다.

베이징에 갔을 때는 천안문 사태를 경험했고, 베를린에 가자마자 베를린에서는 장벽 붕괴가 일어났다. 미국에 있을 때는 LA 폭동 현장에 함께 했다. 런던에서는 런던 폭탄테러, 파리에서는 파리 이민자 폭동을 경험했다. 세계적으로 커다란 사건이 일어날 때마다 작가는 늘 그 자리에 있었다. 그는 이런 일련의 사건들을 그의 인생과 부딪힌 불행이 아닌 글 쓰는 데 필요한 밑거름으로 생각했다. 이것이 황석영 작가의 퍼스널 브랜딩이다. 현장에서의 경험을 글로 녹여내는 일에 작가로서의 정체성이 부여된다.

작가가 경험한 사건들은 역사적으로 획을 긋는 의미들이었다. 그리하여 그는 작품을 통해 전쟁과 국경, 인종과 종교, 이승과 저승, 문화와 이데올로기를 넘어서고자 한다. 작가는 언어지능 외에 내면지능과의 융합으로 역사관에 깊은 통찰을 얻었다. 세계 속 한민족이 나아갈 방향에 대해 『바리데기』를 통해 풀어놓았다.

알베르 카뮈는 "미래를 위해 베푸는 최고의 관용은 지금 이 순간에 모든 걸 바치는 것이다."라고 했다. 순간 모든 것을 바친다는 것은 즐거운 일이 아니고서는 힘들다. 노력하지 않은 상태, 이것이 최고의 선이다. 소비되고 마모되는 것이 아니라 시간이 축적되고 있다는 사실만으로도 인생은 즐거운 행보가 될 수 있다. 미래 자산의 축적은 즐거운 일 아닐까.

타고난 강점 활용으로 효율, 재미 다 잡는다

작가 박상우는 『나는 작가이다』에서 10년 동안 작가적 갱신을 위해 충전의 세월을 보냈다고 말했다. 작가는 10년 세월 동안 문학 분야의 책 위주로 읽는다는 건 참으로 어리석은 일이라는 사실 한 가지를 깨달았다. 그래서 10년 충전 기간 동안 다른 분야, 예컨대 역사, 철학, 과학, 신학, 심리학 분야의 공부에 집중했다.

엉뚱하게도 10년 동안 가장 큰 영향력을 미친 건 과학 분야였다. 문학과 가장 먼 거리에 놓여 있다고 믿어온 그 분야에서 그토록 갈망하고 궁금해 하던 대부분의 문제에 대한 힌트를 얻을 수 있었다. 인간 – 인생 – 세상 – 우주의 생성과 소멸에 대한 과학적 근거가 확보되자, 내면에 누적되어 있던 인문학적 상상력이 전혀 다른 양상으로 활화산처럼 타올랐다.

문학을 하면서 과학 분야에 대한 지식을 얻어 인식을 확장한 일은

그의 작가적 삶에 많은 변화를 불러왔다. 그는 "작가적 갱신을 통해 얻은 가장 큰 결실은 문학적 영감을 샘솟게 하는 주체로서의 '나'에 대한 재발견"이라고 했다. 언어지능 이외 과학 분야에 대한 탐구는 작가의 재발견을 불러온 것이다.

이 책의 아티스트 역시 처음부터 대가였던 건 아니다. 그들은 초라하거나 보잘것없었지만, 퍼스트 달란트에 이어 세컨드 달란트로 성장해 갔다. 천재가 아니라면 분명 더 많은 시도가 답이 될 수도 있겠다. 단, 엉뚱한 시도가 아니라 퍼스트 달란트, 세컨드 달란트에 관한 시도여야 한다. 출발이 정확해야 불시착도 없다.

언어지능이 떨어지는 사람이 1만 시간 노력을 한다고 하여 최고가 될 수 없다. 논리수학지능이 낮은데 1만 시간 노력한다고 월등하게 해박해지지 않는다. 단지 평균 이상이 될 뿐이다. 우리들 세계에서 '평균'은 함정이다. 다들 고만고만한 이유는 한 집단에서 구분되지 않기 때문이다.

미국의 만화가 맷 그레이닝은 일단 한 가지 재능만으로 승부가 어렵다는 판단에서 세컨드 달란트를 융합했다. 타고난 퍼스트 달란트를 확실하게 확보한 후에 세컨드 달란트로 이종결합을 시도했다.

그는 어느 날 폭스 방송사로부터 단편 애니메이션 제작 요청을 받는다. 대기실에서 기다리는 짧은 시간 동안 별난 〈심슨 가족〉 이야기를 황급하게 만들어낸다. 촉박한 상황이라 부모와 형제자매 이름으로 '심슨 가족'이라는 이름을 짓는다. 다행히 급하게 지어낸 〈심

슨 가족〉은 반응이 좋아 방송용 만화로 선정된다. 그 이야기는 25년 넘게 매주 30분간 방영되는 인기 만화 시리즈로 발전한다. 영화와 책으로도 각색되었고, 장난감으로 만들어지는 등 수백만 달러에 달하는 대중문화로 위치를 굳힌다.

맷 그레이닝은 학창 시절 수업 대신 몰래 그림을 그리곤 했다. 그의 유일한 피난처는 미술실이었는데, 그림의 종류가 수백 가지가 넘을 정도였다. 하지만 정작 자신은 미술적 재능이 없다고 판단했다. 그래서 그림에 이야기, 웃음거리를 섞곤 했다. 만화 제작 형식이 그림을 잘 그리지 못하거나 글을 잘 쓰지 못하는 사람에게 어울린다고 생각했다. 그렇게 반쪽짜리 두 재능을 조합하여 월등한 결과물을 내게 된 것이다.

이현세 작가의 『인생이란 나를 믿고 가는 것이다』를 보면, 새 학기마다 학생들에게 '천재와 싸워 이기는 방법'에 대해 강의하는 대목이 나온다. 그는 천재를 만나면 먼저 보내주는 것이 상책이라고 조언한다.

(상략)
인간이 절대로 넘을 수 없는 신의 벽을 만나면
천재는 좌절하고 방황하고 스스로를 파괴한다.
그리고 종내는 할 일을 잃고 멈춰 서버린다.

이처럼 천재를 먼저 보내놓고

10년이든 20년이든 나는 할 수 있다는 생각으로

하루하루를 꾸준히 걷다 보면

어느 날 멈춰버린 그 천재를 추월해서

지나가는 자신을 보게 된다.

산다는 것은 긴긴 세월에 걸쳐 하는

장거리 승부지 절대로 단거리 승부가 아니다.

만화를 지망하는 학생들은 그림을 잘 그리고 싶어 한다.

그렇다면 매일매일 스케치북을 들고

10장의 크로키를 하면 된다.

1년이면 3,500장을 그리게 되고

10년이면 3만 5천 장의 포즈를 잡게 된다.

그 속에는 온갖 인간의 자세와 패션과 풍경이 있다.

– 「천재와 싸워 이기는 방법」 중에서

이런 힘은 무엇을 의미할까. 우리가 보내는 평범한 일상에서 매일의 승부수가 난다는 뜻이다. 아티스트들은 매일 어제의 자신을 넘어선다. 출발선에서 이미 퍼스트 달란트로 한 세계에 진입했지만 이어 세컨드 달란트로 성장하는 것이다. 시간과 함께, 세월과 함께 복리 효과를 노릴 만하다.

세컨드 달란트의 계발은 소모가 아니라 누적이다. 즉 세월의 투자인 셈이다. 한 집단은 비슷한 달란트로 레드오션이 되었기 때문에 세컨드 달란트와의 융합으로 퍼플오션 또는 블루오션을 꿈꿀 수 있다. 이왕이면 같은 시간과 열정을 들여 더 큰 결과를 만난다면 보람되지 않을까. 어차피 시간은 흐르고, 우리는 각자 자신만의 꿈을 향해 끊임없이 나아가고 있으니 말이다.

적용, 적용, 적용은 개인의 R&D

제임스 조이스는 2만 시간 집필 끝에 『율리시스』라는 대작을 완성한다. 집필을 시작한 지 7년 만에 거둔 성과였다. 8번의 질병과 오스트리아에서 스위스와 이탈리아와 프랑스까지 19차례나 주소를 옮긴 끝에 이루어낸 성과였다. 1914년부터 작품을 쓰기 시작해서 하루도 빠짐없이 작업한 그는, 1921년에야 작품을 완성해 낸다.

모든 것을 종합해서 조이스는 『율리시스』를 쓰는 데만 2만 시간을 쏟아 부은 셈이다. 이는 고도의 신체운동지능이 있었기 때문에 가능했다. 퍼스트 달란트인 언어지능을 제외하고도 말이다. 정신력이 강하지 않다면 대부분 중간에 포기할 수 있었던 작업이었다. 그는 수없이 원고를 갈아치우는 가운데 점점 완성도를 높여 갔을 한 인간의 위대함을 보여준다.

특히 2만 시간이라는 것은 퍼스트 달란트 1만 시간과 세컨드 달란

트 1만 시간에 해당하는 적지 않은 몰입이다. 한 개인이 하나의 달란트에 최소 1만 시간이라는 시간 투자를 두려워해서는 아무런 결실을 이룰 수 없다. 그만큼 모든 분야에서 '숙련'이라는 내공을 필요로 한다. 우리는 어떤 일을 쉽게 하면 마치 쉬운 일인 듯 착각하지만, 이것은 '적용'이라는 미친 듯한 실험이 거듭된 결과일 뿐이다.

초상화가였던 루치안 프로이트는 실제 작업 환경이었던 공간을 최대 우군으로 활용하면서 최적의 결과물을 냈다. 그는 방해받는 일이 없도록 작업실에 그림 도구를 제외하곤 어떤 물건도 두지 않았다. 그림을 그리는 일과 모델이 되는 일, 두 가지 경험 외엔 집중할 게 없도록 공간을 만든 것이다.

검소하여 빈약할 정도였던 작업실은 두뇌를 예민하게 유지하는 데 도움되도록 일부러 단순하게 구성했다. 대상에 완전 골몰하여 본질을 파악할 수 있도록 집중하는 환경을 만든 것이다. 다른 초상화가들이 습관적으로 인물을 미화하여 그리는 데 비해 루치안 프로이트는 티 하나, 결점 하나까지 빠뜨리지 않고 묘사했다. 가능한 모든 시간과 노력을 그리는 일에만 쏟아 부었다. 오전에 모델 한 사람과 작업하고 나면 오후에 잠시 쉬고 저녁 시간에 다른 모델과 작업을 이어 나갔다. 일주일에 7일, 1년 내내 그렇게 일했다.

프로이트뿐만 아니라 랠프 월도 에머슨과 에밀리 디킨슨, 헨리 데이비드 소로 외에 예술가와 사상가들 역시 모두 풍부한 영감을 찾아 일부러 고독을 추구했다. 이들 모두는 실제 작업 환경이었던 공

간을 최대 우군으로 만들면서 최적의 결과물을 냈다. 매일 작업하는 공간지능을 어떻게 활용하느냐에 따라 완전 다른 결과물이 나온다. 아티스트라면 우선 공간을 내 편으로 만들어야 한다.

　누구나 한 분야에 진입하면 다들 커트라인 이상은 한다. 애초 라이선스 진입에 1만 시간 이상이 투입된 결과다. 하지만 셀프 브랜딩을 하려면 게임이 달라야 한다. 본격적인 게임은 달란트의 융합을 통한 시너지로 이루어진다. 사진 기자라면 글을 쓰는 언어지능을 융합하거나, 식물학자나 과학자라면 언어지능을 더해 저자가 되거나, 예술가라면 신체운동지능을 더해 호흡 긴 대작을 남길 수도 있다. 이렇게 세컨드 달란트에 시간을 투자하는 것으로 셀프 브랜딩을 펼쳐 나갈 수 있다.

　키스 해링의 작품이 20세기 예술 가운데 비교적 쉽게 인식될 수 있는 것은 시각적 언어로부터다. 그는 주어진 캔버스 공간을 임팩트 있게 표현하려면 어떻게 악센트를 줘야 할까 고민했다. 이로써 공간에 대한 시야가 열린 그는, 간결하면서도 인상적인 작품을 창조하는 데는 선, 색채 등을 활용해야 공간이 부각된다는 것을 알게 된다.

　그는 1980년대에 뉴욕의 시각예술학교에서 소묘와 회화, 조각, 예술사 등을 공부하고, 이후 선을 활용한 그림들을 개발해 냈다. 독특한 스타일은 심장이나 손 같은 상징물을 토대로 한 것이었다. 당시 도심에 자리 잡은 미술관들은 거리와 지하철을 가득 채운 낙서 그림들을 전시하기 시작했는데, 이런 작품들은 알록달록한 색깔과 화

려한 장식으로 꾸민 글자들이어서 이미 판에 박은 이미지에서 벗어나지 못했다. 거리의 낙서 화가들은 하나같이 동일한 스타일만을 고수했던 것이다.

이 부분에서 해링은 자신의 가능성을 발견한다. 새로 등장한 표현 매체를 활용하되 검은색 윤곽선으로 상징적인 이미지를 그리거나 채색했다. 하위문화로 알려진 낙서화의 형식에 간결한 선과 강렬한 원색, 재치와 유머 넘치는 표현을 가미하여 새로운 회화 양식을 창조했던 것이다. 이후 개인전을 가진 해링은 스타 작가로 부상하며 뉴욕의 새로운 흐름을 주도하기 시작했다.

칼 융은 "인간의 생애는 무의식적인 자기실현의 역사이다. 무의식에 있는 모든 것은 삶의 사건이 되고 밖의 현상으로 나타난다."라고 했다. 인생에 장인정신을 바친다면 누군들 큰 그림이 그려지지 않을까. 우리는 그동안 '졸속'에 익숙해졌다. 빠른 것이 좋은 것이며 금방 결과를 내지 못하면 실패라고 여긴다. 하지만 일부 업종을 제외한 대부분 업종에서는 완성도를 추구해야 지속성을 가질 수 있다. 그 지속성에는 프랙탈 같은 자기 진화가 포함된다.

세월이 흘러도 변하지 않는 가치가 있다. 모든 소비자는 최상의 것을 만나고 싶어 한다는 진실이다. 이는 생산자가 소비자에게 바치는 인간적인 배려이기도 하다. 생산자의 배려는 곧 소비자에게 감동으로 다가온다. 일생일업(一生一業), 일인일기(一人一技)의 발현이기도 하다.

강점이 부각되는 일의 지속적 창출

피카소의 그림 중에서도 위대한 작품으로 손꼽히는 거대 유화 〈게르니카〉가 있다. 이 작품은 스페인 내전 당시 조국의 소도시인 게르니카가 무차별 폭격을 당했다는 비보를 듣고 직관적인 반응에 따라 한 번에 그림을 완성했다는 설이 있다. 혹은 전쟁이 모든 인간에게, 특히 민간인들에게 얼마나 치명적이고 혼란스런 영향을 미쳤는가에 대한 시각적 해석이었다는 설도 있다.

그런데 피카소가 이 작품을 본격적으로 시작하기 전에 마흔다섯 번이나 예비 스케치를 했다는 사실은 잘 알려지지 않았다. 그림이 완성되는 과정을 찍은 사진 자료를 보면, 피카소가 얼마나 여러 번 덧칠하고 다양한 변화를 시도했는지를 알 수 있다. 피카소는 달란트가 뛰어날 뿐 아니라 엄청난 양의 물리적인 작품을 해낸 것으로도 유명하다.

우리에게는 '중요한 존재로 인정받고자 하는 욕구'가 있다. 미국의 철학자 존 듀이 박사는 "인간 본성의 가장 심오한 욕구는 중요한 존재로 인정받고자 하는 욕구"라고 했다. 지그문트 프로이트 역시 이 욕구를 '위대해지고자 하는 욕구'라고도 불렀다. 이것은 모든 사람이 가진 욕구이다. 그렇다면 중요한 존재로 인정받을 수 있는 방법은 무엇일까. 그것은 달란트의 지속적인 창출에서 비롯된다.

브라질 출신의 세계적인 작가로 알려진 파올로 코엘료. 사실 그의 삶은 기복이 심했다. 10대 시절에는 집안의 불화로 정신병원 신세를 졌었고, 20대에는 브라질 군사 독재에 항거하며 반정부 활동을 펼치다 두 차례나 감옥에 갇혀 고문을 당했다. 그 후에는 히피 문화에 빠져 록밴드를 결성하여 120여 곡을 써서 브라질 록음악에 막대한 영향을 끼쳤다. 글재주도 뛰어나 저널리스트, 희곡 작가, 연극 연출가, 텔레비전 프로듀서 등 다양한 분야에서 일하면서 영역을 넓혀 나갔다.

그러다 1982년에 떠난 유럽 여행에서 그는 신비로운 경험을 하게 된다. 순례길은 그에게 새로운 세계를 보여주었고, 그는 그 경험을 바탕으로 『순례자』를 써서 본격적인 작가의 길에 접어든다. 이듬해에 썼던 『연금술사』는 전 세계적으로 1억 부나 팔린 초대형 베스트셀러가 되었다. 그에게는 여러 가지 달란트가 있었겠지만, 가장 인정을 받았던 것은 작가로서의 길이었다.

스티븐 킹은 2000년에 발표한 회고록 『유혹하는 글쓰기』에서 픽션의 글쓰기를 '창조적인 수면'에 비교하며, 글쓰기 습관을 매일 밤 잠자리에 들기 위한 준비 과정으로 묘사했다.

 침실이 그렇듯 글 쓰는 작업실도 사적인 공간, 즉 당신이 꿈을 꾸러 가는 공간이어야 한다. 매일 똑같은 시간에 들어가서 2천 단어를 종이나 컴퓨터에 쓴 후에 나오는 시간표는 습관을 들이기 위해 존재한다. 예컨대 매일 밤 똑같은 시간에 잠자리에 가고 그때마다 똑같은 절차를 따름으로써 잠들기 위한 준비를 하는 것과 같다. 글쓰기와 잠자기를 통해, 우리는 똑같은 시간에 일상의 삶을 지배하는 지루하고 합리적인 생각에서 우리의 정신을 해방시킴으로써 육체적으로 평온해지는 방법을 배운다. 정신과 몸이 매일 밤 여섯 시간이든 일곱 시간이든, 혹은 권장 수면 시간인 여덟 시간이든 상당한 시간의 수면에 익숙해지듯, 정신이 깨어 있는 상태에서 창조적으로 수면을 취하며 상상한 꿈을 생생하게 전개하도록 훈련시킬 수 있고, 그런 꿈이 픽션으로 성공작이 된다.

 스티븐 킹은 하루도 빠짐없이 글을 쓰는 것으로 알려져 있다. 생일날은 물론이고 휴일에도 예외가 없었다. 또 하루 2천 단어라는 목표에 도달하기 전에는 책상 앞을 떠나지 않았다. 아침 8시나 8시 30분부터 글을 쓰기 시작하는데 11시 30분이 되기 전에 끝내는 경우도 있지만, 대부분의 경우 오후 1시 30분이 되어서야 목표량에 도달

했다.

　스타일이 없다면 달란트도 무의미하다. 하나의 콘셉트로 인생이 꿰어지지 않기 때문이다. 먼저 퍼스트 달란트에 시간을 투자하여 스페셜 리스트가 된 다음 세컨드 달란트로 제너럴 리스트가 되는 것은 모두 일이관지(一以貫之) 인생을 위해서다. 참자아를 찾기 위한 길인 것이다. 이것은 또한 집단에서 변별력을 이뤄가는 목차이기도 하다. 그리고 다시 플랫폼으로 자기 진화를 지속적으로 이룰 수 있다.

　『내 인생을 바꾼 기적의 습관』에서 저자 문순태는 '스타일이 먼저, 스펙은 그 다음' 이라고 조언한다. 경쟁력을 높이려면 스타일이 먼저요, 스펙은 그 다음이라는 것이다. 스타일은 그 사람의 정체성(identity)이라고 할 수 있다. '나다움' 또는 '나만의 무엇' 을 보여주는 것이 스타일이다. 강점이 부각되는 일의 지속적인 창출로부터 스타일은 완성된다.

　스타일은 그 사람이 추구하는 삶의 가치이기 때문에 어떤 인생을 살고 있는가를 보여주는 가치가 바로 스타일이다. 스타일은 집의 주춧돌과 같다. 집을 지으려면 주춧돌을 놓고 그 위에 기둥을 세워야 한다. 인생에서 주춧돌을 세우는 것이 스타일이라면, 그 위에 기둥을 세우는 것이 스펙이다.

2부

일곱 가지 크리에이티브 스타일

스타일 1 사람을 최고의 자산으로 만들다 _ 대인관계지능

대인관계지능이 뛰어나다는 것은 사람관계에 강하다는 의미이다. 사람을 잘 다루거나 사람들 속에서 잘 소통하거나 사람들이 원하는 것을 잘 파악하거나….

천만 관객을 내세우는 영화들은 대중성을 거머쥔 작품들이다. 아티스트가 단지 작품만 위대하다고 인정해 주는 것일까. 그렇지 않다. 대중의 욕구를 제대로 알아야 오래 기억되는 크리에이터로 남을 수 있다. 세컨드 달란트가 대인관계지능인 아티스트는 그 달란트를 어떻게 활용했을까.

예술가이면서 동시에 비즈니스의 거장이었던 파블로 피카소, 외모 전략화로 아트 마케팅을 펼쳤던 살바도르 달리, 일상을 포착하여 자신만의 스타일로 재탄생시켰던 에바 알머슨, 뚱남으로 현대미

술에 반기를 들었던 페르난도 보테로는 대인관계지능이라는 세컨드 달란트를 융합하여 시너지를 냈다.

 자연탐구지능(시각지능)과 대인관계지능이 융합한 아티스트에게서는 어떤 시너지가 날까. 대인관계지능이 세컨드 달란트인 아티스트들에게서 우리는 그 활용도를 배울 수 있다.

 첫째, 예술가이면서 동시에 비즈니스 플랫폼을 마련한 '파블로 피카소'가 있다. 그는 예술가이면서 동시에 비즈니스의 거장이었다. 다양한 하급계층이 연명하는 곳에서 하루하루를 살기 위해 발버둥 쳤지만 '장밋빛 시대'를 거치면서 세상과 자신을 바라보는 관점을 달리했다. 어두운 주제인데도 사회의 책임보다 개인의 책임으로 관점과 방향을 전환한 것이다. 이후 피카소의 인생은 극적 반전을 맞는다. 결국 대중과 부유층이 그를 주목하게 만들었고, 다양한 사회적 계층과 접촉하여 광대한 인적 네트워킹을 완성한 것이다. 그는 다른 예술가들이 하던 기존 방법을 적용하지 않고, 실력을 갖춘 후 플랫폼이라는 인적 네트워크를 형성해 나갔다.

 둘째, 외모를 전략화했던 '살바도르 달리'를 들 수 있다. 콧수염 하면 '살바도르 달리'를 떠올릴 수 있을 만큼 콧수염은 그의 브랜드가 되었다. 그는 차별화된 이미지가 정착되도록 전략적으로 각인시켰는데, 자신을 연예인, 슈퍼스타, 천재와 같은 이미지로 만들어 나갔다.

작품성뿐만 아니라 자신을 세상에 알리는 데 필요한 이미지 마케팅 전략을 알고 있었던 것이다. 그는 쇼를 알았던 사람이다. 자서전이 출간되자마자 미술계와 예술가들은 '쓰레기'라는 반응을 보였지만, 대중들은 '소설보다 더 흥미롭고 재미있는 책'이라며 열광했다. 보통의 화가들은 세상에 작품을 내놓지만 작품과 함께 자신을 내놓으려고 하지 않는다. 하지만 달리는 달랐다. 그는 위대한 예술가이면서 동시에 고도의 전략가였다. 홍보 전략 없이는 아무리 훌륭한 예술품이라 하여도 빛을 보지 못한다는 사실을 알았던 그는 언론 플레이어, 이미지 전략가, 언변의 마술사, 책 쓰기의 파워를 펼쳐 나갔다.

셋째, 일상을 자신만의 스타일로 재탄생시켰던 '에바 알머슨'을 들 수 있다. 보통 사람들의 가슴속에 작은 파문을 일으키는 작가 알머슨은, 너무 평범하고 누구나 잘 알고 있는 내용이라서 식상하다고 여겨지는 부분을 다시 관찰하고 새로운 관점을 부여했다. 흔히 지나치는 일상을 포착하여 그녀만의 스타일로 재탄생시켜서 그림을 통해 행복, 소소함, 희망을 선물한다. 동글동글한 얼굴에 배시시 웃고 있는 인물들이 사람들을 위로해 주기도, 격려해 주기도 한다. 알머슨은 특별할 것 없는 일상을 작품의 콘셉트로 잡는다. 그것은 '예술은 관객이 있어야 비로소 완성된다'는 것을 말해준다. 대중이 있어야 진정한 그림으로 완성된다는 것을 다시 일깨워준 것이다. 좀 평범하고 소소하면 어떤가. 중요한 것은 마음과 마음의 '소통'의 힘이 아닐까.

넷째, 뚱녀·뚱남으로 현대미술에 반기를 들었던 '페르난도 보테로'가 있다. 뚱남·뚱녀의 그림은 날씬한 인간이 아름답다는 것에 반기를 든 작품이다. 작가는 시대를 역행한 인간에 대한 색다른 관점을 제시했다. 작품 제작에 있어서 인체의 절대 기준이었던 황금비율을 완전 제거하고 가공하거나 성형하지 않았다. 현대인들의 고정된 믿음을 조롱하고 비웃듯 말이다. 뚱뚱한 비너스, 토실토실한 모나리자 … 이를 본 관객들은 한마디로 '빵!' 터진다. 그의 작품을 보며 웃지 않을 수 없다. 예술의 아웃사이더 콜롬비아에서 태어난 비주류의 화가가 세상이 자신을 주목하도록 만드는 방법은 '독특함'이었다. 작가의 손을 거치고 나면 아무리 뛰어난 작품이라 해도 토실토실한 뚱녀·뚱남으로 변한다. 뚱뚱함이 새로운 미의 기준이 될 것이라고는 누구도 생각하지 못했던 일이다.

01 아티스트이면서 동시에 비즈니스 플랫폼

파블로 피카소

제도권에서의 규칙과 규범은 물론이고 학교생활마저 적응하지 못하는 문제아가 있었다. 초등학교 시절 다른 친구들이 모두 읽기

와 쓰기를 하고 있을 때조차 단 한 번도 따라하지 못했던 학습부진
아…. 결국 입학하는 곳마다 졸업하기 어려울 정도의 낮은 성적과
교육 적응능력이 떨어져 애를 먹어야 했다. 결국 학교를 그만두는
상황까지 벌어진 문제의 인물이 바로 전 시대를 통틀어 예술계를 장
악했던, 천재라고 불리는 거장 '파블로 피카소'였다. 한마디로 학교
라는 조직생활에서는 밑바닥의 '루저'였고, 통제 불능한 학습저조
아가 바로 피카소였다.

 1881년 10월 25일 에스파냐 말라가에서 미술교사인 아버지와
어머니에게서 태어난 그는, 부모의 영향으로 어린 시절부터 그
림을 그리기 시작했다. 그에게 '그림'이라는 환경이 없었다면
과연 시대를 초월하는 거장의 반열에 오를 수 있었을까. 태어나
면서 화가이자 교사였던 아버지에게 그림을 배운 피카소는, 열
한 살이 되던 해에 라코루냐 미술학교에 입학하여 본격적으로
그림 공부를 시작한다. 학습 속도는 느리고 규범과 규칙 역시
따라가지 못했던 그에게 '그림'은 최고의 날개, 그 이상이 되어
주었다.

 곰곰이 생각해 보자. 파블로 피카소 하면 떠오르는 이미지는 어떤
것일까. 단지 작품이 위대하다고 하여 시대가, 사람들이, 역사가 그
를 인정해 주고 있는 것일까. 대부분의 사람들은 매스컴이나 평론가
들이 말하고 있는 단편적인 정보만 알고 있다. 좀 더 깊이 들어가 보
면, 파블로 피카소 역시 비즈니스 마케팅의 대가, 전략과 전술의 대
가라는 사실을 알게 될 것이다. 살바도르 달리와 앤디 워홀 역시 다

르지 않다. 그리고 현대를 살아가고 있는 세기의 아티스트 대가들 대부분이 아트 마케팅의 대가였다.

지독한 승부사, 치밀한 전략가, 강력한 야망가

피카소가 세상을 떠난 지 44년이 지난 지금도 사람들의 생각 속에서 그는 신화적인 인물, 천재의 모습으로 자리하고 있다. 태어나는 순간 숨을 쉬지 않고 삶을 거부했었다는 드라마틱한 에피소드와 함께 일화는 넘쳐난다. 얼마나 가공되었고 포장이 되었을지 가늠된다. 그렇다면 사람들이 말하는 거장 피카소가 아닌 '인간 피카소'의

삶은 어떠했을까. 과연 그는 태어나는 순간부터 하늘에서 천부적인 재능을 부여받고 그 능력으로 평생 행복한 부와 즐거움을 만끽하며 살았을까. 과연 그는 천재일까. 여기에 반전이 있다. 오히려 그는 지독한 승부사, 치열한 노력가, 치밀한 전략가, 강력한 야망가였다.

예술계에는 거대한 신화가 된 두 사람이 있다. 피카소와 반 고흐. 그들은 모두 예술에 대해 지독하고 숭고한 열정이 있었다. 다만 두 사람에게 다른 점이 있었다면 그것은 단 한 가지, 세상과 사람을 바라보는 '관점'이었다. 피카소는 세상의 흐름과 변화, 고객의 욕구, 자신을 포장하는 마케팅과 전략, 전술 능력을 키웠던 인물이다. 예술가이면서 동시에 비즈니스의 거장이었던 것이다.

"나는 엄청난 부자이면서 가난한 예술가로 살고 싶다."

그는 평소 이런 말을 자주 했다. 피카소의 이 말을 들으면 강력하고 집요한 야망을 느낄 수 있다. 보통의 예술가들은 자신의 숭고한 예술을 위해 세상과 잘 타협하려 들지 않는다. 오히려 아주 몹쓸 짓이라고 여기는 편이다. 마치 예술의 순수성을 갉아먹는 악마쯤으로 생각하는 듯하다. 과거 정통 미술교육을 경험한 예술가들이라면 특히 이러한 생각이 고착화되어 있다.

23세 때 인생의 밑바닥 사람들이 사는 빈민굴 '세탁선'에서 살다

피카소의 초기 작품 〈청색시대〉를 보면 여느 화가들의 관점과 다르지 않다. 어린 시절 천재성은 피카소가 거장이 되고 난 후 지인들에 의해 회자된 내용이라는 증빙이다. 여느 예술가들에게도 피카소와 같은 어린 시절의 일화는 많다. 다른 점이 있다면, 그는 보통의 화가들과는 다르게 독하고 강한 야망이 있었다는 것뿐이다.

청색시대의 시절, 부푼 꿈을 안고 파리에 온 그는 지독하고 절망적인 상황을 경험했다. 몽마르트 거리에서 초상화를 그리기도 하고 그림을 판매하기 위해 화랑을 기웃거렸다. 하지만 아무도 그를 반겨주는 곳이 없었다. 처절하게 가난했던 화가는 칼바람이 치던 혹독한 겨울, 자신이 온 정성을 다해 그려왔던 그림들을 태우면서 추위를 견뎌야만 했다. 돈이 없어 땔감조차 살 수 없었던 지독한 밑바닥, 그 곁에서 친구가 죽어가는 모습도 봐야 했다.

그랬던 그가 과연 천운을 타고난 천재였을까. 천재적인 축복을 받고 태어난 사람이었을까. 그는 그저 평범하고 초라하며 절박했던 화가였을 뿐이다. 암울하고 처절했던 '청색시대'의 삶을 보면 빈센트 반 고흐의 인생과 별반 다르지 않았다는 사실을 알 수 있다. 피카소 또한 반 고흐처럼 온통 비참함과 절망, 궁핍하고 잔인한 고통의 밑바닥에서 괴로워했던 예술가였다.

1904년 23세 때 그는 인생 밑바닥의 사람들이 사는 빈민굴 '세탁선'에서 살았다. 창녀, 삼류가수, 건달, 약장수, 목수 등 다양한 하

급계층이 연명하는 곳에서 하루하루를 살기 위해 발버둥을 쳤다. 피카소 역시 반 고흐와 마찬가지로 '정신 착란증'을 겪은 적도 있었다. 광란적인 행동으로 주변 사람들을 당황하고 놀라게 만들기도 했다.

남들이 감히 따라오지 못할 양과 질로 자신의 영역 완성

피카소는 '장밋빛 시대'를 거치면서 바뀌기 시작했다. 세상과 자신을 바라보는 관점을 달리했다. 똑같은 어두운 주제(창녀, 거지, 피에로, 정신박약아, 곡예사, 맹인, 반신불수 난쟁이 등을 청색시대의 그림과 다르게 밝고 경쾌하게 그려냈다)임에도 불구하고 사회의 책임보다 개인의 책임으로 관점과 방향을 전환하면서 인생 역시 극적인 반전을 맞이하게 된다. 대중들과 부유층들이 그를 주목하게 되었고, 그 역시 예술의 전설이 된다.

그는 다른 예술가들이 기존에 하던 방법을 자신에게 적용하지 않았다. 바라보고 생각하는 관점을 달리했다. 이것은 "나는 엄청난 부자이면서 가난한 예술가로 살고 싶다."라는 말에서 알 수 있다. 피카소는 치밀한 전략과 전술, 이미지로 자신을 만들어 나갔으며, 이를 뒷받침한 것은 치열하고 엄청난 작업량이었다. 남들이 감히 따라오지 못할 양과 질로 자신의 영역을 완성해 나간 것이다.

아무도 그에게 주목하지 않았던 20대 시절, 그는 '피카소'라는 이름을 알리기 위해 직접 고객으로 가장하여 화랑을 돌며 "파블로 피

카소의 작품이 이곳에 있습니까?"라고 물어보았다는 일화도 전해진다. 또한 그는 변화하는 시대에 민감하게 반응하면서 평생 변화와 개혁의 선구자 역할을 자처했다. 창의적인 작품 제작을 하는 것이 곧 자신에게 휴식이라고 선언하며 1만3천여 점이 넘는 유화 작품과 10만여 점의 판화, 3만4천여 점의 삽화와 드로잉, 700여 점이 넘는 조각품 등 엄청난 양의 작품을 제작했다. 다른 화가들은 도저히 따라올 수 없는, 자신만의 영역을 만든 것이다.

피카소의 최대 강점은 지독하고 강력하며 뚜렷한 야망이다. 자신에 대한 강렬한 확신은 사람들과 환경 모두를 끌어당겨 자신의 것으로 만들었다. 사람들은 그의 말과 행동에 한번 빠져들면 도저히 빠져나올 수 없을 정도였다고 한다. 이것은 자신에 대한 강력한 자기암시, 자신감, 야망에서 비롯되었다. 그에게는 '마음만 먹으면 나는 얼마든지 새로운 스타일을 만들어낼 수 있다.'라는 뚜렷하고 강렬한 확신이 있었다. 그래서 끊임없이 변화를 만들어낼 수 있었고, '위대한 예술가 피카소'라는 고지를 탈환한 것이다.

'예술계에 나 파블로 피카소가 거대한 획을 긋겠다!'

이러한 야심이 있었기에 그와 같은 엄청난 작업량과 마케팅능력, 화술능력, 친화능력을 발휘한 것이다. 가까운 지인조차 자신의 작품을 보며 "우리에게 솜뭉치를 먹이고 석유를 들이마시게 하려 하는군!"이라는 조롱과 비난을 하여도 한 치의 흔들림 없이 자신의 큐비즘을 지속적으로 완성해 나갔다. 그 결정적인 힘은 그의 뚜렷한 야망에서 비롯된 것이었다.

동시대를 살았던 다른 예술가들도 그와 같은 작품에 대한 열정이 있었다. 다만 다른 점이 있었다면 다른 화가들은 자신의 그림만을 보았고, 피카소는 자신의 야망을 펼칠 수 있는 기회 즉, 세상과 시대의 흐름을 보았다는 점이다. 그는 자신만의 흡인력으로 주변에 영향력 있는 사람들을 모이게 하는 힘을 발휘했다.

야망의 크기에 따라 결과는 다르게 나타난다. 사람의 마음을 장악하는 능력은 그 사람의 눈빛만으로도 알 수 있다. 동시대의 다른 화가들과는 달리 피카소의 눈빛에서는 강렬한 야망을 엿볼 수 있었다. 그는 단 한 번도 자신이 위대한 예술가가 되지 못할 것이라고 의심해 본 적이 없었다. 강렬한 욕망을 위해, 예술의 완성을 위해 스스로 플랫폼이 되어 다양한 사람들과 접촉했던 것이다.

권력층과 접촉, 광대한 인적 네트워킹 완성한 '허브(hub)'로 변신

"파블로 피카소는 다양한 분야의 사회집단에서 활동하는 열정적인 멤버였기에 경제적인 부를 가진 사람들, 정치가, 작가 등과 교류하면서 자신의 영역을 확장할 수 있었습니다."

미국 에모리 의대의 정신의학 및 행동과학 교수이자 『상식파괴자』의 저자인 그레고리 번스 교수는 피카소에 대해 이렇게 말했다. 이것은 피카소가 강점인 대인관계지능을 얼마나 잘 활용했는가를 증빙한다. 그는 다양한 사회적 계층과 접촉하여 광대한 인적 네트워킹을 완성한 '허브(hub)'로 변신한다. 중요한 몇 사람만 거치면

핵심적인 인물들까지 연결할 수 있었다. 마크 쥬커버그가 사업화한 페이스북 소셜네트워크의 원리를 생각해 보면 이해하기 쉬울 것이다.

같은 뜨거운 야망을 가졌음에도 불구하고 한 사람은 평생 불행 속에서 그림을 그리다 비참한 생을 마쳤고, 다른 한 사람은 평생을 부유함 속에서 원 없이 그리다 생을 마감했다. 그들에게 있어 예술에 대한 불타오르는 야망은 같았다. 하지만 세상을 대하는 관점은 달랐다. 이것으로 말미암아 인생이 극적으로 달라졌다. 반 고흐는 결정적인 하나가 부족했고, 피카소는 그 결정적인 한 가지를 자신의 것으로 완벽하게 만들었다.

반 고흐 역시 그림에 대한 절대적인 확신이 있었다. 하지만 인생에 대한 확신은 찾아볼 수 없다. 그리하여 불안과 걱정, 고독, 외로움, 슬픔 등이 온 생애를 뒤덮고 있었다. 반면 피카소는 청색시대 시절은 반 고흐의 삶과 다르지 않았지만, 생각과 관점을 바꿔 자신을 플랫폼으로 만들었고, 자신의 예술을 위해 거대한 날개가 되어줄 사람들과 관계를 맺어 나갔다. 인적 자원은 피카소 시절이나 지금이나 소중한 자원이 된다.

피카소가 전 생애를 통틀어 그렇게 엄청난 양의 작품을 만들어낸 것을 보면 그의 예술에 대한 사랑, 뜨거운 열정을 알 수 있다. 그는 그 바탕 위에 예술을 세상에 온전히 보여줄 인적 네트워크 형성에 몰입했다. 피카소와 반 고흐의 예는 비단 그 시대만의 이야기가 아니다. 지금 신자유주의를 살아가는 우리들에게 해당되는 이야기이

기도 하다.

아무리 실력이 좋고 뛰어난 재능을 가졌다 하더라도 세상에 적극적으로 뛰어들지 않는다면 세상에 존재감을 발휘할 수 없다. 뜨거운 심장과 지독한 열정이 있다면, 세상이라는 뜨겁고 강렬한 용광로 안으로 제대로 한번 뛰어들어 보는 것도 좋을 것이다. 죽을 만큼 간절한 그 무엇이 있다면, 가슴 안에서 꿈틀거리는 그 무엇이 있다면 뜨겁게 부딪쳐 봐야 하지 않을까.

양적 실력을 갖춘 후 플랫폼이라는 인적 네트워크를 갖추는 것은 대인관계지능의 발현이다. 피카소의 강점은 여러 가지가 있지만, 단연 인적 네트워크를 꼽을 수 있다. 피카소 스타일로 살고 싶거든 한 분야의 플랫폼이 되어보자. 광대한 인적 네트워킹을 완성하여 '허브(hub)'로 변신했던 피카소에게서 우리는 작품 제작뿐만 아니라 인적 마케팅도 중요하다는 사실을 배우게 된다.

02 외모 전략화로 아트 마케팅을 펼치다

살바도르 달리

1936년 런던의 한 전시회 개막식에서 황당하고 해괴망측한 남자가 나타난다. 하늘로 치솟은 빳빳한 수염, 특이한 잠수복, 납 단추가 달린 이상한 장화, 허리에는 단검 두 자루를 꽂고, 머리에는 벤츠 자동차의 냉각 캡을 쓰고 있다. 더욱 기가 막힌 것은 개막식장에 입장하는 모든 사람들보다 더 당당하게 걸어 들어왔다는 사실이다. 두 마리의 하얀색 그레이하운드 개들을 함께 데리고 말이다.

세간의 화제를 뿌리고 다니는 남자는 바로 예술의 천재, 홍보마케팅의 천재, '살바도르 달리'다. 그가 나타나는 곳마다 항상 논란과 이슈, 충격, 웃음이 끊이질 않았다. 매일 아침 그가 잠자리에서 일어나 처음 하는 일은 자신의 콧수염에 야자열매의 기름을 발라 하늘 높이 곧게 올리는 일이었다. 누가 봐도 단번에 주목하게 되는, 범상치 않아 보이는 이 특이한 콧수염은 언제나 사람들의 눈길을 끌었다. 결국 콧수염 하면 '살바도르 달리'가 떠오를 정도로 트레이드마크이자 브랜드로 만든 것이다. 이것이 대중의 시선을 끌기 위해 그가 선택한, 외모를 전략화했던 방법이다.

사람들이 보는 앞에서 당당하게 '경이로운 천재 아티스트 살바도르 달리'라고 선포하고 다녔던 괴상하고 발칙한 아티스트 달리. 그

는 자신의 말처럼 시대를 초월하여 역사에 획을 긋는 세기의 거장이
되었다. 당시 예술가들은 '쇼맨십에 능한 미친 화가' 쯤으로 달리를
치부했다. 그도 그럴 것이 행동 하나하나가 정상적인 모습과는 전혀
달랐기 때문이다. 그는 지금 당장이라도 정신병원에 집어넣어야만
할 것 같은 괴짜 행동을 서슴지 않았다.

그는 사람들이 생각하는 화가의 모습을 완전히 뒤집고, 연예인, 슈
퍼스타, 천재와 같은 이미지로 자신을 만들어 나갔다. 사람들은 '별
미친 놈 다보겠네' 라는 생각이었지만, 그것은 고도로 계산된 그만의
이미지 전략이었다. 시간이 지나면서 살바도르 달리 하면 떠오르는

차별화된 이미지로 전략적 각인을 시켰던 것이다. 그는 대중성을 노린 고도의 전략가이자 전술가였다. 도발적인 이미지 마케팅으로 사람들의 생각과 마음을 사로잡은 것이다.

살바도르 달리가 여느 화가들처럼 작품으로만 자신의 세계를 알렸다면, 지금 역사는 달리를 유일하고 독특한 모습으로 기억하지는 않았을 것이다. 그는 자신의 작품성뿐만 아니라, 자신을 세상에 알리는 데 필요한 이미지 마케팅 전략 역시 알고 있었다. 전략 없이는 차별화된 퍼스널 이미지를 만들 수 없다. 전략은 나에 대한 매력을 만들어내는 강력한 힘으로 작용한다.

쇼를 알았던 사람… 남들과 다른 전략, 전술, 전법

살바도르 달리는 쇼를 알았던 사람이었다. 인생에 거대한 쇼가 없다면 여타 다른 사람들과 다를 바 없다는 사실을 정확히 알고 있었다. 만약 그가 사람들의 악평과 비난을 두려워했더라면, 그와 같은 황당하고 엽기적이고 괴상망측한 실험과 시도를 지속하지 못했을 것이다.

보통의 화가들은 세상에 작품을 내놓긴 하지만 작품과 함께 자신까지 내놓으려고는 하지 않는다. 스스로 스타가 되는 것에 대해 개방적이지 못하다. 설령 원한다 하더라도 과감히 자신을 드러내는 것을 두려워한다. 그렇기에 세상에는 소수의 성공자들과 다수의 보통 사람들만 존재한다. 사람들의 비난이 거세질수록 살바도르 달리는

자신을 천재 아티스트, 위대한 화가로 내세우며 악플에 전혀 신경 쓰지 않았다. 온전히 한 길을 간 그는, 그의 말대로 세기가 인정하는 예술계의 위대한 거장이 되었다. 그는 자기암시의 대가였으며, 생각한 대로 말하는 대로 이룬 아티스트였다.

비즈니스 세계에서도 전략과 전술이 필요하듯 예술 분야 역시 고도의 전략과 전술이 필요하다. 역사의 획을 그은 위대한 화가들을 연구 조사하면서 발견한 공통점 하나는, 작품 뿐만 아니라 스스로를 마케팅할 줄 알았다는 점이다. 이들은 경제력과 예술성이라는 두 마리 토끼를 거머쥘 수 있었다. 반면 대중을 상대로 한 마케팅 능력이 없거나 마케팅 분야에 전혀 관심 두지 않았던 예술가들은 역사 속으로 사라지거나 죽은 후에야 재조명되는 경우가 대부분이었다. 빈센트 반 고흐 역시 살아생전 빛을 보지 못하고 고통 속에서 살다 세상을 떠난 후에야 사람들의 관심을 받게 되었다.

당신의 인생에서도 살바도르 달리와 같은 대인관계 전략이 필요할지 모른다. 분야는 다르겠지만 어느 분야에서든 인정받기 위해서는 남다른 이미지 전략을 기획해야 한다. 모든 사람들에게 좋은 이미지로 남을 수는 없다. 그 기준에 맞추어 살려 하다 보면 주체와 중심은 사라지고 만다. 살바도르 달리처럼 강점을 최고로 극대화하는 방법이 일인자로 가는 길이다.

살바도르 달리의 대인관계 전략 네 가지

첫째, 자신을 마케팅하는 마력이 있었다. 그는 노련한 언론 플레이로 세간의 화제가 되고 슈퍼스타가 되었다. 언론의 강력한 힘과 위력을 감지한 달리는 언론을 예술적으로 활용하여 스타의 반열에 올랐다. 항상 호기심을 자극하는 미끼를 던져주는 방식으로, 언론이 알아서 대중들에게 터트려주는 전략이었던 셈이다. 당시 다른 화가들이 작품 제작과 창작에만 몰두할 때, 그는 홍보의 중요성을 간파했고 이를 적극적으로 실행에 옮겼다.

'나는 천재다. 천재 아티스트다!'

그는 이러한 워딩(wording)을 언론에 적극적으로 뿌렸다. '천재 아티스트는 그에 맞는 합당한 대우를 받아야 한다.'라는 황당하고 기발한 발상으로 예술가만이 펼칠 수 있는 홍보 마케팅 전략을 세웠던 것이다. 전시 개막식에 잠수복 차림으로 가기도 하고, 사람들이 도저히 이해하기 어려운 알 수 없는 말을 하거나 살아 있는 랍스터를 얹어놓은 전화기를 발명품으로 내놓는 등 '저 사람은 정상인이 아니야! 이상한 예술가!'라는 식의 화젯거리와 이슈를 몰고 다녔다.

둘째, 자신의 외모를 전략화하는 마력이 있었다. 그는 이미지를 바꾸어 대중의 호기심을 자극했다. 외모가 특이하거나 튀지 않으면 사람들은 관심을 갖지 않는다. 이슈를 노리는 언론은 더 그러하다. 이 사실을 정확히 간파한 그는 스페인의 국왕 '펠리페 4세'의 콧수염을 벤치마킹하여 개성 넘치는 독특한 외모로 변신한다.

끈적끈적한 야자열매의 액체를 자신의 콧수염에 바르고 하늘 높이 치솟게 하여 다른 사람들이 관심을 가질 수밖에 없도록 얼굴을 연출했다. 누구도 따라올 수 없는 살바도르 달리만의 캐릭터가 완성된 것이다.

셋째, 혼란과 호기심을 자극하는 마력이 있었다. 화제와 이슈거리에 열광하는 언론과 기자들의 구미에 맞는 독특한 언어와 행동을 계발했다. 계획적으로 역설적이고 모순된 단어를 사용하여 사람들의 호기심을 자극하는 동시에 혼란에 빠뜨렸다. 보통 사람들이 사용하지 않는, 앞뒤가 전혀 맞지 않는 모순투성이 대화를 통해 언론과 사람들에게 호기심이라는 미끼를 던진 것이다. 궁금증을 참지 못하는 언론과 사람들은 달리의 유혹 속으로 더 깊이 빠져드는 결과를 낳았다.

넷째, 최고의 홍보 전략이 있었다. 당시 화가들은 책을 쓴다는 것에 대해 그다지 중요성을 느끼지 못했다. "내 그림이 모든 것을 말해 주고 있는데 왜 쓸데없이 글을 써? 그 시간에 그림 한 장을 더 그리겠어."라는 식이었다. 맞는 말이기는 하다. 하지만 아무리 열심히 그린 그림이더라도 작품을 사랑해 주고 구매하는 관객이 없다면? 그는 다른 화가들과 관점을 달리했다. 책이 자신을 세상에 알리는 데 최고 효과적인 방법이라는 사실을 간파했다. 은밀할 사생활과 성 체험, 에로틱한 사랑 등 자신의 독특한 예술세계를 자서전으로 집필했다.

자서전은 출간되자마자 미술계와 예술가들에게 '쓰레기'라며 손

가락질 당했지만, 대중은 '소설보다 더 흥미롭고 재미있는 책'이라 며 열광했다. 그는 자서전을 통해 폭발적인 반응과 인기를 누렸다.

'언론 플레이어, 이미지 전략가, 호기심과 혼란을 자극하는 언변의 마술사, 책쓰기의 강력한 파워.'

달리는 이러한 것을 알았던 예술가였다. 위대한 예술가이면서 동시에 고도의 전략가였던 것이다. 홍보 전략이 없이는 아무리 훌륭한 예술품이라 하여도 빛을 발하지 못한다. 달리처럼 대중에게 원하는 이미지로 나아갈 필요성이 있다. 현대의 많은 것들은 이미지로 읽히기 때문이다.

03 일상을 포착하여 스타일로 재탄생시키다

에바 알머슨

들꽃 속에서 우주를 볼 수 있는 사람만이 작은 행복을 누릴 자격이 있다. 대부분 들꽃 한 송이에서 우주를 보지 못한다. 작은 것들이 주는 위안을 모른 채 살아간다. 우리가 일상을 포착할 수만 있다면 더 많은 것들을 누리고 살지 않을까. 하지만 대부분 과거, 미래에 매몰되어 현재를 놓친다.

특히 요즘 시대 평범한 일상을 다시 들여다보는 힘은 크리에이티

브와 연결된다. 아티스트라고 하여 무조건 특별하고 기발해야만 하는 것이 아니다. 속도에 매몰되지만 않는다면 관찰로부터 얻을 수 있는 것들이 많다. 잠깐 멈춰 일상의 행복을 느끼게 해주는 아티스트가 있다면 그것 역시 대단한 힘이다. 일상에 대한 재해석은 창의적인 범주에 속하는 것이다. 누구나 지나치고 있는 것들에 대한 통찰인 셈이다.

거칠고 도발적인 충격으로 자신을 알리는 괴짜 아티스트도 있지만, 그렇지 않은 작가도 있다. 정말 사랑스럽고 행복한 그림으로 사람들 마음을 위로하고 격려하는 작가. 바로 스페인에서 온 유쾌한 여류작가 '에바 알머슨'이다. "정말 우리와 닮은 것 같아! 너도 그렇게 생각해?"라고 말하는 듯한 소소한 일상을 표현하는 화가이다.

알머슨은 잃어버린 것, 놓쳤던 것, 지난 것, 흔적도 없이 사라진 것 등 주변에 잊고 사는 것들을 일깨워주는 작가이다. 그녀는 작품을 통해 소소한 일상에 답이 있다고 말한다. 한 아이가 커튼 뒤에서 배시시 웃고 그 옆에는 가족이 행복하게 식사하는 모습이 있다. 사랑하는 사람과 행복한 춤을 추는 모습, 두근거리는 마음으로 청혼하는 장면, 빈둥거리는 일상의 단상 등 그들 모두가 미소 짓고 있다. 바라만 보아도 괜스레 웃음이 나고 즐거워지는 그림들이다.

퍽퍽한 일상, 더욱 빠르고 복잡하게 변화하고 있는 세상 속에서 사람들은 숨이 막힐 것만 같다. '행복'이라는 말은 잊고 산 지 오래다. 어디로 가고 있는지, 무엇을 하고 싶은지 생각해 본 지도 참 오

래되었다. 아침에 눈을 뜨면 반복되는 일과가 시작된다. 가정에 치이고 아이들에게 치이고 회사에 치이고 사업에 치여 파김치가 되어서야 집에 돌아온다.

어린 시절의 꿈과 행복도 지워진 지 오래다. 대부분은 하루를 이렇게 맞이하고 살아가고 있다. 행복이라는 파랑새는 아주 멀리 있다고 여기며 그저 주어진 삶에 끌려 하루를 채우고 있다. 마음 한구석에 '행복'이라는 조그만 문마저 닫아버린 채 말이다. 그런데 마음속에 살고 있는 아이가 말한다.

A: 위로받고 싶어! 사랑받고 싶어! 행복해지고 싶어!

B: 알잖아! 그럴 수 없다는 거. 네 상황을 봐! 이런 상황에서도 행복을 이야기하고 싶어지니?

우리는 울먹거리는 마음속 아이의 소리에 가슴 먹먹해지는 것을 참으며 살아간다. 그런데 이런 보통 사람들의 가슴에 작은 파문을 일으키는 작가가 바로 알머슨이다. 그림을 통해 '행복'과 '소소함' 그리고 '희망'을 선물한다. 동글동글한 얼굴에 배시시 웃는 인물들이 사람들을 위로해 주기도 하고 격려해 주기도 한다.

그녀의 그림은 "괜찮아요! 괜찮아!"라고 다독여주는 듯하다. 그다지 독특하지도 않고 도발적인 구석 하나 없는 그림들은 세계의 많은 사람들로부터 사랑을 받고 있다.

특별할 것 없는 소소한 일상을 콘셉트로 잡다

그녀는 특별할 것 없는 소소한 일상을 콘셉트로 그리고 있다. 여기에 여러 기업들과 다양한 아트 콜라보레이션을 진행한다. 사람들이 흔히 지나치는 일상을 포착하여 그녀만의 스타일로 재탄생시키는 것이다. 세상에 이슈가 되고 있는 예술가들과는 다른 방법으로 그녀만의 세계를 만들어 성공한 케이스이다.

너무나 평범해서, 누구나 잘 알고 있는 내용이라서 식상하다고 여겨지는 부분을 다시 관찰하고 새로운 관점으로 찾아낸 에바 알머슨은, 평범에 자신의 경험을 곁들여 녹여낸다. 그리하여 독특한 작품으로 완성해 낸다. 남들이 지나치고 버리는 물건을 찾아내 닦고 다시 결합하여 전혀 다른 가치를 만들어내는 것이다. 요리에 비유하면 모두 쓰고 버리거나 남긴 재료를 다시 씻고 다듬어 전혀 새로운 레

시피를 만들어내는 것과 같다. 평범하다는 건 세상의 누구나 공감할 수 있는 내용을 담고 있다. 단지 너무 일상적이어서 관심 두지 않기 때문에 잊혀지거나 버려지는 것뿐이다.

에바 알머슨의 작품세계와 만나보라. '그 안에 뭐 특별할 것이 있을까?' 싶지만, 관심을 갖고 본다면 창의적인 발상을 채집할 수 있다. 국내에서도 그녀의 작품과 책이 아트 콜라보레이션되어 소개되었다. 알머슨의 그림은 정말 소소하고 소박하다. '이 그림들이 작품 맞아?' 라고 할 정도다.

예술가들의 반응은 시큰둥 vs 대중은 공감

일러스트처럼 느껴지는 그녀의 작품을 보는 기존 예술가들의 반응은 시큰둥했지만, 대중은 달랐다. "마치 내 이야기를 하고 있는 거 같아! 그래, 이 그림은 우리 가족 이야기와 닮았어!" 또는 "내 남자 친구 얼굴이랑 똑같아!"라며 그림을 보면서 위로받았다. 공감하고 상처를 치유하며 힘을 얻는 것이다. 이것이 과거 미술과 현재 미술이 다른 점 아닐까.

좀 서툴러 보이고 투박해 보이고 작품 같지 않으면 어떤가. 꼭 멋져야 하고 숭고해야 하고 신비로워야 위대한 작품인 건 아니지 않은가. 그림은 대중이 있어야 진정한 그림으로 완성된다. 예술은 관객이 있어야 비로소 완성된다. 대중을 생각하지 않는 예술은 예술이 아니다. 사람들의 삶을, 상처받은 마음을 다독여주는 에바 알머슨

의 소소한 그림이 가장 예술적인 작품인 것이다. 좀 평범하고 소소하면 어떤가. 중요한 것은 마음과 마음의 '소통'에 있다.

국내에 에바 알머슨과 비슷한 작가가 있다. 바로 2014년 베스트셀러가 된 『어떤 하루』의 신준모 작가이다. 그는 20대에 엄청난 성공을 이루었다 쫄딱 망하고 대인기피증을 겪어야만 했다. 사업의 실패로 가까웠던 사람들은 모두 곁을 떠나고 상황이 최악이었다. 다시 마음을 다잡을 수 있었던 것은 어린 시절부터 해왔던 평범한 습관 덕분이었다.

그는 책을 읽으며 좋은 글이나 마음에 드는 메시지를 메모해 두었다가 그 내용을 친구들에게 보내주며 스스로도 '소소한 행복'을 만끽했다. 그는 사업의 실패 이후 아무것도 할 수 없는 상황에서 잠시 놓고 있었던 펜을 다시 든다. 그리고 자신을 위해, 다른 사람들을 위해 '희망'과 '행복'을 주제로 글을 쓰기 시작한다.

"이건 너무 평범해요. 남들도 다 아는 내용이잖아요! 이런 원고로는 출판하기가 어렵죠."

"선생님, 평범하다는 건 남들과 차별화된 무언가가 없다는 거예요!"

『어떤 하루』의 에필로그를 보면 이런 상황들이 펼쳐졌을 것이라는 짐작이 든다. 수십 차례 소소하고 평범한 내용이라는 이유로 퇴짜 맞았을 원고는 어느 날 극적으로 한 출판사를 만나 세상에 빛을 보게 되었다.

결과는 어떠했을까. 완전 대박이었다. 순식간에 베스트셀러가 되어

정말 많은 사람이 그의 글을 사랑하게 되고 책을 구입하였다. 그 이유는 무엇일까. 도대체 남들과 하나 다를 것 없었던 이야기는 스페인의 화가 에바 알머슨처럼 소소한 그림이 대중의 사랑을 받은 이유와 닮아 있다. 바로 마음과 마음에 전해지는 이야기이기 때문이다. 평범함 속에 자신의 생각과 경험이 녹아들면서 사람들에게 '공감'을 안긴 것이다.

에바 알머슨의 그림과 신준모 작가의 글을 만나게 된다면 남들이 미처 깨닫지 못하는 깨알 같은 일상도 콘셉트가 될 수 있다는 확신이 들 것이다. 미시적인 안목 하나가 눈뜨게 될 것이다. 위대한 것은 거시적인 것, 큰 것에 있지 않고 미시적이고도 작은 것에 있다. 특이하고 도발적이어야만 주의를 끌 수 있는 것은 아니다. 일상의 재구성이야말로 쉼, 휴(休) 콘셉트이다.

우리는 작은 일상이 주는 행복을 놓치며 살아간다. 커다란 욕망에만 매몰된 채 작은 것들이 주는 위안을 잊고 사는 것이다. 21세기 자본주의가 인간을 그렇게 만들었다. 하지만 이에 굴하지 않는 인간의 지혜가 필요하다. 개인의 행복 추구권을 내버려둘 수 없기 때문이다.

거시적인 욕망을 보고 달음질치는 일상 사이로 작은 행복은 빠져나간다. 소소하고도 작은 것들이 주는 위로와 안식을 놓치지 말아야 하는 이유는, 오늘은 죽은 누군가가 그토록 살고 싶어 했던 하루이기 때문이기도 하다. 그다지 독특하지도 않고 도발적인 구석 하나 없는 아티스트의 그림 하나가 세계의 많은 사람들로부터 사랑을

받는 것도 마찬가지다.

식상하다고 여겨지는 부분을 다시 관찰하고 새로운 관점을 찾아
보자. 인간은 무엇에 목말라 있는가. 죽도록 허상만 좇는 삶에서 위
로받을 곳은 어디인가. 좀 평범하면 어떤가. 중요한 것은 대중과 소
통하는 힘이다. 이것은 사람을 사랑하는 마음 없이는 탄생되지 않
는다. 일상을 소중하게 여기는 인문학적인 마음에서부터 인간에 대
한 이해가 생긴다. 일상은 누구에게나 펼쳐지지만 그것에 의미를 부
여하거나 특별하게 여기는 마음은 아무에게나 있지 않다.

지금도 그렇고 앞으로도 그럴 것이다. 뭐 대단한 것이 아니더라도
의면 의미화 작업을 통해서 콘셉트는 새롭게 구성된다. 인간애, 인류
애가 없다면 일상은 그저 그렇게 지나쳐버리는 하루일 뿐이다. 어느
분야에서든 유독 사람을 생각하는 마음, 휴머니즘이 특별한 콘셉트
가 된다. 이것은 평범하지만 특별한 눈이다.

대인관계지능이 강하다면 인간을 위하는 마음이 클 것이다. 사람
을 사랑하는 사람만이 가질 수 있는 관점은 분명 따로 있다.

04 뚱녀·뚱남으로 현대미술에 반기 들다

페르난도 보테로

세상 사람들이 모두 '그렇다!'고 고개를 끄덕이는 걸작이 있다. 바로 르네상스가 낳은 거장 레오나르도 다빈치의 〈모나리자〉다. 그 위대한 모나리자가 어느 날 콜롬비아 출신의 한 화가에 의해 변을 당한다. 그것도 기막힐 정도로 황당하게 말이다.

신비감과 아름다움의 대명사인 '모나리자'가 열두 살의 토실토실한 뚱뚱보 여자아이로 변해 있다. 사방으로 살이 툭! 하고 터져 나올 것만 같고, 그녀가 입고 있는 검정 드레스는 금방이라도 찢어질 듯 빵빵하다. 만약 레오나르도 다빈치가 살아 돌아와 이 모나리자의 모습을 보았다면 무슨 말을 했을까 궁금할 정도다.

세계가 주목하는 예술계의 스타 '페르난도 보테로'. 그의 손을 거치고 나면 아무리 뛰어난 걸작품이라 해도 토실토실한 뚱녀 또는 뚱남으로 변한다. 일부 비평가들은 현 시대의 감각에서 뒤떨어지는 시각을 가졌기에 이런 말도 안 되는 그림들을 그린다고 악평을 했다.

대부분의 예술가들은 보통 신체를 날씬하고 매끄럽고 세련미 넘치는 비율로 과장하거나 더 아름답고 신비로운 대상으로 만들어낸다. 그리고 이것을 최고의 예술이자 걸작이라고 생각해 왔다. 그것이 당연한 것이라고 믿어왔다. 그런데 이런 절대적인 믿음에 페르난도 보

테로는 반기를 들었다.

"나는 예술이 자연 그대로를 왜곡시키는 것이 싫습니다. 위대한 자연이 인간에게 선물한 인체의 모습은 완벽하지 않다는 것을 보여주고 싶었을 뿐입니다."

그는 시대를 역행하기 시작했다. 작품 제작에 있어서 인체의 절대기준이었던 황금비율을 완전히 제거하고, 가공하거나 성형하지 않았다. 오히려 반대로 더 부풀리고 늘리며 우스꽝스러운 모습으로 '비너스'를 제작하고 '모나리자'를 제작했다. 현대인들의 고정된 믿음을 조롱하고 비웃듯이 말이다.

뚱뚱한 비너스, 토실토실한 모나리자를 본 관객들은 한마디로 '빵!' 터졌다. 작품을 보며 웃지 않을 수 없었다. 현대미술을 대표하는 미국인들은 물론 예술의 고향 유럽인들까지도 말이다. 유래가 없었던 독특한 생각과 관점이었기 때문에 더 그러했다. 어떻게 이런 발상을 했을까. 어느 누가 비너스가 뚱뚱할 거라고, 모나리자가 토실토실한 어린 아이가 될 거라고 상상이나 했겠는가.

콜롬비아에서 태어난 비주류… 태생적 강점 작품에 접목

그는 현대미술의 흐름을 완전히 역행하여 성공을 거둔 대표적인 아티스트다. 뚱뚱함이 새로운 미의 기준이 될 것이라고는 전혀 생각지도 못했던 일이기 때문이다. 보테르는 현대미술계의 새로운 핵으로 떠오르기 전 이미 세계적인 화가를 꿈꾸고 있었다. 하지만 자신

에게 주어진 환경은 보잘것없었다.

예술의 중심 뉴욕에서 활동하고 있는 것도 아니고, 예술의 모태가
되는 유럽인 역시 아니었다. 예술의 아웃사이더 콜롬비아에서 태어
난 비주류의 화가였던 것이다. 그는 세상이 자신을 주목하도록 만
드는 방법은 바로 '독특함'이라는 사실을 정확하게 알고 있었다.
20대 시절 미국, 스페인, 멕시코, 이탈리아를 여행하며 작품들을 관
찰하여 얻어낸 성과다.

'다른 화가들과 같아선 절대 그들을 이길 수 없어!
그렇다면 어떤 경쟁력을 가져야 할까?

내가 가진 정체성, 태생적인 기질, 세상을 바라보는 관점에 대해 다시 재정립해 보자. 나는 라틴아메리카의 남미에서 태어난 콜롬비아인이거든.'

'콜롬비아인들은 특유의 낙천적인 성격과 기질이 있어. 광활한 대지처럼 넉넉하고 풍요로운 삶을 즐기며 살아가고 있지. 그 피는 나에게도 흐르고 있어! 그것이 나의 독특함과 경쟁력 아닐까?'

보테르는 내면의 Q&A를 통해 자신만의 강점을 찾았다. 다른 화가들을 따라하기보다 태생적이고 기질적인 강점에 집중하여 작품에 접목시켰다. 예상은 맞아 떨어졌다. 일부 비평가들과는 달리 대중들에게서 "신선하다! 재미있다!"라는 반응이 쏟아졌다. 보테르가 다른 예술가들의 시선을 의식하면서 모두가 따르는 흐름에 합류했다면 그는 여전히 예술의 변방 콜롬비아의 평범한 화가에 불과했을지 모른다.

세상에는 어느 분야든 주류를 이루는 큰 흐름이 있다. 거대한 흐름을 주도하는 선구자도 존재한다. 소위 트렌드가 그렇다. 뉴스에서 떠들어대고 매스컴이 만들어내는 트렌드를 보고 대부분의 사람들은 영혼 없이 좇아간다. 한 번쯤 페르난도 보테로와 같은 엉뚱하고 과감한 모험을 감행해 봐야 한다. 나의 것, 나의 기질, 내 나라 강점으로 승부를 거는 일 말이다.

이 과정에서 필요한 것이 스스로에게 던지는 질문이다. 질문을 던지지 않으면 세상은 답을 주지 않는다. 파고 또 파고들어야만 대중을 상대할 최고의 경쟁력, 강력한 필살기, 진짜 강점을 발견할 수 있다. 없는 것을 만들어가는 노력보다 있는 것을 발견하여 더 강화하

는 열정이야말로 확실하게 미래를 여는 일이다. 현재 시간만을 살아서는 곤란하다.

태생적인 기질로 필살기 구성하기

현재 전 세계적으로 유대인은 약 1,400만 명이라고 한다. 미국에 590만 명, 이스라엘에 530만 명이 살고 있다. 그리고 나머지는 세계 각지에 퍼져 있다. 그런데 노벨상 수상자는 얼마나 될까. 노벨상이 제정된 1901년부터 2006년까지 유대인 노벨상 수상자는 무려 170명이 넘는다. 이는 노벨상 전체 수상자의 23%를 차지한다. 수상 분야는 주로 물리, 화학, 의학·생리, 경제학 분야이다. 과학과 경제학 분야만 고려하면 전체의 3분의 1이 넘는 숫자다.

뿐만 아니라 미국 아이비리그 대학 교수의 20%가 유대계이고, 미국 100대 부호 중 20%가 유대계다. 특히 전 연방준비제도 이사회 의장이었던 앨런 그린스펀, 골드만삭스 회장직을 그만두고 미 재무장관직을 수행한 로버트 루빈과 헨리 폴슨, 하버드 대학 총장을 역임했던 로렌스 서머스 전 재무장관, 구글의 창시자 중 한 사람인 세르게이 브린, 마이클 블룸버그 뉴욕시장과 매들린 올브라이트 전 미국 국무장관 등 우리가 알고 있는 많은 사람들이 유대계다.

미국의 학계, 재정경제계, 정치계 등에도 유대인이 주류를 이룬다. 이들에게는 뭔가 다른 DNA가 있다. 민족의 강점이 기질적으로 유전되는 것이다. 우리 민족 또한 유리한 기질이 있다. 우수한 기질을 더

천착하는 방식으로 미래를 구성해 봐도 좋겠다.

보테르는 '비주류'라는 태생에 집중하여 열등감을 우월감으로 바꾼 것이다. 다른 예술가들이 절대 생각하지 못했던 '콜롬비아'라는 관점을 차용하여 작품에 대입했다. 주류의 시각으로만 생각해서는 답이 안 나온다. 타고난 태생적인 기질과 세상을 바라보고 느끼는 관점을 재구성해 보면 최대 강점이 숨어 있다. 잘 관찰하여 발견하는 것만으로도 보상이 따른다. 비주류라는 꼬리표를 떼고 평등한 시선으로 봐야 이런 관점도 얻어진다.

빠름, 역동적, 감성적, 트렌드, 예술, 흥, IT….

우리 민족 역시 태생적 강점이 있다. 내 것을 '나 몰라라' 한 채 다른 것을 기웃거리는 사이, 내 것은 날아가버린다. 나에게 있는 달란트를 알고 승화시켜 나갈 때 기회도 주어진다. 죽도록 노력하는 것보다 태생적 달란트를 찾는 것이 유리하다. 글로벌 시대, 어느 민족이든 공감대를 형성할 수 있는 밑바탕은 우리 안에 있다. 무엇이든 본질적인 부분을 건드려 업에 도입한다면 세계적인 것이 될 수 있다. 한류 역시 마찬가지다.

Tip 대인관계지능

세상의 많은 것들이 대인관계에 의해 움직인다. 그러므로 '용인술'을 잘 쓰는 사람이 원하는 결과를 얻을 확률이 높다. 사람 때문에 망하고, 사람 때문에 흥한다. 어떤 일을 하든지 대중의 욕망을 알고 충족시켜야 좋은 결과물로 이어진다. 대인관계에는 무수한 크리에

이티브 전략이 많다. 여기에서는 몇몇 방법론에 대해 알아보자.

첫째, 비즈니스 플랫폼 만들기다. 파블로 피카소처럼 부를 가진 사람들, 정치가, 작가 등과 교류하면서 자신의 영역을 확장할 수 있다. 다양한 사회적 계층과 접촉하여 광대한 인적 네트워킹을 완성한 '허브(hub)'로 변신하는 것이다. 중요한 몇 사람만 거치면 핵심 인물들과 닿을 수 있다. 사람과 환경 모두를 끌어당기는 것이다.

둘째, 외모를 전략화하는 마케팅이다. 살바도르 달리처럼 자신을 세상에 알리는 데 필요한 이미지 마케팅 전략이 있어야 한다. 전략 없이는 차별화된 퍼스널 이미지가 만들어질 수 없다. 타인이 이미지를 정해주기보다 스스로 원하는 이미지를 자발적으로 생산해 내는 것이 중요하다. 외모, 말투, 사고방식, 행동 등 모든 것이 이미지와 연관된다.

셋째, 일상을 포착하여 대중과 공감대를 형성한다. 에바 알머슨처럼 사람의 일상을 소중히 여기는 마음에서부터 콘셉트가 우러나온다. 대중의 응원을 얻는 '소통'의 힘이다. 대단한 것이 아니더라도 의미화 작업을 통해 일상의 콘셉트는 새롭게 구성될 수 있다. 어느 분야에서든 인간을 사랑하는 마음이 바탕이 되어야 할 것이다.

넷째, 대중의 욕망에 대한 새로운 기준을 만든다. 페르난도 보테로

처럼 흐름을 완전 역행하여 성공을 거둘 수 있다. 새로운 기준을 만드는 것은 대중의 잠재된 욕망을 통해서다. 비주류가 세상의 주목을 받으려면 이런 '독특함'으로부터 출발해야 하지 않을까. 기존과 같아서는 절대 승자 독식을 막을 수 없다. 우리는 이런 관점에서 대중의 욕망에 대해 다시 문제를 제기할 수 있다. 주위의 모든 제품은 욕망에 대한 문제 제기로부터 탄생된 것들이다.

 사람과 사람 사이, 소통은 중요하다. 사람을 더 사랑하는 인문학적 마음이야말로 대인관계지능의 물꼬가 된다. 사람관리가 곧 모든 것이다.

상처를 넘어서 인생을 예술로 승화시키다 _ 내면지능

 우리는 어떤 행동을 할 때 확실한 의도와 이유를 아는 것만으로 '개념 있다'는 표현을 쓴다. 여기 내면지능이 높은 아티스트들은 상황에 대한 개념 파악이 월등했다. 21세기 업의 개념을 알고 무소의 뿔처럼 씩씩하게 나아가는 힘은 내면지능에서 비롯된다. 이것은 자신을 사랑하는 또 다른 표현이기도 하다.

 내면지능은 죽을 때까지 주체와 함께 하는 지능이다. 내면지능이 높으면 자신의 강점을 잘 파악하여 무엇을 하고 싶은지 단기, 중기, 장기 목표를 체계적으로 세우고 하나씩 실천해 나간다. 내면지능이 높은 사람들은 자아실현에 도달하는 과정을 남들보다 알차게 꾸릴 수 있다.

 세상에는 상처 때문에 새로운 역사를 쓰는 사람도 있고, 상처로 말미암아 더 이상 재기하지 못하는 사람들도 있다. 흔히 '멘탈 갑'

이라고 부르는 정신력의 차이로 말미암아 누군가는 상처로부터 대장정의 역사를 써나가고, 누군가는 상처 때문에 회복조차 할 수 없을 만큼 재기불능이 된다. 세상에 상처 하나 없는 사람은 없지만, 그 상처로부터 자유로운 사람은 드물다. 하지만 상처야말로 인간을 인간 이상으로 승화시키는 지렛대가 될 수도 있다.

예술가들에게 흔히 있을 법한 상처는 인생사 또는 인류사에 어떤 영향을 끼쳤을까. 아티스트들의 상처는 어떻게 예술로 승화되는 걸까. 상처가 고통이 되지 않고 풍요로움으로 작용했던 몇몇 아티스트로부터 그 정신력을 배워보자.

자연탐구지능(시각지능)과 내면지능이 융합한 아티스트에게서는 어떤 시너지가 날까. 내면지능이 세컨드 달란트인 아티스트들에게서 우리는 그 활용도를 배울 수 있다.

첫째, 뜨거운 혼을 담아 운명을 승화한 '프리다 칼로'가 있다. 그녀는 작품에 상처와 분노, 연민과 사랑 그리고 자신의 모든 것을 담았다. 오늘날 전 세계적으로 사랑받는 이유이기도 하다. 칼로의 그림에는 '혼'이 담겨 있다. 죽음을 넘나드는 상처, 그토록 간절히 원하던 아이를 가질 수 없었던 처절한 운명, 죽음에 이를 때까지 받아야만 했던 고통들이 고스란히 승화된 것이다. 작품은 프리다 칼로의 뜨거운 혼이라고 할 수 있다. 미친 운명을 넘어 인생을 뜨겁게 사랑하고 돌파한 그녀의 심장이다. 그렇게 칼로는 모든 운명을 그림

에 담아 인생을 예술의 경지로 승화시켰다.

둘째, 신체적인 여건을 극복하여 입과 발로 그림을 그려 나간 '앨리슨 래퍼'가 있다. 만약 타고난 조건이 열악하다면 선택할 수 있는 것은 극히 제한적일 것이다. 누구라도 그녀의 신체를 본다면 그녀가 꿈꿀 수 있다는 것에 대해 놀라지 않을 수 없다. 기적 같은 삶은 내면지능의 안테나를 통해 이끌어간 것이다. 지독한 인생의 어둠과 정면으로 마주한 그녀는 입과 발을 이용해 계속 그림을 그려 나갔다. 이 소식이 사람들에게 전해지면서 '선천적 장애를 극복한 구족화가, 살아 있는 비너스 앨리슨 래퍼'로 세상에 우뚝 설 수 있었다.

셋째, 자신의 병을 주제와 소재로 작품화한 쿠사마 야요이가 있다. 그녀는 작은 키에 강렬한 눈빛을 지닌 일본의 여류 아티스트이자 현대미술을 대표하는 세계적인 브랜드 작가이다. 일명 '땡땡이 무늬'로도 잘 알려져 있는 패션계의 유명한 아이콘이다. 그녀의 작품은 전 세계 사람들이 환영하는 브랜드 이미지가 되었다. 현재 90세 나이로, 입원 치료 중인 정신병원 근처에 작업실인 '쿠사마 스튜디오'를 마련하여 아침부터 밤까지 작품을 제작하고 있다. 100여 회의 개인 전시회를 가질 만큼 열정적인 이 아티스트는 동시에 글을 쓰는 작가이기도 하다.

넷째, 스스로 사다리를 만든 '장 미쉘 바스키아'가 있다. 고등학교

를 중퇴하고 직접 그린 그림엽서와 T셔츠를 팔아 겨우 생계를 유지하며 살던 그의 눈에 팝아트의 황제 '앤디 워홀'이 들어왔다. 앤디 워홀은 당대 최고의 슈퍼스타, 바스키아는 완전 인생의 바닥을 사는 빈민 아티스트였다. 하지만 바스키아는 그것에 개의치 않고 앤디 워홀의 집 위층으로 이사를 간다. 이웃이 된 바스키아는 앤디 워홀과 함께 전시함으로써 매스컴으로부터 주목받기 시작한다. 바스키아 스스로 사다리를 만든 것이다. 앤디 워홀을 선택했고, 자신의 힘으로 승리를 거머줬었다.

다섯째, 인간의 자아, 인간의 삶에 대한 질문과 메시지를 던진 '마크 퀸'이 있다. 우리는 단지 생계로만 살지 않는다. 보다 높은 본질이 있다. 마크 퀸이 작품 〈셀프(self)〉를 제작한 이후 현재에 이르기까지 다루었던 질문과 메시지는 '생명과 죽음', '인간의 삶과 고귀한 영혼' 바로 '정신'이다. 모든 작품은 그가 세상과 인간의 삶을 바라보는 명확한 관점과 철학이 담긴 '정신'의 산물이었다. 같은 것을 만든다 하더라도 어느 것은 일회성 '쇼'가 되고, 또 어느 것은 깊이 생각하게 되는 놀라운 '작품'으로 완성된다. 무명의 한 아티스트였던 그가 영국을 넘어 주목받고 있는 이유는 자신에게 던진 질문에서 비롯된다. 세상을 바라보는 뚜렷한 관점과 철학이 없었다면 목숨 건 도전도 없었을 것이다.

여섯째, 하이퍼 리얼리즘의 거장인 '척 클로스'가 있다. 그는 세계가 주목하는 하이퍼 리얼리즘의 거장이다. 인간의 얼굴을 가장 극세

밀하게 그려 나가는 아티스트이다. 짧게는 4개월, 길게는 1년에 이르기까지 365일을 오직 인간의 얼굴에 집중한다. 점 하나, 주름 하나, 땀구멍 하나까지 가공하거나 꾸미지 않고 철저히 있는 그대로 초대형 캔버스에 표현해 낸다. 그림에 대한 테크닉이 좋아도 초대형 캔버스 안에 정밀한 인물을 그려내기란 웬만한 인내력과 열정 그리고 끈기가 없다면 어려운 일이다. 무엇보다 그는 척추장애를 극복하며 포토리얼리즘을 창시했다.

역사적으로 유독 내면지능이 높은 대표적인 인물로는 소크라테스, 프로이드, 간디, 칼 융, 찰스 디킨스 등을 들 수 있다. 인간의 정신수양이나 반성적 사고력, 내면의 인지적 능력과 관련되는 내면지능은 자아실현을 추진하는 동력이 된다. 주로 정신 상담가, 철학자, 종교가, 소설가, 심리학자 같은 분야는 내면지능이 높아야 한다.

내면지능은 자신을 잘 아는 능력, 스스로 장단점을 인식하고 의사결정을 내리는 능력을 포함한다. 또한 감정을 잘 알아 남 탓으로 전가하지 않기 때문에 자아성찰 지수가 높다. 내면지능이 높을수록 자존감이 올라가는데, 자기를 믿고 지지해 주는 자존감은 모든 것의 원천이라고 볼 수 있다.

우리는 몇몇 아티스트의 삶으로부터 내면지능이 보인 기적 같은 일을 알 수 있다. 그리고 역경으로부터 내면지능을 높일 수 있는 방법 또한 알게 된다.

이 뜨거운 혼 담아 운명을 승화하다

프리다 칼로

상처는 상처로 남기도 하고 승화되기도 한다. 시련의 끝에서 무엇을 드느냐에 따라 운명은 엇갈린다. 신은 많은 이들의 운명을 시험하고 담금질한다. 대부분은 시련으로 말미암아 가려던 길을 포기하거나 자신이 누구인지조차 모르고 살아가기도 한다. 상처라는 것에 핑계 대며 더 이상 길을 가지 못한다.

지독한 운명의 끝에 한 여인이 있었다. 그녀에게는 더 이상 망가질 수 없던 모든 것들이 주위를 에워싸고 있었다. 신체로부터 비롯된 절망 그 끝은 죽음 밖에는 생각할 수 없었다. 어느 날 갑자기 일어난 신의 시험, 살아도 여러 번 죽었던 끝에 도달했던 자아실현. 그녀를 보면서 우리는 인생의 시험대에서 어느 방향을 바라봐야 할지 가늠할 수 있다.

만신창이 소녀, 전처럼 돌아갈 수 없었다

1925년 멕시코의 어느 작은 시골마을에서 끔찍한 대형사고가 일어났다. 거대한 전차와 버스가 충돌하는 일이 벌어졌는데, 그 안에는 상인들과 앳된 학생들이 타고 있었다. 완전히 찌그러지고 부서진 버스 안에서 여리고 가냘픈 신음소리가 들렸다. 중상을 입은 사람들

을 응급차로 나르던 구조대장이 긴급 상황을 감지하고 대원들과 함께 버스 안으로 들어간다.

현장에 있던 구조대원들은 모두 말을 잇지 못했다. 중학생에서 갓 고등학생으로 보이는 여자아이가 온몸에 유리조각이 박힌 채 쓰러져 있었기 때문이었다. 더욱이 끔찍한 것은 그 아이의 몸을 관통한 쇠파이프였다. 파이프는 여자아이의 옆 가슴을 뚫고 들어와 골반을 통해 허벅지로 나와 있었다. 시커먼 먼지를 뚫고 소녀는 응급차로 옮겨졌다. 사고를 지켜보던 사람들은 경악했고 소녀의 죽음을 예감했다. 조각조각 부서지고 짓이겨진 몸, 전신을 관통한 쇠파이프, 상상만 해도 그날의 상황이 얼마나 처참했을지 알 수 있다.

다행히 바로 병원에 실려온 소녀는 긴급수술을 통해 살아났다. 온몸에 극도의 고통을 느끼며 깨어난 소녀는 병실 천장을 쳐다보며 일어서려 했다. 하지만 전신은 석고붕대로 감싸여 있었고 손가락 하나도 움직일 힘이 없었다. 상황을 설명해 주던 사람들은 더 이상 소녀의 심각한 상태에 대해 말해줄 수 없었다. 소녀가 감당해야 하는 지독한 현실을 입으로 전해주기 어려웠다.

응급수술을 통해서 숨을 유지할 수는 있었지만 부서진 뼈를 맞추고 전신을 통과한 쇠파이프에 만신창이가 된 소녀의 몸은 전처럼 정상으로 돌아갈 수 없었다. 몇 번의 재수술을 통해 전신에 줄을 달고 석고로 온몸을 감싼 후에나 간신히 앉을 수 있는 상태가 되었을 뿐이었다.

"아이를 가질 수 없다고요? 결혼도 하고 싶고 예쁜 아이도 갖고 싶다고요! 왜 저에게 이런 일이 생긴 거죠? 전 잘못한 것이 없는데 왜 이런 끔찍한 고통이 온 거냐고요!"

아무리 소리 치고 눈물을 흘려보아도 현실은 달라지지 않았다. 그녀의 몸은 산산조각이 났다. 여자의 인생도 평범한 삶도 그녀를 비켜갔다. 그녀는 "나는 병이 난 것이 아니라 완전히 부서졌다."라고 당시 상황을 말했다. 지옥의 폭풍처럼 찾아온 불행 앞에서 그녀는 삶을 포기했을까.

지독한 인생의 벼랑 끝에서 선택한 '그림'

그녀는 지독한 인생의 벼랑 끝에서 '그림'을 선택했다. 그림이란 살아 있는 단 한 가지 이유였다. 그림이 없었더라면 한순간도 살 수 없었을지 모른다. 그만큼 절실한 이유를 그림에서 찾았고 모든 것을 그 안에 던져 넣었다.

"내 인생은 지옥과도 같다. 그러나 그리고 있는 동안만은 행복하다."

잔인한 운명 속에서도 삶의 끈을 놓지 않았던 그녀의 이름은 '프리다 칼로'다. 그녀의 그림에는 상처와 분노, 연민과 사랑 그리고 자신의 모든 것이 담겨 있다. 단지 그림이라기보다 프리다 칼로 그 자체다. 오늘날 전 세계적으로 사랑받는 이유도 이와 다르지 않다. 프리다의 그림에는 '혼'이 담겨 있다.

죽음을 넘나드는 상처, 그토록 간절히 원하던 아이를 가질 수 없는 처절한 운명, 죽음에 이를 때까지 받아야만 했던 고통들이 그 안에 고스란히 녹아 있다. 어떻게 그림을 그렸을지, 얼마나 그 과정들이 힘에 겨웠을지, 작품에 눈물이 보인다. 하지만 그녀는 그림을 통해 삶의 이유를 찾았고 운명을 돌파해 나갔다. 한 점, 한 점, 당시 그녀가 고통을 받으며 완성해 나갔을 순간을 상상해 본다.

프리다 칼로의 인생에는 환희보다 절망의 순간들이 더 많았다. 그토록 사랑했던 남편의 바람기로 인생의 상실감과 분노를 겪어야만 했고, 증오를 안고 살아가야 했다. 여자로서의 인생과 사랑을 모두 빼앗겨버린 삶을 살았던 그녀. 1940년 건강이 더욱 악화되어 오른쪽 다리를 잘라내는 수술을 받게 되었고, 몇 차례 척추 수술 역시 실패로 끝나고 말았다.

하지만 칼로는 그 지독한 불행 속에서도 붓을 잡고 그림을 그리며 내면의 고통을 작품으로 승화시켰다. 단지 그림만 그린 것이 아니라, 삶을 통째로 캔버스에 옮겨 담았다. 그림을 그리며 내면의 자신과 끊임없이 대화를 나누고, 때로는 분노하고 때로는 하소연하면서 자신을 응원했을 것이다. 죽고 싶은 마음이 들었을 때면 자화상을 그리며 다시 삶의 의지를 다졌을 것이다. 그것이 아티스트가 그림을 제작하면서 하는 전투이니까.

화가는 그림을 그리며 끊임없이 대화를 한다. 혼자 질문하고 답하며, 또 하나의 자신을 캔버스에 꺼내놓고 이야기를 펼쳐 나간다. 그래서 그림을 보면 그 작가의 생각과 삶을 읽을 수 있다. 이런 면에서 글과 그림은 많은 부분 닮아 있다. 글 역시 작가의 생각과 삶이 고스란히 담겨 세상에 나온다. 작가와 절대적으로 닮아 있다. 그림 역시 글과 다르지 않다. 아무리 치장하고 포장해도 어느 순간 화가의 인생이 그대로 담긴다. 그림은 다른 방식의 글이다.

삶을 통째 캔버스에 옮기다, 칼로의 뜨거운 혼

 프리다 칼로는 하나에서 열까지 희망이라는 단어가 존재하지 않았던 화가였다. 가장 아름다워야 할 10대에 모든 것을 잃었고, 뜨겁게 사랑하고 행복해야 할 20대에 남자에게 배신 당했다. 그리고 인생 후반부에는 오른쪽 다리를 잘라내야만 했다. 자신과 닮은 예쁜 아이를 가질 수도 없는 운명이었다. 보통사람이었다면 스스로 목숨을 끊었거나 운명을 저주하며 살았을 것이다.

 칼로는 이러한 운명 모두를 그림에 녹여냈다. 그녀의 그림은 단순한 그림이 아니다. 칼로 자신이다. 절망적이고 고통스러운 상황이 있는가. 당장 죽을 것 같은 심정이 드는가. 프리다 칼로의 뜨거운 혼과 만나보라. 그녀의 그림과 인생 이야기를 들어보라. 미친 운명을 뜨겁게 사랑하고 돌파한 칼로의 심장과 마주해 보라.

 상처는 뒤집으면 강점이 되기도 한다. 『실낙원』의 작가 밀턴은 실명한 가운데 구술로 『실낙원』을 썼다. 역사가 사마천이 『사기』를 쓴 것도 당시 치욕적인 궁형을 당하고 나서였다. 베토벤 역시 청각을 잃었음에도 합창단을 지휘하고 불멸의 교향곡 제9번을 남겼다. 나폴레옹과 셰익스피어는 절름발이였고, 루즈벨트 대통령은 평생 휠체어를 타야 하는 소아마비였다. 그리고 스티븐 호킹은 전신장애인 루게릭병을 앓고 있으면서도 세계적인 물리학자가 되었다.

 칼로만큼 슬픈 인생도 없을 것이다. 하지만 칼로보다 더 나은

인생이었다고 해도 세상에 흔적을 남기지 못하는 경우가 더 많다. 그것을 보면 상처를 어떻게 승화시키느냐 하는 숙제가 우리에게 남는다. 여자로서 모든 악운을 겪고 희망 하나 없었던 개인사였지만 거기에 절망하지 않고 높은 내면지능으로 세상에 감동을 줬던 칼로는, 오늘날 스토리로 일어서는 사람들에게 용기를 준다.

뜨거운 혼을 담으면 운명도 승화된다. 우리는 이것을 칼로의 그림으로부터, 인생으로부터 배울 수 있다. 더 이상 물러날 길이 없다면 나아가야 한다. 그것도 다른 사람의 힘을 빌리지 않은 순수한 내 것으로부터 비상이 시작되어야 한다. 다사다난한 자신의 인생을 예술의 소재로 적극 활용했던 그녀가 예술사에서 차지하는 상징적 지위는, 인생의 고난을 담은 자전적 그림들 덕분이다.

그녀는 수많은 역경에 맞서면서 느낀 고통과 절망, 인내를 그림으로 정직하게 보여줬다. 교통사고 후유증으로 아기를 낳기 힘들게 된 그녀는 세 번에 걸친 유산을 그림으로 표현하기도 했다. 그녀의 인생은 멕시코 민중벽화의 거장 디에고 리베라를 만나 함께 살면서 더욱 큰 격랑에 부딪쳤다. 불행한 결혼 생활을 이어가는 동안 척추에 입은 손상과 기형이 생긴 발 때문에 수차례 수술을 받아야 했고, 오른쪽 발가락에 괴저가 생겨 무릎 아래로 다리를 절단하는 불운도 겪어야 했다. 하지만 포기를 모르는 그녀는 고통스러운 재활을 마친 다음 의족을 끼고 다시 일어나 걸었다.

이런 시련들은 너무도 엄청난 것이어서 칼로는 점점 더 자신의 이

미지에 집착하게 됐다. 그리고 이런 모든 역경을 그림을 통해 표현했다. 자신의 삶이 곧 그림의 주제였던 셈이다. 후반기 작품들은 마약과 술, 육체적 고통이 복합적으로 작용하면서 투박하고 혼란스러워졌다. 하지만 가장 훌륭한 작품으로 세간의 인정을 받았고 예술적 명성도 높아졌다.

후반기 작품들은 그녀 인생을 매우 상세하게 기록하고 있으며, 희생자로만 남지 않겠다는 결연한 의지가 더 선명하게 드러난다. 살아가는 내내 온갖 시련과 고통에서 벗어나지 못했지만, 끝까지 자신의 인생을 열렬히 사랑하고 적극적으로 표현해 나갔다. 고도의 내면지능 소유자라고 볼 수 있다. 최악의 상황에서 최선을 이끌어냈기 때문이다.

02 입과 발로 작품을 만들어내다

앨리슨 래퍼

지극히 평범했던 부부에게 가장 행복한 순간을 선물해 주는 순간이었다. 오랜 시간 산고를 겪고 있던 아내를 걱정하던 남편은 병실 앞을 떠나질 않았다. 병실에서 한 아기가 태어났다. 손꼽아 기다렸던 시간이 지나고 병실의 문이 열렸다. 침묵하던 의사는 아기 아빠

의 눈을 바라보며 이야기를 시작한다.

"해표지증[1]입니다. 정확한 원인은 알 수 없지만 현재로선 그 병명이 맞습니다. 팔과 다리가 자라지 않는 병이죠…. 현재 의학으로는 그 병의 발생 원인도 정확히 파악되질 않아서 딱히 해결할 수 있는 방법이 없습니다."

진료실 문을 열고 나온 아기의 아빠는 곧바로 아내에게 가지 못한다. 잔인한 현실을 도저히 말해줄 용기가 나지 않았던 것이다. 몇 시간 회복실 앞을 서성거리던 그는 병실 문을 열고 들어갔다. 아내를 바라보는 순간 볼 위로 눈물이 흘러내렸다. 그는 눈물을 닦아가며 말했다. 아내는 꽂고 있던 링거 주삿바늘을 뽑아버린다. 그리고 비틀거리며 회복실 문을 열고 신생아실로 뛰어간다. 간호사를 통해 아기의 모습을 본 아내는 그 자리에서 실신하고 만다.

부모 얼굴 모른 채 성장… 사춘기 시절 죽음 생각하다

젊은 부부는 주변사람들의 반응을 도저히 감당하기 어려웠다. 아무리 생각과 마음을 고쳐먹으려고 해도 괴물 같은 모습으로 태어난 아기를 온전히 키울 자신이 없었다. 팔이 없는 아이, 허벅지 밑

1) 해표지증: 팔과 다리가 물개의 모습처럼 짧아져 있는 기형적인 상태를 지니게 되는 병. 병에 대한 발생 원인은 아직 의학적으로 정확하게 밝혀지지 않았다. 전 세계를 돌며 희망전도사 역할을 하고 있는 『닉 부이치치의 허그 한계를 껴안다』의 저자 닉 부이치치 역시 해표지증이라는 병을 가지고 태어났다. 일본의 『오체불만족』의 저자인 오토다케 역시 이와 같은 병이다.

으로 바로 발가락이 붙은 기형적인 장애를 가진 아이를 보며 눈물과 괴로움 속에 살던 부부는 마침내 아기를 보육원에 보내기로 결정한다.

부모의 사랑을 듬뿍 받아야 할 나이에 '앨리슨 래퍼'는 차가운 거리로 버림받는다. 부모의 얼굴도 모른 채 성장한 래퍼는 사춘기 시절 심한 멸시와 놀림, 상처를 받아가며 죽음까지 생각한다. 보통

사람들과 다르게 생겼다는 이유로 '괴물 취급'을 받으며 사는 인생은 정말 지옥 같았다. 래퍼에게 세상은 치열한 전투 이상의 고통이었다. 세상의 아름다움을 배우기 전에 그녀에게 먼저 다가온 건 지옥을 넘나드는 고통뿐이었다.

보육원 친구들 역시 그녀를 향해 냉소를 퍼부었다. 절망적인 현실은 그녀를 더 괴롭혔다. 한때 죽음을 생각했던 그녀에게 다가온 것은 '그림'이었다. 삶을 포기하고 싶었던 그 순간 그녀는 그림을 만난다.

고통 먹고 피어나는 꽃… 아름다운 열매로 맺다

래퍼는 자살의 유혹을 뿌리치며 붓을 들었다. 남들이 가진 손이 아닌 자신의 입으로 말이다. 어금니에 힘을 주고 윗입술과 아랫입술의 힘으로 붓을 잡는다. 처음에는 붓을 물고 있던 입에 경련이 일어나기도 했고 마비가 오기도 했다. 하지만 결코 포기하지 않았다. 그림은 살아 있다는 증거이자 강력한 힘이었기 때문이다. 지독한 인생의 어둠과 정면으로 마주한 그녀는 입과 발을 이용해 계속 그려 나갔다.

이 소식은 사람들의 입에서 입으로 전해졌다. 그리하여 그녀는 '선천적 장애를 극복한 구족화가, 살아 있는 비너스 앨리슨 래퍼'로 세상에 우뚝 설 수 있었다. 현대미술가 '마크 퀸'은 그녀를 모델로 한 대형 조각품을 제작하여 세상에 선보였고, 2012년 8월 30일 런던 장

애인올림픽 개막식에 〈초인들의 도전, 살아 있는 비너스를 위하여〉라는 제목으로 출품했다. 사람들은 그녀를 모델로 한 작품을 보며 강렬한 인상과 진한 감동을 느꼈다.

닦아도 닦아지지 않는 눈물을 삼키며 지독한 인생의 벽을 돌파한 그녀, 앨리슨 래퍼. 그녀는 절망 속에 있는 많은 사람들에게 희망과 감동, 새로운 도약의 힘을 선물했다. 최근 아이를 입양한 것으로 알려졌는데, 정상적인 몸을 지니지 않은 그녀에게 사람들은 무리라고 말렸지만 래퍼의 도전은 멈추지 않았다. 지독히 아팠던 과거를 통과하여 그녀는 선한 영향력을 펼치는 화가로 변신했다.

자신을 비하하며 인생을 마감하고 싶은 시절도 있었지만, 그녀는 간절히 원했던 한 가지에 집중했다. 절망과 고통을 먹고 피어나는 꽃은 더 강하고 아름답다. 이렇듯 내면지능은 최악의 환경에서도 최선을 일구어낸다. 불리하지만 자신이 당장 할 수 있는 일부터 찾아 하나씩 집중하면서 조금씩 기회를 만들어가자. 결국 스스로 동기부여하면서 돌파구를 마련하는 셈이다. 준비된 사람에게 기회도 온다. 그리고 마음이 있어야 기회도 보인다.

내적 신념이 있는 사람은 자세가 다르다. 웬만한 일로는 감정에 지배되어 일희일비(一喜一悲)하지 않고, 신념을 갖고 꾸준히 나아갈 뿐이다. 오늘의 환경이 자신을 배반하더라도 내일을 위해 수고로움을 마다하지 않는 것이다. 반드시 된다는 신념으로 딱딱하고 지루한 시간을 넘어서서 작은 것들을 성취해 가다 보면 어느 새 상황과 여건이 바뀐다.

03 병을 주제와 소재로 작품화하다

─────

쿠사마 야요이

2012년 파리, 세계의 패션계를 장악했던 막강한 기업 '루이비통'에서 아시아의 한 여류 아티스트와 손잡고 획기적인 프로젝트를 진행했다. 루이비통의 크리에이티브 디렉터 '마이크 제이콥스'는 작은 키의 독특한 이미지를 지닌 그녀의 작품을 보고 첫눈에 반하여 기업 브랜드와 이미지를 더욱 고급화하는 콜라보레이션을 제안했다.

'쿠사마 야요이'는 작은 키에 강렬한 눈빛을 지닌 일본의 여류 아티스트이자 현대미술을 대표하는 세계적인 브랜드 작가이다. 루이비통은 그녀의 작품과 메시지인 '동그라미 환영'에 호기심을 갖게 되었고 예술성과 차별성, 기업의 브랜드 이미지의 고급화, 극대화를 이룰 수 있다는 가능성을 발견했다. 루이비통의 2012년 콜라보레이션 전시는 대성공을 이루었고, 기업의 브랜드 이미지를 예술적 가치로 상승시키는 효과를 이루었다. 더불어 동양인 아티스트 쿠사마의 예술세계를 대중과 더 가까이 다가가도록 만들어주었다.

일명 '땡땡이 무늬'로도 잘 알려진 패션계의 유명 아이콘이 된 쿠사마 야요이의 작품은 전 세계 사람들이 환영하는 브랜드 이미지가 되었다. 몇 년 전 한국의 예술의 전당에서도 '쿠사마 야요이'의 전시가 초대될 만큼 그녀의 예술성과 상업성은 상상을 초월할 정도로 높다. 우리에게 친숙한 연예인이자 모델인 '김남주'가 한 드라마에

서 쿠사마 야요이의 동그라미 패턴의 옷을 입고 나와 국내에도 한동안 유행한 적이 있다.

동그라미 하나가 전 세계인의 마음을 사로잡았다. 거대한 규모의 갤러리 안에 엄청난 양의 동그라미들이 꽉 차 있다고 상상해 보라. 사방이 온통 동그라미로 가득한 전시장에 들어간 사람들은 현실세계와는 전혀 다른 세계를 체험하게 된다. 사람들은 대체적으로 "이건 뭔가 특이해! 신비로우면서 뭔가 독특해! 정신적으로 어딘가 이상이 있는 것이 분명해!"라는 반응을 보였다.

쿠사마의 콜라보레이션 전시를 관람한 사람들의 반응은 일치했다. 국내에서 초대 전시를 한 그녀의 설치작품을 직접 보았다면 병적인 특이한 정신세계를 직감할 수 있을 것이다. 작품은 보통의 예쁜 동그라미들이 아니었다. 계속해서 바라보고 있으면 마치 수많은 동그라미들 안에 빨려 들어가는 상상이 되거나 그 세계에 갇혀버릴 것만 같은 마음이 들게 된다.

동그라미는 끈질기게 따라다니는 죽음과 어둠의 그림자

"이 작가는 분명 정신적인 문제가 있을 거야! 그렇지 않고서는 이렇게 희한한 마력을 지닌 작품을 제작하지 못했을 테니 말이야! 보고만 있어도 정신병에 걸릴 것 같아!"

그녀는 평범함과는 먼 아티스트가 맞다. 보통의 아티스트들과 작품 제작 방식도 전혀 다르다. 사람들이 직감적으로 느끼는 바로 그

동그라미들은, 쿠사마 야요이를 끈질기게 따라다니는 죽음과 어둠의 그림자들이었다. 1929년 일본의 나가노에서 태어난 그녀는 제2차 세계대전의 주범이었던 일본이 패망하고 경제공황을 겪는 시기에 어린 시절을 보냈다.

집안의 경제력은 좋은 편에 속했지만, 오래전 집안과의 약속으로 인해 원치 않은 결혼을 한 그녀의 부모는 어린 쿠사마에게 애정이 없었다. 4남매의 장녀로 태어난 그녀는 부모의 잦은 싸움을 곁에서 지켜보았고, 심한 구박과 질책 속에 자라야 했다. 10세 무렵 갑자기

찾아온 정신착란증세가 그녀를 더 힘들게 했다. 저녁을 먹다가도 자신의 눈앞에서 이상한 무늬들이 계속하여 떠다니거나 말을 걸어오는 환영과 환청을 겪어야 했다.

하지만 그녀의 부모는 이에 관심조차 두지 않았다. 이미 애정이 식어버린 아빠와 엄마는 자식의 힘겨움을 돌아볼 여유조차 없었다. 그녀가 동그라미 환영을 본 날이면 어김없이 심한 매질과 체벌이 이어졌다. 그녀는 그렇게 자신의 병을 그 누구에게도 말하지 못한 채 어둡고 외로운 성장기를 거친다. 부모의 불화는 더욱 심해졌고, 결국 아버지는 가족을 떠났다.

자신을 보호해 줄 아무런 보호막 없이 20대가 된 쿠사마는 자신의 병을 정확히 알게 되는 사건을 만난다. 1952년 마츠모토 시민회관에서 열린 작품전시회에서 나가노 대학의 정신의학 교수인 '니시마루 시호' 박사를 만나게 된 것이다. 그 만남에서 그녀는 자신에게 정신병과 강박증 증상이 있다는 사실을 알게 된다. 하지만 니시마루 박사의 지속적인 관심과 격려 덕분으로 병을 극복해 나가며 예술세계를 펼쳐 나간다. 지옥 같았던 어린 시절의 기억들과 자신을 그림자처럼 따라다니던 동그라미 환영을 밖으로 끄집어내는 작업을 시도한 것이다.

"고통과 불안, 공포와 매일 싸우고 있는 내게, 예술을 계속하는 것만이 그 병으로부터 나를 회복시키는 유일한 길이었다."

평생 안고 가야 하는 병, 최고 반려자로 만들다

"나는 나를 예술가라고 생각하지 않아요. 유년시절 장애를 극복하기 위하여 예술을 추구할 뿐이죠."

쿠사마 야요이는 사람들에게 가장 숨기고 싶은 최대 약점인 정신병을 최고 강점으로 변화시키는 작업을 실행하였다. 자신의 병을 주제와 소재로 작품화해 나간 것이다. 이것 역시 내면지능이 높은 사람들이 할 수 있는 최고의 선택이다.

전시장 안에 수천 개의 동그라미 물방울무늬를 오브제로 만들어 보여주기도 하고, 모든 작품을 동그라미로 가득 채우기도 했다. 그동안 자신을 괴롭히던 정신병을 바라보는 관점을 뒤집고, 이를 통해 어두운 그림자처럼 따라다니던 정신병을 스스로 치유하는 방법을 찾았다. 더불어 남들이 절대 따라하지 못하는 독특하고 차별화된 예술세계를 펼쳤다.

만약 그녀가 나가노 대학의 니시마루 시호 박사를 만나 자신의 병을 알고 절망과 괴로움에만 빠져 헤어나지 못했다면 어땠을까. 자신을 학대한 부모를 원망하며 자살로 생을 마감했을지 모른다. 하지만 그녀는 지독한 상황을 극복하고 내면의 관점을 뒤집어버림으로써 전혀 다른 인생과 만난다. 평생 안고 가야 하는 병을 그녀는 최고의 반려자로 만들어버린 것이다.

뉴욕에서 왕성한 작품활동을 하고 있던 쿠사마 야요이는 정신병이 재발하여 일본으로 귀국해 스스로 정신병원에 입원한다. 병을 치

료하는 것과 예술세계를 지속해 가기 위해서였다. 현재 90세 가까운 나이임에도 불구하고 그녀는 입원 치료 중인 정신병원 근처에 작업실인 '쿠사마 스튜디오'를 마련하여 아침부터 밤까지 작품을 제작하고 있다.

100여 회 전시회, 잡지 발간, 20여 권의 시집과 소설

쿠사마 야요이는 100여 회의 개인 전시회를 가질 만큼 열정적으로 그림을 그려온 아티스트인 동시에 글을 쓰는 작가이기도 하다. 그림과 함께 문학에도 심취한 문학가였던 그녀는 잡지 발간 이력을 가지고 있으며, 20여 권의 시집과 소설을 집필하였다. 그녀 인생에서 글과 그림은 정신병을 극복하는 데 많은 힘을 주었다.

그림과 글쓰기는 최고의 친구, 정신적인 치료자로 인생을 송두리째 바꾸어주는 결정적인 역할을 해주었다. 글과 그림이 없었다면 세계적인 아티스트 쿠사마 야요이가 될 수 있었을까. 지독한 인생을 반전으로 뒤집을 수 있었을까.

환경은 어디까지 선택할 수 있는 것일까. 제2차 세계대전의 주범이었던 일본이 패망하고 경제공황을 겪는 시기에 어린 시절을 보낸 것, 아빠와 엄마는 자식의 힘겨움을 돌아볼 여유가 없었다는 것 등은 모두 자신이 선택할 수 없는 문제이다. 이런 것들에 자신의 운명을 내맡겨서는 안 된다.

다행히도 그녀는 지옥 같았던 어린 시절 기억들과 자신을 그림자

처럼 따라다니던 동그라미 환영을 끄집어내는 작업으로부터 새로운 개인의 역사를 쓰기 시작했다. 최대의 약점인 정신병을 최고의 강점으로 변화시킨 것이다. 누구나 상처는 있다. 그 상처는 독특한 이력을 형성한다. 남다른 스토리이다. 이것 역시 자산이 될 수 있다. 독특하고 차별화된 콘셉트를 만들어낼 수 있는 배경으로 작용하는 것이다.

중요한 것은, 그녀가 평생 함께 해야 하는 어두운 그림자를 벗 삼았다는 사실이다. 상처가 얼룩이 되지 않고 지렛대가 된 셈이다. 그녀는 상처 없이 산 사람보다 훨씬 놀라운 작업을 해냈다. 현재 90세 가까운 나이에 스튜디오에서 작품을 제작하고 있다는 사실이 그것을 증명한다. '아티스트의 생각지도'를 따라가다 보면 우리는 상처가 중요한 것이 아니고 상처를 다루는 법이 중요하다는 것을 알 수 있다.

내면지능이 높으면 생존의 법칙 역시 다르다. 방법론을 바꾸어서라도 현재에서 결과를 볼 수 있도록 최선을 다하자. 작은 실행만으로도 악순환의 고리를 끊게 한다. 이것은 관점을 달리하는 것으로부터 시작된다. 관점은 행운의 마중물이 되는 것이다. 상처의 승화는 하나가 풀리면 조금씩 서광이 비쳐온다.

04 검은 피카소라고 불리다

장 미셸 바스키아

삶의 시뮬레이션은 많은 것을 가능하게 한다. 시뮬레이션이 중요한 것은, 행운은 준비되어 있지 않으면 그냥 지나쳐 가버리기 때문이다. 내면지능의 핵심은 미래를 기획하고 행동하는 것이다. 실존에 대한 의지가 강하다고 볼 수 있다. 상황 너머의 것을 보려고 애쓰고, 단지 현재의 상황이 최악이라고 하여도 그 안에서 자신의 소명을 발견하려고 든다.

하여 인생의 목표를 세우고 살게 한다. 인생을 관통하는 전체적인 소명이 있는 것이다. 작은 계획부터 집중하여 성취감을 느껴보자. 이런 작은 성공들이 모여 선순환이 되는 것이다. 환경을 최대한 자신에게 유리하게 만드는 것은 내면지능이 높은 사람의 노하우다.

최악의 조건, 할렘가 벽 낙서화에 영혼을 담다

뉴욕 빈민촌, 살인과 강도가 난무하던 할렘가의 어느 뒷골목. 20대로 보이는 한 흑인 청년이 벽에 뭔가 그리고 있다. 사람들이 쳐다보든 말든 전혀 의식하지 않은 채 몇 시간을 한 자리에서 그리고 지우고 쓰고를 반복한다. 잠시 후 순찰을 돌던 경찰이 다가와 그

에게 수갑을 채운다. 그는 아무런 저항 없이 순순히 경찰차에 오른다. 경찰서에 도착하자 공공의 벽을 훼손한 혐의로 구속되어 며칠을 보낸다.

"이제 그만 좀 해라. 너 같은 흑인은 화가가 되기 어려워! 이것 봐, 여긴 뉴욕이고 넌 빈민가의 흑인이라고!"

한마디 대꾸도 하지 않은 채 경찰서를 나와 할렘의 거리를 걷는 흑인, 바로 그가 현대 표현주의를 대표하며 '검은 피카소'라고 불리는 '장 미쉘 바스키아'다. 아이티 이민자였던 회계사 아버지와 푸에르토리코계의 미국인이었던 어머니에게서 태어난 그는 어려서부터 글을 쓰거나 그림 그리는 것을 좋아했다. 하지만 그림을 사랑한다는 것 하나만으로 뉴욕이라는 도시에서 예술가가 된다는 건 하늘에 별 따기만큼이나 어려운 일이었다.

특히 그는 당시 절대 화가의 반열에 오를 수 없었던 흑인이라는 최악의 조건을 타고난 사람이었다. 게다가 아무리 재능이 있고 탁월한 감각을 지녔어도 그를 후원해 주거나 경제적으로 뒷받침해 줄 환경이 없었다. 8세에 부모의 불화는 심해져 결국 이혼하게 되고, 13세 때 어머니가 정신병을 얻은 후 가정은 완전 파탄난다.

그는 고등학교를 중퇴하고 직접 그린 그림엽서와 T셔츠를 팔아 생계를 유지했다. 다행히 어머니에게서 『그레이의 해부학』이라는 책을 선물받은 후 그림에 대한 사고가 열린다. 시티애즈스쿨을 다니면서 만나게 된 친구와 함께 SAMO라는 필명으로 그래피티(낙서화)를 그려 나간다. 스프레이를 이용해 뉴욕의 벽 곳곳에 자신만의 그림(낙

서화)을 그린 것이다. 하지만 뉴욕의 아웃사이더 이민자의 아들, 흑인인 그에게 화랑과 예술가들은 관심조차 두지 않았다. 아무도 관심 없는 할렘가의 벽에 바스키아는 영혼을 담아 세상을 바라보고 느낀 관점을 낙서화로 그리며 20대를 보낸다.

앤디 워홀의 집 위층으로 이사 … 전폭적 지지를 받다

매일 불려 다니는 경찰서, 아무도 쳐다봐주지 않는 그림들. 상황은 달라질 것이 없었다. 그때 바스키아의 눈에 들어온 한 인물이 있었다. 바로 팝아트의 황제 '앤디 워홀'이었다. 앤디 워홀은 로이 리히텐슈타인과 함께 1960년 당시 현대미술의 두 축으로 미술시장을 장악해 가던 시기였다. 미술계의 판도를 완전히 뒤집은 예술계의 슈퍼스타 앤디 워홀을 본 바스키아는 목표를 정하기 시작했다.

없는 돈을 털어 앤디 워홀이 사는 집의 위층으로 이사를 결정한 것이다. 과정은 쉽지 않았다. 경제적으로 어려웠던 그에게 선뜻 돈을 빌려줄 사람도 없었고, 그의 처지를 구제해 줄 상황도 벌어지지 않았다. 하지만 바스키아는 포기하지 않고 끈질기게 목표한 바를 이루기 위해 매달렸다. 마침내 모든 악조건을 뚫고 앤디 워홀의 집 위층에 세를 든다. 그리고 슈퍼스타 앤디 워홀을 자연스럽게 만나기 위해 작전을 세운다.

그것은 바스키아에게 처음이자 마지막이 될지 모르는 절호의 기회였다. 우연을 가장했지만 그만큼 절실한 목표였다. 자연스럽게 친분

을 쌓은 앤디 워홀에게 다가간 그는, 자신의 그림을 엽서로 제작하여 보여주기도 하고 앤디 워홀의 그림을 비평하기도 했다. 당시 유명세를 떨치고 있었던 앤디 워홀에게 그렇게 과감하고 도전적으로 다가온 사람은 없었다. 앤디 워홀은 다른 사람들과 달랐던 바스키아의 당당함에 반하여 그를 전폭적으로 지원해 주기 시작한다.

바스키아가 앤디 워홀을 처음 만났을 당시 그는 당대 최고의 슈퍼스타, 바스키아는 완전 인생의 바닥을 사는 빈민 아티스트였다. 파격과 도전정신, 끈질김, 작품에 대한 작가의 태도 등 모든 면에서 앤디 워홀은 바스키아를 인정해 줬다. 함께 전시를 하거나 매스컴에 주목받을 수 있도록 전폭적인 지원을 해주며 바스키아의 예술성에 시너지를 실어줬다.

절호의 기회는 거저 주어지지 않는다. 아무리 재능 있고 능력이 넘쳐도 적극적으로 기회를 만들지 않는다면 아무도 그 존재를 주목하지 않는다. 앤디 워홀이 바스키아를 슈퍼스타로 키워준 것일까. 절대 아니다. 바스키아 자신이 앤디 워홀을 선택하여 승리를 거머쥔 것이다. 그는 이미 앤디 워홀을 만나기 이전 자신의 작품성과 예술성을 완성해 나가고 있었다. 다만 세상에 알릴 수 있는 환경을 만나지 못했을 뿐이었다.

세상을 바라보는 철학이 분명하다

할렘의 거리를 배회하며 매일 한 낙서 그림들은 바스키아가 얼마나 치열하게 작품에 몰입했는지를 보여준다. 세상을 바라보는 관점, 작품을 대하는 내공, 업에 대한 철학이 없다면 아무리 환경이 좋아진다고 한들 거장의 반열에 오르기 어렵다. 짧게 피고 곧지는 연약한 꽃이 될 뿐이다. 하지만 바스키아의 경우는 달랐다. 업에 대한 철저한 내공이 있었으며, 세상을 바라보는 철학도 분명했다.

덕분에 앤디 워홀을 만났을 때도 당당했으며, 소신 있게 관점과 철학을 분명히 밝혀 워홀이 반하게 된 것이다. 절호의 기회는 스스로 만든다. 적재적소에 기회가 다가왔을 때 확실히 잡기 위해서는 바스키아처럼 철학이 분명해야 한다. 중심 없이는 제대로 된 기회를 잡을 수 없다.

예술의 세계는 냉혹하다. 어영부영 그림만 좋다고 인정해 주는 아마추어의 세계가 아니다. 프로의 세계는 전투이자 전장터이다. 중심 없는 프로는 그 세계에서 곧 사라지고 만다. 프로만이 예술사와 역사에 이름을 남길 수 있다.

당신에게도 롤모델이 있을 것이다. 먼저 철학과 소신을 정하고 무엇을 향한 목표인지, 어떻게 이루어 나가고 싶은지 명확한 로드맵을 설정해라. 전략을 짜야 한다. 롤모델이 고수라면 당신이 빈껍데기인지, 진짜 알맹이인지 금방 알 것이다. 먼저 자신의 세계를 정립하고 고수와 만나라. 바스키아처럼 말이다. 준비가 되지 않으면 고수를 만나더라도 돌아오는 것은 거절뿐이다.

최고를 만나기 위해 기회를 만들다

자신의 세계와 목표를 정립하지 않은 사람에게 누가 제대로 조언을 해주겠는가? 장 미셸 바스키아는 절대 뉴욕의 예술가가 되지 못하는 운명(흑인)과 환경(이민자의 아들) 속에서 태어났다. 환경을 저주하고 원하는 것을 포기했다면 매일 경찰서를 오가는 빈민가의 부랑자가 되었을지 모른다. 하지만 그는 다른 선택을 했다. 목표와 과녁을 명확히 정하고, 할렘가 벽에 낙서화로 스스로를 수련했다. 그리고 마침내 최고의 기회를 얻었다.

기회는 먼 곳에 있지 않다. '나는 정확히 무엇을 원하고 있지? 무엇을 이루고 싶지? 무엇을 목표로 삼고 있지?' 쉼 없이 욕망을 생각

하고 또 생각해서 답을 체계적으로 정리해 나가면 된다.

『마인드 파워』의 저자 존 키호는 사람들이 자신이 원하는 것을 제대로 이루지 못하는 결정적인 이유는 '매일 매순간 규칙적이고 반복적으로 끊임없이 생각하고 있지 않아서'라고 했다. 인간의 뇌는 살기 위해 머리에 담아 놓은 정보와 지식, 기억을 지워 나간다. 그래야 뇌의 폭발을 막고 정상적인 생활을 해나갈 수 있다. 뇌는 잠재의식, 무의식 안에 완전히 뿌리 깊게 새긴 데이터 외는 모두 삭제한다.

그러니 절실한 목표를 잠재의식, 무의식에 문신처럼 새겨 넣어야 한다. 그만큼 간절한 소원이어야 한다. 매일 규칙적이고 반복적으로 목표(과녁)를 향해 활을 던지며 전진해야 한다. 운명의 사슬을 끊어버린 '검은 피카소' 바스키아처럼 말이다.

마라톤은 42.195km를 달려야 하는 고된 스포츠다. 35km 지점이 되면 체력은 거의 바닥 난다. 그리하여 오로지 정신력만으로 달린다. 이 시점에서 선수들은 선두 그룹, 중위 그룹, 후위 그룹으로 자연스럽게 나누어진다.

선두 그룹 중에서도 가장 앞선 선두 주자가 있고 그 뒤로 다시 서너 명이 선두 그룹을 형성한다. 이 경우 우승을 차지하는 선수는 선두를 달리는 선수가 아니라 대부분 선두 그룹에서 2, 3위를 하던 선수들이라고 한다. 이런 결과는 심리적 요인에서 온다는 연구가 있다. 선두는 뒤따르는 선수들에게 신경 쓰느라 심리적으로 불안하고 에너지를 많이 소비하게 되는 반면 2, 3위를 달리는 선수들은 선두만 보고 달리기 때문에 어느 구간까지는 마음 편하게 달릴 수 있다.

그래서 마지막에 역전이라는 묘미가 따르는 것이다.

선두는 아니지만 어느 시점에 이르면 마라톤에서 우위를 점할 순간이 온다. 그 하나가 롤모델과의 만남이다. 그 만남으로부터 세월을 벌 수 있다. 바스키아처럼 위층으로 이사를 가지 않더라도 롤모델과 만날 통로는 많다. 어느 분야든 세미나, 저서, 강연, 연구소 등 개인미팅을 할 수 있는 길은 얼마든지 열려 있다. 물론 롤모델을 만나기 이전 자신의 철학부터 정립해야 한다. 어느 정도 실력으로 무장하고 있어야 만남도 뜨거울 수 있다.

바스키아가 앤디 워홀을 선택하여 승리한 것은 긴급 순위가 아니라 중요 순위에 집중한 덕이다. 내면지능이 중요한 것은 현재 위치에서 무엇을 해야 할지 중요 순위의 안테나가 켜지기 때문이다. 직관의 채널이 열리면서 지푸라기 하나라도 잡고 나아갈 수 있도록 길을 제시한다. 이것은 전두엽의 역할이라고 볼 수 있다. 현재 위치 파악이 잘 되는 것에서부터 시작하자. 긴급 순위 해결로는 인생의 판이 달라지지 않는다.

05 인간의 자아, 삶에 대한 질문을 던지다

마크 퀸

한 남자가 자신의 왼쪽 팔에 날카롭고 가는 주삿바늘을 찌른다. 닫혀 있던 링거의 잠금장치를 열자 남자의 피가 투명한 고무관을 타고 쏟아져 들어오기 시작한다. 매일 정기적으로 엄청난 양의 피를 뽑고 있는 그를 본 친구는 무모하고 해괴한 짓을 도대체 이해할 수 없다. 5개월간, 자신의 몸속 피를 뽑아 커다란 병에 담는 그가 미친 사람처럼 보였다. 매일 조금씩 자신의 팔에 바늘을 찌르고 피를 뽑는 정신이상자쯤으로 여긴 것이다.

목숨 걸고 무모한 짓을 벌이는 남자. 그가 바로 영국 현대미술계에 소름 돋는 충격을 주었던 화제의 아티스트 '마크 퀸'이다.

"조각 작품이 온통 피로 만들어져 있어! 작품을 만든 예술가의 자화상이라는데… 완전 엽기다! 끔찍해서 도저히 못 보겠어!"

〈셀프(self)〉 ··· 절대 환경 파괴되면 동시에 허무하게 사라지는 작품

1991년 작품명 〈셀프(self)〉는 전시가 되자마자 영국 미술계를 들썩이게 했다. 보기에도 섬뜩한 새빨간 피로 가득한 얼굴. 작가는 자신의 인생과 자아를 돌아보기 위해 1991년부터 2006년까지 5년에 한 번씩 총 4회에 걸쳐 정기적으로 충격적이고 엽기적인 작품을 제작

해 왔다. 자아에 대한 탐구, 인간의 삶과 죽음에 대한 질문, 육체와 정신을 이야기하는 마크 퀸의 작품은 매일 자신의 팔에 주삿바늘을 꽂아 피를 뽑은 후 냉동고에 보관해 가면서 제작되었다. 한 작품을 완성하기 위해 5개월간 자신의 팔에서 뽑은 피의 양은 약 4.5리터. 인간의 몸속에 들어 있는 전체 피의 양과 같다.

 작품을 마주한 사람들은 이 작품을 어떻게 받아들여야 할지 당황스러워했다. 실제와 똑같이 생긴 마크 퀸의 새빨 간 피의 자화상. 자칫 보관을 잘못하게 되면 충격적인 일들이 발생하는데, 투명한 박스에 담겨진 얼굴에서 시뻘건 피가 줄줄 흘러내리

완전히 하나에 미쳤을 때 새로운 문이 열리지↓

는 엽기적인 장면을 볼 수 있는 것이다. 상상만 해도 끔찍하다. 첫 작품 〈셀프(self)〉에게 1991년 실제 이런 일이 발생한다.

작품은 반드시 영하 3~5도를 유지해야 하는데, 관리원(고액-약 140만 달러를 주고 작품을 구입한 구매자의 집을 관리하는 가정부)이 실수로 냉동보관 장치의 전원코드를 뽑고 퇴근하는 바람에 〈셀프(self)〉의 눈에 피눈물이 흐르고 얼굴이 피로 뭉그러지는 사건이 있었다. 다행히 2003년 전시를 통해 작품이 소실되지 않고 건재하다는 사실을 보여주었다.

제한된 환경, 즉 마크 퀸의 작품은 다른 조각물과 다르게 절대 생존환경이 필요하다. 도대체 무슨 생각으로 이런 작품을 만든 것일까. 이슈와 화제를 노리고 제작한 조형물에 불과했을까. 아니다. 그는 철저히 자신의 생각과 관점, 철학을 담아 작품을 완성했다. 〈셀프(self)〉는 생명이 얼마나 여리고 환경에 의해 쉽게 훼손되고 영향받을 수 있는지를 보여주는, 주제가 강한 작품이었다.

마크 퀸의 피는 인간의 자아 그리고 삶과 닮아 있다. 특정한 환경에 의해 존재하거나 소멸할 수밖에 없는 작품의 운명, 그것은 마크 퀸 자신의 이야기이면서 인간의 이야기다. 냉동장치는 인간을 둘러싼 환경이며, 이 냉동장치 없이는 단 하루도 피로 만든 조형물은 존재할 수 없다. 인간과 환경, 삶과 죽음, 육체와 영혼의 관계에 대한 그의 분명한 철학을 엿볼 수 있다.

자신의 피로 만든 형상, 절대적으로 필요한 환경이 파괴되면 동시에 허무하게 사라지는 작품. 〈셀프(self)〉는 인간의 자아, 인간의 삶에

대한 질문과 메시지를 담고 있다.

*마크 퀸이 2001년에 발표한 작품 〈셀프(self)〉는 현재 천안 아라리오 갤러리 관장이자 컬렉터로 유명한 김창일 관장이 실제 구입하여 소유하고 있다.

사람들이 인식하고 있는 '껍데기의 환영'에 대해 질문

"인간이 육신이라는 형상 안에서 산다는 것이 무엇인가를 조명해 보고자 했습니다. 장애인이나 슈퍼모델처럼 다른 육신(껍데기) 안에 산다는 것은 어떤 것인가. 사람들은 그들을 각각 어떻게 인식하고 바라보고 있는가. 슈퍼모델 게이트 모스는 정말 아름다운 모습을 하고 있죠! 하지만 사람들은 그녀의 실제의 모습(내면)보다 문화적 아이콘(껍데기)으로 그녀를 인식하고 있습니다. 육신은 사람의 욕망을 표현해 주는 빈껍데기, 실제가 아닌 환영에 불과하죠!"

새빨간 피의 자화상으로 충격을 주었던 마크 퀸은, 세계적인 모델 '게이트 모스'를 장애인으로 만들거나 몸 전체를 비틀어 괴기스럽고 엽기적인 조각 작품으로 제작하여 전시회를 개최했다. 또 이와 정반대로 장애인을 모델로 한 아름답고 신비스러운 조각품 〈임신한 앨리슨 래퍼(Alison Lapper Pregnant 2005)〉와 같은 작품을 제작하기도 했다. 그는 사람들이 인식하고 있는 '껍데기의 환영'에 대해 질문을 계속 던지고 있다. 영적인 안테나가 높은 편이다.

작품 〈셀프(self)〉를 제작한 이후 현재에 이르기까지 마크 퀸이 다루었던 질문과 메시지는 '생명과 죽음', '인간의 삶과 고귀한 영혼'

바로 '정신'이다. 가부좌를 틀고 전시장 안에 앉아 성불(기도)하고 있는 하얀색의 해골, 22주밖에 되지 않은 아기 해골이 벽에 붙은 채 기도하고 있는 모습 〈엔젤(Angel 2007)〉, 갓 태어난 아기들의 태반을 모아 얼린 후 조각품으로 만든 〈루카스(Lucas 2001)〉. 이 모든 작품은 그가 세상과 인간의 삶을 바라보는 영적인 철학이 담긴 '정신'의 산물이다.

관점, 철학, 메시지 첨가하여 완전 다른 스타일로

똑같은 것을 만든다 하더라도 어느 것은 일회성 '쇼'가 되고, 또 어느 것은 깊이 생각하게 되는 놀라운 '작품'으로 완성된다. 마크 퀸은 여타 다른 작가들과 마찬가지로 그림을 그리거나 조각 작품을 만드는 아티스트다. 작품 〈셀프(self)〉 역시 누구나 다루고 있었던 고전적인 대상인 얼굴을 제작했다. 하지만 누구나 만들 수 있는 얼굴이라는 소재에 영적인 메시지를 담으면서 세상에서 단 하나밖에 없는 '마크 퀸만의 스타일'로 완성한 것이다.

전혀 새로울 것 없는 세상이지만 뚜렷한 관점, 철학, 메시지가 첨가되면 완전 다른 스타일이 창조된다. 그 명확해진 철학을 토대로 한 분야에서 독보적인 일인자가 될 수 있다. 자신이 완성한 관점과 철학으로 한 분야의 거대한 획을 긋는 것이다. 마크 퀸의 아트 인생은 이 순간에도 계속되고 있다. 자신의 내면지능에 매순간 질문을 던지며 발전하고 진화하고 있는 것이다.

그에게 도전은 자신의 내면에게 끊임없이 질문을 던지고 답을 찾아가는 과정이었다. 무명의 한 아티스트였던 그가 영국을 넘어 세계적인 아티스트로 주목받고 있는 이유도 이러한 질문에서 비롯되었다. 내면지능과의 Q&A를 통해 원하는 답을 찾고 거기에 열정을 쏟아 부었다. 영혼지수가 높은 만큼 스스로 질문을 통해 답을 찾아 나간 것이다.

스타일에는 한 인간의 정신이 표현된다. 마크 퀸은 자아에 대한 탐구, 인간의 삶과 죽음에 대한 질문, 육체와 정신을 주제로 이야기하고 있다. 가장 비주얼한 작품을 보여주면서 오히려 내면 읽기의 소중함에 대해 말하고 있는 것이다. 내면지능은 영혼지수와 연관이 깊다. '나' 다운 길을 천착하여 가는 것이야말로 내면지능이 높은 사람들의 특징이다.

06 척추장애 극복한 포토리얼리즘의 창시자

척 클로스

"나는 40여 년 동안 단 한 번도 슬럼프라는 것에 빠져보지 못했다. 왜냐하면 항상 넘어야 할 한계가 나를 기다리고 있었고, 열어야 할 또 다른 문, 탐구해야 할 다른 길이 기다리고 있었기 때문이다."

인간의 모든 정보가 담긴 지도를 그리는 남자가 있다. 그는 한 사람이 평생에 걸쳐 경험해 왔던 인생의 지도, 로드맵을 생생하게 보고 경험한다. 인생의 행복한 순간, 그리고 가장 비극적인 순간까지 모든 범위의 인간을 경험하고 작품으로 완성해 내고 있다.

'척 클로스'는 세계가 주목하는 하이퍼 리얼리즘의 거장이다. 그는 인간의 얼굴을 가장 극세밀하게 그려 나가는 아티스트이다. 짧게는 4개월, 길게는 1년에 이르기까지 365일을 오직 인간의 얼굴에 집중한다. 점 하나, 주름 하나, 땀구멍 하나까지 가공하거나 꾸미지 않고 철저히 있는 그대로 초대형 캔버스에 표현해 낸다.

아무리 그림에 대한 테크닉이 좋아도 초대형 캔버스 안에 정밀한 인물을 그려내기란 어려운 일이다. 인내력과 열정, 그리고 끈기가 없으면 해내지 못한다. 한 땀, 한 땀 수놓듯 정성스럽게 다듬어내야 비로소 한 작품을 완성할 수 있다. 추상미술이 감성의 영역이라면 하이퍼리얼리즘은 철저한 이성의 영역이다. 치밀한 계획과 과정 없이는 절대 완성될 수 없다. 그 영역엔 대충이라는 것이 없다. 얼버무리고 넘어가면 단번에 표시가 난다.

그는 사람의 땀방울 하나 피부의 세밀한 털 하나까지 놓치지 않고 생생하게 캔버스 안에 고스란히 넣어 세간의 화제가 되었다. 사진보다 더 리얼함을 표현해 내는 하이퍼의 거장이 된 것이다. 그렇게 그는 성공의 가도를 달리는 미국의 대표 아티스트로 거듭났다.

최악의 진단… 사형선고와도 같은 절망감

어린 시절 심한 난독증이 있어 학업과 인생에 어려움과 장애를 겪었던 척 클로스는 자신의 재능인 그림으로 장애를 돌파해 세상의 중심에 섰다. 그리고 그 행복은 계속될 것처럼 보였다. 하지만 1988년 어처구니없는 불의의 사고로 척추혈관에 손상을 입게 되면서 인생은 다시 추락하고 만다. 간신히 정신을 차리고 깨어난 병원에서 그는 최악의 진단을 받는다.

"선생님께서는 앞으로 더 이상 오른손을 쓸 수도 없고 걸어 다니기도 힘드실 겁니다."

화가에게 손을 쓸 수 없다는 것은 사형선고와도 같다. 세상에 태어나 아무것도 제대로 할 수 없었던 그가 오직 유일하게 잘할 수 있는 일을 찾았는데, 혹독한 운명이 그를 가로막아버린 것이다. 주변의 사람들 역시 그의 아트 인생은 이제 끝났다고 단정 지었다. 퇴원 후 한동안 말이 없던 그는 곁에서 항상 도움을 주는 어시스트 작가를 불렀다.

"내 오른 손목을 가죽 끈으로 묶어주게. 내가 자주 사용하던 붓과 함께 말이야."

장애인이 된 사람이, 그것도 손가락 하나를 제맘대로 못하는 사람이 극사실화를 그리겠다고 하니 그를 돕던 아티스트들과 주변 사람들은 어이가 없었다. 그렇게 그는 다시 붓을 잡고 그림을 그리기 시작했다. 손의 감각은 없었고 전과는 전혀 달랐다. 극사실적인 표현을 위해서 손에 모든 집중을 쏟아야 했고, 완전 몰입해야만 하는 고된 작업이 이어졌다.

수십 수백 번의 실패를 겪어야만 했다. 이미 손은 아무런 감각도 느끼지 못하는 상태가 되어 있었기 때문이다. 그가 척추혈관이 손상되고 응혈되는 사고를 당했을 당시 얼마나 고통스럽게 한계의 벽을 돌파했을지 생생하다. 과거에는 거리낌 없이 표현해 내던 감각이 사라진 후에는 절망감과 자괴감, 비참함이 자리한다.

오른팔과 손목에 붓을 고정, 집요하게 그려 나가다

최고의 능력을 가졌던 아티스트가 선 하나 면 하나 색 하나를 제대로 그리고 칠하지 못해 거칠고 투박하게 그려냈을 때의 절망감과 자괴감은 고통 자체였다. 포기하라는 주변 이야기를 수천 번, 수만 번도 더 들었을 것이다. 하지만 그는 그때마다 붓을 잡고 그림을 그렸다. 제대로 움직이지도 않는 오른쪽 팔과 손목에 막대기를 집어넣고 가죽 끈으로 묶어 붓을 고정시킨 후 전보다 더 집요하게 그려 나갔다.

그림을 그린 후 화가는 자신의 작품을 전체적으로 바라보며 구도, 색감, 전체적인 메시지를 보기 위해 멀리에서 바라본다. 그 작업을 수시로 순간적으로 해야 하기 때문에 화실 안을 계속하여 걸어 다니며 생각하고 채색한다. 하지만 그는 이런 기본적인 행동도 불가능했다. 몸은 이미 굳어 있고, 휠체어에 의지한 상태였기 때문이다.

그러나 그는 자신 앞에 놓인 한계의 장벽을 하나씩 허물어 나가기 시작한다. 몸을 움직일 수 없다면 캔버스를 360도 회전시켜 작업할 수 있는 작업대를 제작했고, 완전히 리얼한 작품을 제작하지 못하는 벽에 부딪히게 되었을 때도 새로운 방법으로 그 벽을 돌파했다. 척 클로스는 3미터 넘는 대형 캔버스 위에 작은 네모 모양의 픽셀을 그려 넣은 후 그 안에 색의 단면을 넣기 시작했다.

사람들은 의문을 갖기 시작했고 이내 그 의문은 실체가 되었다. 수백 개의 색면이 모아지면서 하나의 거대한 하이퍼리얼리즘을 완성한 것이다. 가까이에서 바라보면 작은 색면 하나지만 조금 멀리에서 바

라보면 거대하고 사실적인 인물의 모습이 장엄하게 펼쳐진다. 그는 지금도 왕성하게 작품을 제작해 가고 있으며 젊은 화가들은 물론 세상의 멘토로 활동하고 있다.

한계는 열어야 할 또 다른 문일 뿐이다

"당신은 이제 할 수 없어요."라고 말했을 때 척 클로스는 꿋꿋하게 그림을 그려 나갔다. 남들이 모두 할 수 없다고 말했을 때, 그는 높은 내면지능으로 자기 앞에 놓인 장애를 하나씩 돌파해 나갔다. 그가 자신의 절망적인 상태를 그대로 받아들이고 포기했다면 어떠했을까. 아마 암흑 자체였을 것이다. 그대로 아트 인생은 막을 내렸을 것이다. 하지만 그는 내면지능에 귀 기울이고 그토록 열망하던 그림을 계속해 나갔기에 이 시대의 거장이 되었다.

"아마추어가 영감을 기다릴 때 프로는 작업한다."

척 클로스는 말한다. 재능이 전부가 아니라고. 영감을 기다리기보다 오늘 자신의 전부를 걸고 자신이 원하는 것에 몰입해 보라고. 그는 다시 부활했고 전과 다른 더 새로운 방법과 모습으로 미술계의 거장이 되었다. 사람들은 타인이 펼쳐 나가는 인생에 좌절이 오면 거침없이 독설과 절망부터 던진다.

인생에는 수많은 한계의 벽들이 존재한다. 다만 그 벽 앞에 섰을 때, 아마추어는 서성대지만 프로는 거대한 벽을 뚫기 시작한다. 돌파해 내고야 말겠다는 확신으로 말이다. 프로에게 한계는 열어야

할 또 다른 문일 뿐이다.

💬Tip 내면지능 높이기

세상에서 이름이 브랜드가 된 사람들은 자아를 실현한 사람들이다. 내 안의 것을 꺼내 세상에 도움이 된다면 인생 2막은 잘 사는 인생이 될 것이다. 인생은 얼마나 사느냐에 있지 않고 어떤 내용으로 살았느냐에 있다. 즉 삶의 콘셉트가 중요한 것이다.

내면지능은 다중지능에서도 가장 중요하다. 이 지능이 높을수록 자존감 역시 올라간다. 대다수 결과물은 자기를 믿고 지지해 주는 자존감에서 나온다. 아티스트에게는 예술적 지능도 중요하지만 내면지능이 높아야 명분 있게 자아를 실현해 나갈 수 있다. 내면지능을 높일 수 있는 몇 가지 방법에 대해 알아보자.

첫째, 명상이나 기도, 단전호흡을 통해 실존적 질문을 자주 던진다. "나는 무엇을 하려고 하는가? 왜 태어났나? 어디로 가고 있는가?" 같은 실존적인 질문을 스스로에게 던져 길 찾기를 계속한다. 또한 삶에서 시뮬레이션은 많은 것을 가능하게 하는데, 내면지능의 핵심은 미래를 기획하는 것이다.

둘째, 인생의 목표를 세우고 작은 계획부터 집중하여 성취감을 느낀다. 이런 작은 성공들이 모여 하나의 결실로 형체를 드러낸다. 성취의 선순환 구조를 만드는 것이다. 단기, 중기, 장기로 나누어 목

표를 세워 실천에 집중한다. 실천은 주어진 환경을 최대한 유리하게 만드는 지렛대이다.

셋째, 일기, 여행일지, 생활일지 등 메모를 통해 성찰 습관을 키운다. 어떤 행동을 할 때는 확실한 개념을 아는 것만으로도 실패를 줄일 수 있다. 그리고 설령 실패를 했을지라도 내면지능이 높다면 성찰 역시 빠르다. 이러한 성찰은 자신을 돌아보는 메모, 일기, 글쓰기 등을 통해 더 강화된다.

넷째, 성공자의 성공 스토리를 자주 접한다. 한 분야에서 역경을 이겨낸 스토리를 접함으로써 멘탈을 강하게 만들 수 있다. 여기에 나온 아티스트들은 역경 속에서 회복 탄력성을 높인 인물들이다. 주변의 성공한 사람들로부터 그런 의식이나 태도에 대해 배울 수 있다.

왜 전두엽, 전두엽 할까. 전두엽이 인생에 미치는 파장이 어떠하여 전두엽의 중요성을 끊임없이 말하는가. 전두엽은 이마부터 관자놀이까지 뇌의 넓은 부분을 차지하는 영역이다. 전두엽은 외부에서 들어오는 정보를 처리하여 사고와 행동을 유도한다.
전두엽의 활동이 활발하다면 통합 능력이 좋다. 일반인의 경우 100%의 지식을 50%도 활용하지 못한 채 살아간다. 인풋(in-put)에 비해 아웃풋(out-put)이 훨씬 떨어진다. 업에서 인풋이 중요한 만큼 아웃풋도 성장하는 데 도움을 준다. 형식이 먼저인 다음 내용이 채워질 수도 있다.

콘셉트 있는 공간은 '크리에이티브' 하다 _ 공간지능

　공간은 인간에게 지대한 영향을 미친다. 자동차 안도 공간이며, 방도 공간이고, 사무실도 마찬가지로 하나의 공간이다. 사각 프레임 안에 갇혀 사는 현대인들에게 공간에 대한 활용은 자신의 지지대를 구축하는 데 유리한 지렛대로 작용한다. 공간지능은 사무실이나 자신의 작업 공간을 주체적으로 꾸미거나 능동적으로 삶을 개선하는 모든 능력을 포함한다.

　공간지능은 사업성을 극대화하거나 무대 위에서 공간 활용을 100% 해야 하는 예술가들에게도 절대적이다. 엔터테이너 직업군뿐만 아니라 공간에서 업의 부가가치를 높여야 하는 모든 직업군에 해당된다. 콘셉트 있는 공간을 만드는 일이야말로 이 시대 우리 모두에게 주어진 과제이다. 공간을 어떤 콘셉트로 활용하고 있느냐에

따라 인생의 질은 달라진다.

21세기, 인터넷도 하나의 공간이다. 웹상에서 벌어지는 편집 디자인이라든가 시각 디자인 모두를 포함한다. 온라인, 오프라인 공간에 어떤 의미를 부여하느냐에 따라 작업은 다른 결과물을 낸다. 이것이 이 시대 공간 활용에 대한 우리의 자세이다.

공간지능이 높은 대표적인 인물로는 미켈란젤로, 피카소, 백남준, 반 고흐, 레오나르도 다빈치 등을 들 수 있다. 관련 직업으로는 탐험가, 항해사, 건축가, 발명가, 교사, 외과의사, 지리학자가 연관 깊다. 특히 선박이나 비행기 조종사는 공간지능에 강해야 할 것이다. 마찬가지로 인테리어 디자이너, 디스플레이 등과 같이 공간을 활용하는 업이야말로 공간지능이 절대적이다.

자연탐구지능(시각지능)과 공간지능이 융합한 아티스트에게서는 어떤 시너지가 날까. 공간지능이 세컨드 달란트인 아티스트들에게서 우리는 그 활용도를 배울 수 있다.

첫째, 세계적인 아르누보의 거장이 된 '알폰소 무하'가 있다. 1900년대 매스컴이 활발하지 않았던 시절, 포스터는 엄청난 광고의 힘을 갖고 있었다. 그는 숭고함과 고고함을 지키려는 기존 예술가들과는 전혀 다른 공간 개념으로 연극 무대장치, 디자인, 의상에 이르기까지 모든 분야에서 활약했다. 정통 예술가의 고정된 프레

임에서 벗어나 대중이 사랑하는 예술가로 변신한 것이다. 상업미술과 순수미술의 영역을 넘나들며 예술세계를 펼쳐 마침내 아르누보의 거장이 되었고, 세기의 위대한 거장 반열에 올라 있다. 또한 2류라고 취급받던 상업미술을 예술의 영역으로 끌어올리는 데 결정적인 역할을 했다.

둘째, 자유롭게 색다른 관점에서 작품을 제작하며 미술계의 화제를 몰고 다니는 문제의 작가 '마우리치오 카텔란'이 있다. 사회와 예술계의 권위에 대한 역설과 도발, 날카로운 풍자가 깔려 있는 그의 작품은 세상의 주목을 받았다. 그의 작품 전략에는 유쾌한 유머와 날카로운 메시지가 함께 담긴다. 그는 작품을 통해 사회에서 일어나는 다양한 부패의 단면을 보여주는데, 이는 그동안 무감각하게 받아들였던 사람들의 고정된 생각을 스스로 자각하도록 하기 위함이다. 그는 역설과 도발, 비판이라는 자신만의 공간에 대한 개념으로 예술성과 작품성 모두를 인정받았다.

셋째, '미디어 캔버스'라는 디지털 방식을 추구했던 '줄리안 오피'가 있다. 그는 회화는 물론 조각과 미디어 아트를 넘나들며 예술 영역을 확장했다. 작품 제작 방식 또한 스마트하다. 그는 애니메이션 영상과 컴퓨터 그래픽, 광고, 패션, 렌티큘러, 3D프린팅 등 모든 공간 영역에서 새로운 작품을 만들어내고 있다. 기업과의 콜라보레이션에서도 새로운 콘셉트를 만들어낸다. 디지털 컴퓨터는 '미디어 캔

버스'이자 예술세계를 펼쳐 나가는 데 있어 강력한 무기로 활용되고 있다.

넷째, 90개 통조림 캔에 밀봉한 똥을 제작한 '피에로 만초니'가 있다. 대개 사람들은 똥을 전혀 가치 없다고 여긴다. 그는 쓰레기 같은 '똥'을 최고의 황금으로 바꾼 아티스트다. 이탈리아의 전위 예술가이자 화가였던 그는, 자신의 똥을 다른 개념으로 접근한다. '1961년 5월 똥 30그램 신선하게 보관된 캔 통조림'이라는 안내문구와 함께 제작된 똥은 당시 황금과 같은 가격으로 실제 거래된다. 90개의 통조림 캔이라는 공간 안에 똥을 넣고 기계로 밀봉한 아티스트의 똥. 약 60년 전 아무런 값어치 없는 똥이 엄청난 변신을 한 것이다. 현대미술 하면 피에로 만초니의 '똥'이 항상 회자되고 있을 정도로 그는 지금 강력한 아트 브랜드가 되었다.

다섯째, 황금빛 캔버스로 컬러의 고급스러움을 표현해 낸 '쿠스타프 클림트'가 있다. 그의 작품은 시대를 초월하여 지금도 아름다운데, 이 아름다움은 불멸일 것이다. 그는 평생 독신으로 살면서 '고급스러운 에로티시즘의 작품'들을 완성한 예술가이기도 하다. 수백년이 지난 오늘날까지 '쿠스타프 클림트의 작품 스타일'은 최고급으로 평가받으며 회자되고 있다. 당시 예술가들이 선택을 꺼려 했던 '화려한 도안 양식'을 순수미술의 영역으로 가져와 자신만의 독특하고 강력한 스타일을 만든 것이다. 그는 집요함과 끈기로 사람들

의 편견을 뒤집고 당시 가장 천시했던 소재를 최고급으로 완성해 낸다. '캔버스'라는 공간에서 천박함을 가장 빛나는 것으로 탈바꿈시킨 것이다.

01 세계적인 아르누보의 거장이 되다

알폰스 무하

"교수님께 가르침을 받고자 체코에서 이곳까지 찾아왔습니다. 저에게 배움의 기회를 주시겠습니까?"

낡은 슈트, 오래되어 삐걱거리는 화구가방을 들고 한 청년이 노익장의 교수를 찾아왔다. 그의 오랜 꿈은 화가가 되는 것이었다. 그래서 파리에서 가장 유명한 미술대학 입학만이 유일한 길이라고 여긴 것이다.

"자네의 그림은 충분히 보았네. 하지만 너무 평범해. 특별한 구석이 없어. 독특하지도 않고. 이곳엔 자네보다 더 똑같이 그리는 학생들이 많거든. 다른 일을 찾아보게."

교수의 이 한마디는 청년의 꿈을 산산조각 나게 만들었다. 모든 것을 걸고 찾아온 그에게 대학은 문을 열어주지 않았다. 돌아갈 차비도 숙박비도 없었던 그는, 나사가 빠져 자꾸만 삐걱거리는 낡

은 화구가방 같은 신세가 되었다.

'왜 나에게 이런 일이 일어나는 것일까? 지금 무엇을 해야 할까?'

그는 꿈이 무참히 절벽으로 떨어지는 상황에서 어떤 선택을 했을까? 화가의 날개를 달아보기 전에 벼랑으로 떨어진 셈이었지만 그는 결코 좌절하지 않았다. 새로운 방법으로 자신의 길을 만들어 나가리라고 결심한 그는, 며칠 후 오스트리아 빈으로 건너가 극장의 장식을 그리는 일을 시작한다. 그리고 늦은 밤이면 드로잉 수업을 받으며 현실의 생계와 오랜 꿈인 그림을 병행했다.

유일한 단 하나의 목표인 그림을 그리기 위해서는 경제력이 필요했다. 그래서 밤낮 가리지 않고 일과 그림에 몰두했다. 평범하다는 이유로 미술대학에서 거절당한 순간을 되새기며 자신을 수련하기 시작한 것이다. 반드시 이루고 싶은 명확한 꿈이 있었기에 극장의 장식 하나를 그리는 작업에서도 남과 다른 태도를 보였다.

"저 친구가 누구죠? 그동안 보아왔던 무대장식과는 뭔가 달라요. 섬세하면서 고급스러운 매력이 느껴져요! 그를 한 번 만나보고 싶군요."

무하의 무대장식 그림을 지켜본 한 귀족이 그의 열정과 재능을 보고 후원해 주기 시작했다. 덕분에 그는 뮌헨 아카데미에서 벽화와 종교화에 대해 깊이 배울 기회를 얻었다. 한 길이 막히면 새로운 길이 열린다. 그는 이를 계기로 다시 파리로 이주하여 본격적으로 그림을 배워 나가기 시작했다. 그가 만약 절망 속에 빠져 있었다면 기회는 더 이상 손을 내밀어주지 않았을 것이다.

상업미술과 순수미술 경계, 존재하지 않는다

파리에 입성한 알폰스 무하는 전과 다른 관점으로 세상을 바라본다. 사회를 경험한 그는 시대의 변화와 흐름을 읽기 시작했고, 무엇이 예술가에게 필요한 것인지를 간파했다. 그는 그동안 자신을 지배했던 정통 예술의 고정된 시각과 프레임을 거두고, 당시 예술가들이 천시했던 잡지, 삽화, 일러스트 그리는 일도 마다하지 않고 열정적으로 작업을 한다.

특히 광고 포스터의 가능성과 위력을 감지한 무하는 본격적으로 그 작업에 몰입한다. 그것은 숭고함과 고고함을 지키려는 기존 예술가들과는 전혀 다른 행보였다. 1900년대 매스컴이 활발하지 않았던 시절, 포스터는 엄청난 광고의 힘을 갖고 있었다.

"뭐 저따위 싸구려 포스터를 그려야 하지? 우리는 예술가잖아!" 라고 말하는 이들과는 공간에 대한 관점 자체가 달랐다. 그림을 그리기 위해서, 화가가 되기 위해서는 상업미술과 순수미술의 경계가 존재하지 않는다고 간파한 그는, 남들이 어떤 독설을 내뱉든 전혀 신경 쓰지 않았다.

"오! 아름다워요! 이 포스터를 그린 화가가 누구죠?"

우연한 기회에 당대 파리의 유명 여배우 사라 베르베르의 눈에 무하의 그림이 들어온다. 그녀는 즉시 그 그림을 선택했고, 자신을 모델로 한 〈지그몬다〉라는 연극 포스터를 주문했다. 무하는 이를 시작으로 6년 연속 전속계약을 맺으면서 연극의 무대장치, 디자인, 의

상에 이르기까지 공간의 모든 분야에서 활약한다. 정통 예술가의
고정된 공간 프레임에서 벗어나 대중이 사랑하는 예술가로 변신해
나간다.

 당대 최고의 배우 사라 베르베르의 마음을 사로잡은 무하의 포스
터 작품은 다른 작가들과는 분명 다른 독특한 매력이 있었다. 당시
포스터를 제작했던 대부분의 작가들은 섹시미만 강조하는 요부 모
습을 그렸지만, 무하는 부드러움을 강조하고 우아한 세련미를 가미
하여 신비스러움으로 최종 완성하였다.

공간에 대한 기존 프레임 파괴해야… 예술성, 상업성 모두 성취

알폰스 무하는 상업미술과 순수미술의 영역을 넘나들며 예술세계를 펼쳤다. 아무도 그를 고정된 틀에 가두지 못했다. 마침내 그는 세계적인 아르누보의 거장이 되었다. 한때 무하의 작품은 순수미술의 영역에서 다루어지지 않은 적도 있었지만, 결국 시간이 흐르고 세상은 변했다. 이제 우리는 상업미술과 순수미술의 영역을 나누는 예술가들이 오히려 우스워지는 시대에 살고 있다.

알폰스 무하는 지금 이 시대의 젊은 화가의 롤 모델이다. 그는 세상의 흐름을 읽었고 스스로를 변화시켰다. 때문에 지금 세기의 위대한 거장 반열에 올라 있는 것이다. 또한 2류라고 취급받던 상업미술을 예술의 영역으로 끌어올리는 데 결정적인 역할을 했다.

그가 청년시절 평범하다는 이유로 거절당했을 때 절망에 빠져 모든 것을 포기하고 고향으로 내려갔다면 인생이 바뀌고 위대한 거장이 될 수 있었을까. 또한 기존 예술가의 공간에 대한 개념을 그대로 따라했다면 지금 우리가 알고 있는 '아르누보의 거장 알폰스 무하'가 될 수 있었을까.

인생의 포지션을 바꾸고 싶다면 기존 프레임을 파괴해야 한다. 무하는 그 사실을 알고 있었고, 순수 예술가들이 놓치고 있었던 한 가지를 깨달았다. 예술은 세상에 적극적으로 참여했을 때 그 가치를 발할 수 있다는 것을. 경제력 또한 그렇다. 예술가들에게는 경제력, 돈에 대한 이중적인 잣대가 있다. 작품을 제작하기 위해, 삶을 살아

가기 위해 꼭 필요한 기본이 되는 경제력을 '아닌 척, 필요 없는 척, 초월한 척' 살아간다. 순수 예술가들이 상업미술을 저급하다 몰아세우는 것도 그들의 숭고한 철옹성을 지키고 싶기 때문인지 모른다.

겉으론 우아한 백조의 모습을 하고 있으면서 물밑으로는 미친 듯이 헤엄치며 고통받는 많은 예술가를 보아왔다. 이제 예술의 모습도 바뀌어야 하지 않을까. 알폰스 무하는 공간에 대한 새로운 프레임을 만들어 거장이 되었다. 그는 예술성, 상업성, 경제력 모두를 성취한 예술가이다. 무하를 2류 상업미술가라고 비난했던 수많은 예술가들은 지금 이름이 남아 있기라도 한가.

그의 인생 2막은 가난과 먼 삶을 살았다. 예술가로서도 위대한 성공을 이루었다. 체코를 대표하는 거장이 된 것이다. 우리에게는 공간에 대한 고정관념이 있다. 이것이 답이고 반드시 이래야 한다는 규칙 같은 것들 말이다. 하지만 크리에이터라면 그것 위에 서야 한다. 관점을 바꾸지 않고서는 그 틀에서 빠져나올 수 없다. 매트릭스 안과 밖을 볼 줄 아는 통찰이 필요할 뿐이다.

각자의 업에서 자신의 공간을 최적의 공간으로 탈바꿈하기 위해서는 공간에 대한 문제 제기가 필요하다. 문제 제기 없이는 아무것도 아니다. 어느 공간 하나라도 소홀히 할 수 없는 이유는, 우리가 철저하게 공간의 지배를 받기 때문이다. 공간에 대한 개념을 달리함으로써 우리는 새로운 지평을 열 수 있다.

02 자유로운 관점에서 작품 제작하다

마우리치오 카텔란

"도대체 무슨 생각으로 이런 황당한 일을 벌인 것일까?"

뉴욕의 한 고급 갤러리, 전시장 입구에 희한한 글이 붙어 있다. '먹이를 주지 말 것.' 문을 열고 들어서는 순간 사람들은 황당함에 말을 잇지 못한다. 작품이 걸려 있어야 할 장소에 당나귀 한 마리가 어슬렁거릴 뿐, 그 어디를 쳐다봐도 그림은 찾아볼 수 없기 때문이다. "이곳이 작품을 전시하는 곳이 맞기는 한 거지?" 가장 사치스럽고 화려한 장소에 관객을 바라보는 당나귀가 있었다.

그런가 하면 1998년에는 미술계의 불멸의 신화 거장 피카소를 뉴욕의 현대미술관에서 부활시켰다. 전시장을 찾은 관람객들은 부활한 피카소를 보며 웃음을 멈출 수 없었다. 얼굴이 세 배나 커진 '대두 피카소'가 우스꽝스러운 얼굴을 하고 사람들을 맞이하고 있었기 때문이다. 미술계의 화제를 몰고 다니는 문제의 작가, 그가 이탈리아의 아티스트 '마우리치오 카텔란'이다.

그는 사회와 예술계의 권위에 대한 역설과 도발, 날카로운 풍자가 깔려 있는 작품을 하나의 공간에 새롭게 선보이며 세상의 주목을 받기 시작했다. 카텔란은 현대미술을 이야기할 때 **빼놓을 수 없는** 거물이며, 작품성과 예술성, 상업성 모두를 거머쥔 예술가이다. 그의 작품가는 현재 수백억 원이 넘는다. 또한 예술성과 작품성은 권위

있는 미술관과 갤러리스트들에게도 환영을 받고 있다.

"저는 단 한 번도 정식으로 미술교육을 받아본 적이 없어요. 미술관의 문턱을 밟아본 적도 없었죠."

상식적으로는 이해하기 어려운 일일 것이다. 1960년 이탈리아의 작은 도시 베네치아의 파두아에서 태어난 마우리치오 카텔란은, 어린 시절 지독히도 가난한 가정형편 때문에 학교 수업이 끝나면 곧바로 시장에서 짐을 나르거나 꽃집에서 배달을 하고, 성당의 선물가게에서 엽서를 판매하는 등 닥치는 대로 일을 해야 했다. 그에게 그림이란 딴 세상의 이야기였고 꿈도 꾸지 못할 다른 세계였다. 스무 살이 되어도 상황은 달라지지 않아서 그는 장례식장에서 잡일을 하거나 세탁소에서 배달을 하며 돈을 벌어야 했다. 살기 위해 여러 일을 해보았지만 그에게 돌아오는 것은 질타와 수모, 해고 통지가 전부였다.

'정말 내가 잘 할 수 있는 일은 없을까? 이 지긋지긋한 생활에서 벗어나고 싶어!' 계속되는 고민 끝에 내린 결정이 바로 '예술가가 되는 것'이었다. 그것도 스물여덟 살에 말이다. 정규 미술교육을 받지 않은 그로서는 무모하리 만큼 대단히 용기 있는 결정이었다.

주변 사람들이 비웃으며 어떤 말을 하든지 개의치 않고, 카텔란은 자신이 목표한 바를 이루기 위해 전략을 짜고 준비해 나갔다.

비정규 아티스트, 자유롭게 작품 제작

그에게 마침내 절호의 기회가 찾아온다. 그가 점원으로 일하는 가구 매장에 유명한 갤러리를 운영하는 갤러리스트들이 방문한 것이다. 카텔란은 이 기회를 놓치지 않았다. 자신의 아이디어와 전략, 재능과 능력을 그들에게 적극적으로 홍보하고 마음을 사로잡았다. 결국 그는 독특한 발상과 아이디어를 적극적으로 프레젠테이션하여 기획을 따냈고 이를 작품으로 제작해 나갔다.

정규 미술교육을 단 한 번도 받지 않았던 점이 그에게는 강점으로 작용했다. 예술에 대한 고정관념에 사로잡혀 있지 않기에 더 자유롭고 색다른 관점으로 작품을 제작할 수 있었던 것이다. 그의 생각 안에는 '예술이란 고로 이래야 한다'는 규칙이 없었다. 그래서 무엇이든 새롭게 만들어낼 수 있었다. 비정규 아티스트 마우리치오 카텔란은 사람들이 모두 '그렇다'라고 하는 부분을 '아니다'라고 뒤집기 시작한다.

이탈리아의 90% 이상은 가톨릭 신자이며 위대한 신과 같이 교황을 모신다. 한마디로 교황은 절대 권위의 상징인 것이다. 하지만 그는 영국 왕립아카데미 미술원의 전시장에서 교황을 우스꽝스러운 모습으로 바꾸어버린다. 관람객들은 당혹감을 감추지 못했다. 살아 있는 신과 같은 교황이 우주에서 날아온 거대한 운석에 깔려 낑낑거리는 초라한 모습으로 전시장 한가운데 쓰러져 있었기 때문이다(작품 〈아홉 번째 계시 1999〉).

"오 마이 갓! 우리 교황님을 운석에서 꺼내드리자!"

교황 바오로 2세가 태어난 폴란드의 국회의원 두 명이 전시장에 찾아오는 해프닝까지 벌어지기도 했다. 그는 "교황도 인간처럼 아픔을 느낄 수 있다는 점을 전하고 싶었을 뿐입니다."라고 메시지를 전했다.

또한 잘못된 정치와 교육이 아이들을 희생시키고 있다는 메시지를 담아내기 위해 밀라노 벤티과트로 마지오 24 공원의 큰 나무에 실물과 같은 어린아이들 인형을 제작하고 목을 매달아 세간에 충격을 주었다. 작품 〈목매단 아이들(hanging kids) 2004〉은 결국 밀라노시 소방관들에 의해 철거되었다. 이뿐 아니라 권위를 자랑하는 최고의 은행 앞에 '뻑유!(Fuck You!)'의 형태를 한 거대한 손가락 조형물을 제작하여 설치하는가 하면, 시대의 살인마 아돌프 히틀러를 10대 소년의 모습으로 바꾸어 신에게 무릎 꿇고 사죄하는 모습을 조형물로 제작하기도 했다(작품 〈그에게(him) 2001〉).

근엄하고 고상한 최고급 미술관의 관장에게 거대한 남성 성기와 토끼를 결합한 핑크색 옷을 입혀 관람객을 직접 맞이하게 하기도 했고(〈에로탱, 진짜토끼 1994〉), 다량의 접착테이프를 사용해 미술관 관장을 벽에 그대로 붙인 후 전시회 동안 방치하기도 했다(〈완벽한 하루(A Perfect Day) 1999〉). 덕분에 이 미술관 관장은 호흡 곤란으로 기절해 응급차에 실려 가는 해프닝도 벌어졌다.

그는 운석에 맞아 고통스러워하는 교황(성스러운 권위), 나무에 목을

매단 아이들(교육체제의 문제), 대두 피카소(예술의 고정관념), 전시장의 당나귀(미술계의 화려함) 등 성스럽고 고귀하게 여기고 있는 모든 종류의 고정관념(권위, 관념, 체제)을 무차별적으로 뒤집어버리는 재해석으로 전시 공간에 질문을 던진다.

예술이란 재해석을 통한 '새로운 질문 던지기'일 수 있다. 당연하게 생각하는 것들에 대한 도발인 셈이다. 삶에 예술이 위대한 것은 이런 질문을 표현하고 허용할 수 있다는 데 있다.

틀 안에 갇히지 않은 사고, "과연 그것이 맞는 건가요?"

"우리가 그동안 당연하다고 믿고 받아들여왔던 숭고함과 위대함, 과연 그것이 맞는 것인가요?"

그의 전시 공간에는 유쾌한 유머와 날카로운 메시지가 함께 담겨 있다. 기존에 정답이라고 여기는 틀에 박힌 체제와 고정관념에 빠져 있는 사람들의 생각을 뒤흔들면서 "과연 우리가 믿는 답이 맞나요?"라는 화두로 웃음과 황당함이라는 소스를 결합하여 사회와 정치, 종교와 예술계에게서 일어나는 부패와 고정관념들에 일침을 가한다. 작품은 사회에서 일어나는 다양한 부패의 단면을 보여주고, 그동안 이를 무감각하게 받아들였던 사람들의 고정된 생각을 스스로 자각하도록 도와주려고 한다.

그는 단지 쇼맨에 불과했을까. 이슈와 논란을 담보로 유명세를 타려 했던 인물일까. 아니다, 미술계는 그렇게 만만한 곳이 아니다. 스

캔들과 이슈를 뿌렸다고, 화제의 인물이 되었다고 최고 예술가로 인정해 주지 않는다. 미술관에서는 작품성과 예술성의 관점으로 작가를 바라보고, 세계를 주도하는 옥션에서는 흥행성과 상품성의 관점에서 예술가를 바라본다. 두 가지를 모두 잡아야 현대미술의 핵으로 주목받는 것이다.

카텔란은 이 모두를 거머쥐었다. 아트페어와 옥션에서 대중의 인기를 얻고 작품이 최고가로 낙찰되는 흥행성을 이루었으며, 역설과 도발, 비판이라는 자신만의 관점과 메시지로 예술성과 작품성 모두를 인정받았다. 메시지가 있다는 것은 작품의 주제가 강하다는 뜻이다. 알맹이가 있는 작품은 예술성에서도 뒤지지 않는다. 작가가 말하려는 메시지는 우리 모두가 생각해 봐야 할 그 무엇이기 때문이다.

어느 한 곳에 치우지지 않는 자유로운 생각이 그를 예술가로 만들었다. 틀 안에 갇히지 않은 사고가 그를 더욱 자유로운 예술가로 만들어준 것이다. 그는 개인이 아니라 인류애를 위해 작업한다. 그것이 그의 작품의 주제를 강하게 만든 원천이기도 하다.

"누구를, 어떤 조직을 위해 무언가를 만들어내고 싶은가?"라는 인터뷰에서 그는 "어떤 특징한 사람을 염두에 두고 작업하지 않는 편이다. 예술은 통계적인 문제다. 개인들(individuals)이 아니라 사람들(people)에 관한 것이기 때문이다."라고 답했다.

우리가 더 많은 기회와 만나지 못하는 이유는 어떤 틀에 갇혀 있기 때문이다. 기존 개념에 갇혀 새로운 개념을 내놓지 못한다. 기존 해석이 아니라 새로운 재해석만이 기회를 만들어낸다.

미래 사회에는 자신의 능력을 분산 투자하여 'N분의 1 Job' 트렌드를 향해 갈 것이다. 지금도 그렇게 살고 있는 사람들을 종종 만난다. 조직과 'N분의 1 Job' 사이 간극은 크다. 다른 카테고리로 넘어

가기 위해서는 주체가 되어야 한다. 타자로서의 삶을 마감하고 주체로서의 삶을 시작해야 한다. 사소하더라도 스스로 재해석하고 공간에 대한 개념을 다시 정립하는 일에서부터 물꼬를 트자.

모든 시작은 나로부터 일어나는 연기법(緣起法)이다. 나는 씨앗을 뿌리는 사람이고, 맺은 열매를 거두는 사람이기도 하다. 그래서 선택하지 않은 것마저도 선택이 될 수 있다.

03 미디어 캔버스, 디지털 방식의 작품

줄리안 오피

많은 사람들과 거대한 건물이 가득한 서울역 광장의 밤거리. 시선을 사로잡는 거대한 광고 하나가 눈에 들어온다. 국내 최대 오피스텔 중의 하나인 서울스퀘어. 그 건물 전면에는 높이 78미터 넓이 99미터의 초대형 LED(발광 다이오드)로 제작된 애니메이션 광고가 번쩍인다. 거리를 지나가던 사람들의 시선은 초대형 광고판에 집중됐다.

"와! 엄청난 크기야! 저 수많은 LED 좀 봐! 수억 들었겠다! 애니메이션 광고인가? 아니면 패션 광고?"

스마트폰으로 검색해 보면 작품 제목이 〈군중(crowd)〉이다. 어디론가 끊임없이 걷고 있는 사람들을 표현한 것이다. 즉 현대인의 고독하고 외로운 자화상이다. 작품 제작에 들어간 총제작비는 30억 원이고, 4만2천 개의 LED가 사용되었다. 작품가격은 억대를 넘어 1조 원에 가깝다고 한다. 정말 억! 소리를 넘어 조! 소리가 나는 엄청난 금액이다!

픽토그램처럼 단순화, 역동적 애니메이션

새로운 개념의 '미디어 캔버스'라는 디지털 방식의 작품을 대한
민국에 선보인 이 작가가 예술성과 상업성을 모두 성공적으로 이
루어낸 영국 현대미술의 아티스트 '줄리안 오피'다. 그는 영국과
독일을 넘어 전 세계적으로 주목받고 있는 블루칩 아티스트다.
현재 회화는 물론 조각과 미디어 아트를 넘나들며 자신의 예술
영역을 확장해 나가고 있다.

그의 아트 브랜드는 단연 '픽토그램과 같은 인물들'이다. 줄리
안 오피는 기존의 사실적인 인물화와 풍경화를 벗어나 픽토그램
과 같이 단순화하고, 역동적인 애니메이션을 결합하여 기존의 다
른 작가들과 차별화하는 데 성공을 거두었다.

줄리안 오피는 데미언 허스트가 다녔던 골드스미스 대학의 선배
다. 그 둘은 같은 스승 '마이클 크레이그 마틴'에게서 배웠다. 마
틴의 수업 방식은 골드스미스 대학을 졸업한 작가들에게 많은 영
향을 끼쳤는데, 자신을 마케팅하고 기존의 방식에서 탈피하여 새로
운 영역을 만들어 나가는 것 등은 오피와 허스트에게 최고의 무기
를 만들어주었다. 오피는 기존 아티스트들이 하는 작품 제작 방식
에서 과감하게 벗어나 광고와 디자인, 패션, 애니메이션 영상의 영
역까지 모두 섭렵하며 스마트한 작품을 쏟아내기 시작했다.

통통 튀고 깔끔한 색감의 조합, 상업미술에 디자인적인 요소를 결
합한 평면 작품들. 단지 이것뿐이었다면 여타 다른 현대 아티스트들

과 별반 차이가 없었을 것이다. 하지만 여기에서 새로운 발상의 전환이 일어난다.

디지털 애니메이션… 마치 영화를 보는 듯한 착각

정지되어 있던 그림들이 살아 움직이기 시작한다. 단순히 '인물을 심플하게 그렸나 보다' 라고 생각하며 다른 작품으로 시선을 돌리려 하는 순간, 작품이 관객을 향해 윙크를 한다.

"와우 깜짝이야!"

그 후의 반응은 행복한 웃음이다. 사람들에게 유쾌함과 즐거움, 호기심을 자극하는 그의 작품은 세계적으로 인기가 높다. 그는 단순함을 전략으로, 고정된 이미지들을 역동적으로 움직이게 만들어 대중에게 즐거움을 선물하고 있다. 우리가 늘 접하는 현대인들의 단면을 작품으로 담아내 공감대를 형성하고, 일반적인 풍경화 속에서도 디지털 애니메이션 효과를 더하여 마치 영화의 한 장면을 보는 듯한 착각을 선물한다.

어렸을 적 누구나 한 번쯤 가지고 있었던 입체 책받침을 기억할 것이다. 그의 작품 중에는 여러 각도에서 움직이는 작품을 볼 수 있도록 제작한 '렌티큘러' 와 같은 것들도 있다. 또 최근에는 3D로 그려지는 컴퓨터 아트를 실제 현실에서 조형으로 재현해 내는 작업을 선보이고 있다.

작품 제작 방식 또한 스마트, 다양한 출력 방식

줄리안 오피는 작품 제작 방식 또한 스마트하다. 1차로는 작품의 모델을 선정하고 사진이나 동영상을 찍는다. 이 동영상을 바탕으로 작업을 구상한다. 2차로는 동영상과 사진을 디지털 컴퓨터에 스캔한 후 한 장, 한 장 실제 인물의 모습을 단순화한다. 3차로는 회화와 조각, 광고, 애니메이션 등으로 영역이 확장될 수 있도록 다양한 출력 방식으로 작품을 제작한다.

디지털 컴퓨터는 그에게 있어 '미디어 캔버스'이자 예술세계를 펼쳐 나가는 데 있어 강력한 무기로 활용되고 있다.

"저는 사실주의자입니다. 작가는 체계나 철학을 세우는 사람이 아니라, 세상의 흥미로운 것을 취하면서 요리하는 사람이지요."

세상의 흥미로운 것을 취하면서 요리하는 예술가가 줄리안 오피다. 그는 애니메이션 영상과 컴퓨터 그래픽, 광고, 패션, 렌티큘러, 3D 프린팅 등 모든 영역을 취해 새로운 요리를 만들어내고 있다. 해가 갈수록 복잡해지는 세상 속에서 사람들은 줄리안 오피의 단순하고 임팩트한 이미지를 보며 시원함을 느낀다.

그는 기업과의 콜라보레이션(협업)에도 활용이 가능한 콘셉트를 만들어냈다. 그것이 바로 컴퓨터, 디지털 아트로 완성하는 작품 제작 방식이다. 기존 작품들과는 다른 공간 해석으로 심플한 라인과 디자인, 같은 색감을 적용하여 여러 방면으로 작품을 대량 생산할 수 있도록 라인을 구축하고, 모든 분야에 적용할 수 있는 작품 시스템

을 완성해 냈다.

그의 강력한 장점은 공간에 대한 발상력과 심플함에 있다. 디자인적인 요소를 적극 수용하여 공간을 자신의 장점으로 만들어낸 것이다. 그리고 무엇보다도 주문이 들어왔을 때 바로 제작에 임할 수 있도록 대량화된 디지털 시스템의 완비가 그의 저력을 더해주고 있다.

이제 디지털 매체는 일반인들에게도, 예술가들에게도 더 이상 무시할 수 없는 공간이다. 세상 모든 분야가 디지털화로 진화되고 있는 지금, 줄리안 오피는 이를 거부하기보다 적극 수용하여 공간을 스마트하게 활용하고 있다. 줄리안 오피의 작품을 보면 디지털의 매끈한 감각과 아날로그의 감성이 함께 결합되어 있다는 것을 알 수 있다.

예술의 무기는 변했지만 그 안의 절대 중심은 '인간'이다. 현대인의 절대 고독은 모두가 공감하는 감성적인 요소이다. 그리고 디지털로 제작되는 줄리안 오피의 심플한 이미지들은 외로움을 느끼는 현대인에게 그대로 작용한다. 단순한 이미지임에도 불구하고 계속 바라봐도 질리지 않는 매력을 지니고 있다. 그가 그린 동그란 얼굴 안에는 현대인의 외롭고 고독한 마음이 담겨 있기 때문이다.

그는 사람들이 공감하는 내용을 정확히 간파했고, 이를 디지털 공간이라는 최상의 도구로 완성해 냈다. 작업 도구인 공간에 호기심을 가져보라. 기발하고 스마트하게 활용할 레시피를 찾을 수

있을 것이다. 줄리안 오피와 같이 최고의 요리를 완성하기 위해 말이다.

04 90개 통조림 캔에 밀봉한 똥

피에로 만초니

대부분의 사람들은 똥을 전혀 가치가 없는 것이라고 여긴다. 하지만 여기 가장 쓰레기 같은 존재 '똥'을 최고의 황금으로 바꾼 아티스트가 있다. 바로 이탈리아의 전위 예술가이자 화가 '피에로 만초니'이다. 그는 자신의 똥을 황금과 같은 가격으로 만들었다.

똥 30그램에 1억7천만 원이라면 믿겠는가. 실제 이런 일이 세상에서 일어났다. '1961년 5월 똥 30그램 신선하게 보관된 캔 통조림' 이라는 안내문구와 함께 제작된 피에로 만초니의 똥은 당시 황금의 거래금액과 같은 가격으로 거래되었다.

그렇다. 실제 만초니가 배설한 똥이다. 90개의 통조림 캔 안에 똥을 넣고 기계로 밀봉했지만, 여기에는 평범하지 않은 무언가가 있다. 미술계 전후 작품들을 봐도 똥을 작품이라고 선보인 작가는 없었다는 점이다. 다른 화가들이 모두 세련되고 멋진 작품을 지향하

는 그 시점에 피에로 만초니는 이와 정반대로 세상에서 가장 쓸모 없다고 여겨지는 대상을 선택했고, 이를 유례 없는 최고의 대상으로 바꾸었다.

똥, 강력한 아트 브랜드

"논, 밭 퇴비로나 사용되는 가장 가치 없는 똥이 황금과 맞먹다니 말이 되나요?"

세상에서 가장 쓸모없는 것은 무엇일까. 많은 후보들이 있을 것이다. 그중의 하나가 '똥'이 아닐까. 약 60년 전, 아무런 값어 치가 없는 쓰레기와 같은 똥이 엄청난 변신을 했다. 세상 사람들 은 이 똥 하나에 놀라움을 감추지 못했다. 당시 가장 가치 있다 고 여겨지는 황금과 같은 가격으로 거래되었다면 믿을 수 있겠 는가.

황당하고 기가 막힌 발상, 남들이 모두 쓸모없다고 그냥 지나쳐 버리는 대상을 전혀 다르게 바라보고 대상을 뒤집은 생각이 그의 아트 인생을 바꾸었다. 피에로 만초니의 똥은 발표되자마자 예술 계는 물론 세상 사람들의 주목을 받기 시작했다. 예술계의 맹렬한 비난을 받기도 했고, 새롭고 신선한 충격이라는 찬사를 받기도 했 다. 아무도 생각해 보거나 관심조차 두지 않았던 대상을 그는 포 착했고, 작품으로 완성하여 세상에 단 하나밖에 없는 유일무이한 '똥의 일인자'가 되었다. 가장 쓸모없는 똥이 '위대한 똥'으로 바

핀 것이다.

　그는 자신의 똥으로 예술계에 거대한 획을 그었다. 현대미술 하면 피에로 만초니의 '똥'이 항상 회자되고 있을 정도로, 그는 자신만의 강력한 아트 브랜드를 구축했다. 고액의 작품 '똥'을 구입한 한 컬렉터는 호기심을 참지 못하고 캔 뚜껑을 여는 일도 벌어졌는데, 덕분에 피에로의 '똥'은 더 큰 화제를 낳았다.

　그 누가 똥을 캔에 담아 작품으로 만들 수 있다고 생각했겠는가. 전혀 다른 관점으로 바라보는 아이디어 하나가 인생을 송두리째 바꿀 수 있는 위대한 힘을 발휘한다.

이제 노동의 시대는 막을 내리고 있다. 지금 이 시대는 아이디어의 춘추전국시대이다. 잠시 주변을 둘러보라. 무엇이 세상을 바꾸고, 주도하고, 변화시키고 있는지 관찰해 보라. 세상에는 정말 열심히 일하는 사람들이 많다. 노동력에 비례한다면 많은 노동을 하고 있는 사람이 가장 부자여야 맞다. 하지만 어떤가. 물론 열심히 일해야 하는 것이 답이지만, 그 중심엔 '아이디어'라는 강력한 힘이 있어야 한다.

『경제적 자유로 가는 길』의 저자 보도 섀퍼는 "한 번의 노동으로 수많은 수입을 창출해 내는 것이 중요하다."고 말한다. 발명가, 특허가, 디자이너, 예술가는 이러한 사람들일 것이다. 그들은 뜨거운 혼이 담긴 분신을 만든 후 세상에 내보내 더 많은 수입을 올리는 시스템을 만들어내고 있다. 남들과 전혀 다른 생각과 관점을 지니고 있어야 더 많은 기회와 만날 수 있다.

만초니는 남들처럼 생각해서는 자신의 고지를 획득할 수 없다는 사실을 정확히 알고 있었다. 그의 기발한 발상의 효과는 실로 엄청난 것이었다. 약 60년이 지난 지금도 만초니의 '똥'은 여전히 황금의 가치를 뛰어넘는 작품으로 인정받는다. 가장 천박한 소재, 정말 터무니없는 대상을 완전히 다른 가치로 바꾼 것이다.

통조림공장 운영하던 아버지 회사에서 직접 제작

만초니의 아버지는 매일 작품을 제작한답시고 빈둥거리는 아들이 못마땅했다. "네가 하고 있는 이것들은 모두 쓰레기야! 정말 쓸모없는 짓거리를 언제까지 하고 있을 테냐!"라는 충격적인 말에 반항이라도 하듯 만초니는 〈아티스트의 똥〉이라는 작품을 제작했다. 당시 통조림공장을 운영하고 있던 아버지의 회사에서 직접 똥을 넣고 통조림을 제작했던 것이다.

중요한 것은 바라보는 관점과 아이디어다. 만초니가 똥을 예술작품으로 제작하고자 했을 때 주변 반응은 어떠했을까. 분명 '미친 놈!' 소리를 들었을 것이다. 함께 했던 다른 화가들 역시 그를 정상으로 바라보지 않았을 것이다.

우리 주변에도 이와 같은 사례들이 많다. 다만 관심 두지 않거나 호기심을 갖지 않았기 때문에 보이지 않았을 뿐이다. 피에로 만초니가 아버지의 비난과 질책에 그대로 수긍했더라면 어땠을까. 세기를 통틀어 예술사에 남는 위대한 '똥'을 남기지 못했을 것이다.

그의 작품은 많은 것을 시사해 준다. 공간에 대한 생각의 축을 1도만 바꾸더라도 각의 결과는 엄청나게 벌어진다. 아티스트들은 예술가가 되기 위해 의식적으로 삐딱한 훈련을 거듭한다. 비틀어보고, 뒤집어보고, 전혀 다르게 상황을 만들어보는 수련을 거듭한다. 끊임없이 기발한 작품을 상상하는 것이다. 이러한 상상훈

련이 어느 단계에 이르면 자연스럽게 대상을 뒤집어볼 수 있는 힘이 생겨난다. '미쳐야 미친다'는 말이 있다. 피에르 만초니가 상식적인 사람이었다면 '똥'을 위대한 작품으로 완성할 수는 없었을 것이다.

05 황금빛 캔버스, 고급스러운 작품

구스타프 클림트

한 건장한 남자와 매혹적인 여자가 뜨겁게 포옹을 하고 있다. 도발적인 사랑을 나누는 듯 은밀하고도 에로틱한 순간이다. 다른 한 편엔 위대한 신화 속에 나오는 괴물을 죽인 여전사의 모습이 보인다. 하지만 그곳엔 강한 전사의 모습도, 치열한 전장의 장면도 보이지 않는다. 목이 잘린 괴물의 얼굴을 집어든 여전사의 얼굴은 마치 방금 격렬한 사랑을 나눈 판타지를 경험한 듯 몽롱한 눈빛이다.

"에로틱의 결정판! 적나라하면서 다음 상황을 바로 예측할 수 있을 정도야!"

"에로틱하다기보다 화려하면서도 신비스럽고, 정말 고급스러운 면

이 있어!"

"그림 위에 칠해져 있는 엄청난 양의 황금 덕분이 아닐까? 여기 봐! 온통 황금색이야!"

오스트리아 빈에서 열린 전시회에서 귀족으로 보이는 여인들이 한 화가의 작품 앞에 몰려들었다. 그녀들은 얼굴이 화끈거리는 에로틱한 장면을 바라보면서도 극찬을 아끼지 않았다.

'고급스러운 에로티시즘 작품' 완성한 예술가

19세기 오스트리아 빈에서 활동한 위대한 거장 '쿠스타프 클림트'의 이야기이다. 평생 독신으로 살면서 '고급스러운 에로티시즘'을 완성한 예술가이기도 하다. 그의 스케치 모델과 작품 모델 대부분이 여인들이었다. 여성의 음부까지 적나라하게 드로잉한 스케치, 위대한 권위의 대상까지 끈적끈적한 에로틱 작품으로 변신시켜 당시의 권위적인 대학과 교회, 예술가들에게 지탄을 받기도 했다.

"아니, 우리가 성스러운 철학, 법학, 의학에 관한 그림을 제작해 달라고 했지, 이렇게 망측하고 상스럽고 야한 그림을 그려 달라고 했소! 이건 작품이 아니라 음란한 외설이오! 당장 철거하시오!"

당시 보수적인 교수, 학자, 총장들은 성스러운 곳에 상스럽고 음란한 그림을 그렸다는 이유로 클림트을 맹렬하게 비난했다. 비평가와 언론가들 역시 "저 인간은 배움이 짧아서 성스러움을 몰라!

초등교육밖에 받지 못했거든. 전문가들의 조언과 자문을 좀 받았
더라면 이 황당한 상황은 벌어지지 않았을 텐데….”라며 그의 배
움과 학력에 대해 악평을 쏟아내기도 했다. 그러나 클림트는 어린
시절부터 독학으로 철학과 고전학문에 몰입했고 이미 정통한 상
태였다.

　그는 보수적인 예술가들과 교수들, 종교인들, 학자들, 비평가들의
비난의 표적이 되었다. 하지만 이와는 반대로 신흥귀족들과 여인들,
대중들에게는 선풍적인 인기를 독차지했다. 그의 작품을 통해 평범
하기 그지없었던 사람들의 모습이 마치 신비스럽고 환상적인 존재
로 변신했기 때문이었다. 휘황찬란한 황금빛으로 물든 캔버스, 눈을

뗄 수 없을 정도로 화려한 장식들은 작품을 주문했던 많은 사람들에게 대단한 만족감을 선물해 주었다.

'순수미술'과 '장식도안 양식' 결합, 고급 작품으로

극과 극을 달리는 평판 와중에도 클림트는 자신의 고집과 스타일을 멈추지 않았다. 더욱 농염한 에로틱 작품들을 세상에 선보였고, 이에 치를 떠는 보수적인 사람들과 극적으로 열광하는 사람들의 갈채를 동시에 받았다. 그의 작품은 사람들이 겉으로 드러내기 꺼려하는 은밀한 곳에서나 가능한 에로틱과 불타오르는 욕망을 소재로 다룬 그림들이었기에 극히 싸구려 취급을 받을 수도 있었다. 그가 착안해 낸 독특한 양식과 스타일이 없었다면 말이다.

그것이 바로 기존의 '순수미술'과 의복이나 실내의 장식, 건축물에 사용하던 '장식도안 양식'과의 '결합'이었다. 당시 다른 화가들은 응용미술(공예미술과 장식미술: 효용미술이나 목적미술로 불리며 순수미술과 크게 구별되는 미술)인 '장식도안'을 순수미술의 영역에 끌어들일 수 있다고 생각하지 못했다. 천박하고 에로틱한 그림들, 조악하다고 생각하는 장식도안을 숭고한 순수미술의 영역에 끌어들인다는 것은 말도 되지 않는다고 생각했던 것이다.

'싸구려로 인식하는 에로틱을 최고의 수준으로 끌어올리려면 무엇이 필요하지?'

'만약 에로틱한 그림을 가장 화려한 황금색과 함께 나만의 독특

한 도안 양식을 그려 넣는다면?'

그는 내면의 Q&A를 통해 절대 맞지 않을 것 같았던 '에로틱' 과 '장식도안' 을 '순수미술' 과 함께 하나의 캔버스 공간에서 결합시켰다. 클림트의 생각은 정확히 맞아떨어졌다. 천박하다고 여겨졌던 에로틱한 그림들이 가장 고급스러운 작품으로 탈바꿈한 것이다. 이러한 이중결합으로 그의 작품 속 인물들은 신비로운 대상처럼 느껴졌다.

인체의 얼굴, 손과 발을 제외한 나머지 부분을 모두 엄청난 양의 황금과 화려한 도안 양식으로 가득 채워 유일무이한 독보적인 존재가 된 '쿠스타프 클림트 스타일'. 드디어 그의 퍼스널 브랜드가 완성되었던 것이다. 수백 년이 지난 지금도 클림트 스타일은 많은 현대 예술가들과 디자이너들에게 영향과 영감을 주고 있다. 시대를 초월하는 거장 아티스트가 된 것이다.

천시했던 소재 최고급으로 완성… 천박함을 빛나는 것으로

물론 당시 보수적인 성향을 지녔던 많은 사람들에게 클림트는 조소와 능멸 그리고 신랄한 비판을 받아야만 했다. 그는 그들의 상식을 파괴했고 권위와 기존의 영역을 비틀었기에 가만히 놔두어서는 안 될 골칫거리였던 것이다.

오스트리아의 한 비평가는 그에게 "숭고한 예술에 어떻게 장식적인 도안을 사용할 수 있냐"며 "이는 범죄 행위"라고 악평을 했다.

그러나 수백 년이 지난 오늘날까지 '쿠스타프 클림트의 작품 스타일'은 최고급으로 평가받고 회자되고 있다. 물론 당시 악평을 했던 비평가도, 신랄한 비판과 냉소를 퍼부었던 학자, 예술가들, 교수, 권력층의 이름은 그 어느 곳에서도 찾아볼 수 없다. 클림트는 위대한 거장, 신화가 되었고, 독설을 퍼부었던 그들은 그저 한 시대를 살았던 이름 모를 군중으로 사라졌다.

그는 당시 예술가들이 선택을 꺼려 했던 '화려한 도안 양식'을 순수미술의 공간으로 가져왔다. 예술의 절대적인 목표 에로티시즘을 가장 신비롭고 아름다우며 황홀하게 완성해 내기 위해서 말이다. 예술가들, 비평가들, 학자들의 거센 비난과 폭언에도 아랑곳하지 않고 '자신의 스타일'을 고집했고 마침내 완성해 냈다.

'자신만의 독특하고 강력한 스타일'을 만든다는 것은 그만큼 수많은 사람들의 벽을 뚫고 나가야 한다는 말과 같다. 사람들이 갖고 있는 기존의 관념을 깨야 하고, 반대를 무릅써야 하는 경우도 발생한다. 자신만의 내공 없이는 달려가는 중간에 좌절하거나 목표를 접고 만다. 클림트는 거대한 예술계와 정면으로 맞서야만 했다. 자신의 소신과 스타일을 완성하기 위해 말이다.

그가 사람들의 비난에 무릎을 꿇고 순수미술과 장식미술의 결합을 포기했다면 그저 이름 없는 화가로 사라졌을 것이다. 클림트는 집요함과 끈기로 사람들의 편견을 뒤집고, 당시 가장 천시했던 소재를 최고급 작품으로 완성했다. 천박함을 가장 빛나는 예술로 탈바꿈시킨 것이다.

'자신만의 독특한 스타일'이 없다면 주목받을 수 없다. 어떤 스타일로, 어떤 소신과 기질, 필살기로 인생의 강력한 한방, 결정타를 날리고 싶은가. 그것의 기저에는 고급스러움이라는 것이 있다. 에로틱을 고급스러움으로 표현해 냈다는 것에 한 표를 줘야 하는 이유는, 인간은 평생 위로 오르는 욕망을 지닌 존재이기 때문이다.

황금색이 클림트의 품격을 다르게 하는 핵이 되었다. 황금색이 주는 황홀함만으로도 캔버스라는 공간은 크리에이티브하다. 황금색은 부귀, 권력, 욕망과도 맞닿아 있다. 클림트가 포기하지 않았던 것은 이러한 인간의 욕망이 아닐까. 그의 작품이 전혀 고전적이라는 느낌을 주지 않는 이유도 시대를 불문한 인간의 욕망과 연동된다.

포스트모더니즘 시대에서도 여전히 그 가치를 빛내고 있는 그의 작품이야말로 퍼스트 달란트인 자연탐구지능(시각지능)과 세컨드 달란트인 공간지능의 융합을 통한 시너지다. 어느 분야에서든 크리에이터가 될 수 있다. 아티스트에게는 캔버스라는 최적의 공간이 있다. 이 공간에서 시너지를 발휘하는 것이야말로 아티스트에게는 전부일 수 있다.

🅣🅘🅟 공간지능 높이기

공간지능은 유명한 미술가나 건축가, 발명가들에게 뛰어난 지능이다. 공간에 있는 색깔, 선, 모양, 형태 등 요소들 사이의 관계에 대해

민감성을 다룬다. 이러한 공간지능은 PD나 카메라 작가들, 편집 디자이너, 인테리어 디자이너 등 공간에 관련된 일을 하는 직업군에서 일차적으로 요구된다. 일상에서 공간지능을 계발할 수 있는 방법은 다양하다.

첫째, 지도를 보여주고 스스로 안내하도록 해본다. 공간지능이 좋으면 낯선 길을 잘 찾고, 가보았던 길도 잘 기억한다. 복잡한 건물 속의 지리를 찾는 데 어려움이 없다. 방향감각도 뛰어나다. 집, 학교, 학원, 병원 등 다녀본 길의 약도를 잘 그려보자. 지도를 보면서 위치 파악을 잘 한다는 것은 공간지능을 강화하는 일이다.

둘째, 생각을 도표나 그림으로 표현하는 연습이 좋다. 공간지능이 높으면 색깔, 선, 모양, 형태 등의 시공간 세계를 정확하게 인식할 수 있다. 별을 보고 방향을 정확하게 찾는 능력이나 사물을 도표, 지도, 그림으로 묘사하는 능력까지를 포함한다. 특히 시각적인 교구들에 대한 반응이 크다. 마인드맵을 통하여 빠른 개념 정리에 도달할 수 있다.

셋째, 조립이나 조작에 능하며 만들기를 좋아한다. 공간지능이 높으면 공간에 대해 자유롭게 상상하고 그것을 입체화시킬 수 있다. 눈으로 보는 3차원 공간세계를 정확하게 이해하고 변형시켜 창조할 수 있는 것이다. 이것은 디스플레이, 인테리어에도 그 기능을 더한

다. 그리고 종이접기로 시작하여 다양한 입체 카드 만들기나 어려운 퍼즐 조립, 모형을 쉽게 조립한다.

넷째, 자주 공간을 새롭게 재구성하여 본다. 어느 공간이든 콘셉트에 맞게 활용도를 높이는 것은 우리 모두에게 필요한 능력이다. 그 재배치를 통하여 공간의 기능을 더 강화할 수 있다. 스스로 방이나 작업실의 가구 배치를 바꿔보거나 꾸며본다.

공간은 실로 다양하다. 캔버스 공간, 제품 공간, 전시 공간, 디지털 공간 등 아티스트는 공간에 대한 재해석만으로 크리에이티브의 세계에 도달할 수 있다. 아티스트뿐만 아니라 '보여주기'의 세계에서 공간은 절대 미학의 조건이 된다.

최적의 효율화 시스템을 만들어내다_논리수학지능

자본주의 시대에 빼놓을 수 없는 것이 논리수학지능이다. 논리수학지능을 달란트로 시스템을 만든 아티스트들은 지금 신화나 전설로 불린다. 그들은 아티스트에 대한 편견을 깨는 데도 크게 기여했다.

역사의 획을 그은 위대한 화가들을 연구 조사하면 하나의 공통점을 발견하게 된다. 그것은 세상에 자신을 마케팅할 줄 알았다는 점이다. 그들은 경제력과 예술성이라는 두 가지를 모두 잡았다. 반면 마케팅 능력이 없었거나 전혀 관심 두지 않았던 예술가들은 역사의 시간 속으로 사라졌거나 혹은 죽은 후에야 재조명의 기회를 얻었다. 빈센트 반 고흐 역시 살아생전에는 빛을 보지 못했으며, 세상을 떠나고 많은 시간이 흐른 후에야 사람들의 관심을 받

게 되었다.

과거의 예술은 상업과 절대 가까이 해서는 안 된다는 생각이 지배적이었지만, 팝아트의 시작은 그 탄생부터 상업성과 함께 했다. 팝아트는 영국에서 대중을 위해 처음 시작된 이래 1960년대~1970년대 미국으로 넘어오면서 급속도로 새로운 진화를 거듭했다. 대중을 위한 예술, 팝아트의 시작은 그 탄생부터 상업성과 함께 했다.

자신을 고립시켜가며 고통 속에서 만들어내는 꽃이 예술이라는 발상은 이제 지워도 된다. 20세기의 예술은 그러했을지 몰라도 21세기의 예술은 제프 쿤스처럼 100명이 진행하는 작업이 될 수도 있다. 또한 기획만 하고 전체를 지휘하는 감독이 되기도 한다. 이와 같은 방식으로 작업하는 사람들로는 오늘날 현대미술의 핵으로 떠오르고 있는 데미언 허스트, 제프 쿤스, 무라카미 다카시, 로메르 브리토 등을 들 수 있다.

과거 예술작품 제작 방식은 숭고한 개인의 노동력에서 만들어지는 노동의 결과물이었다. 한 작품을 제작하는 데 너무 많은 노동력과 수고로움이 따랐다. 수년 간 노동의 결과물을 만들어내기 위해 경제력은 물론 가난을 등에 짊어지고 살아야만 했다. 효율화로 치자면 비생산적인 인생을 산 것이다. 한 작품이 고가로 인정받아 판매가 이루어졌을 때만 그들의 생계가 유지되었기 때문이다.

과거의 방식은 '예술가는 가난하다' 라는 등식을 만들어냈다. 이러한 기존의 비능률적인 방식을 전복시킨 인물이 앤디 워홀이다. 그는 작품 제작 방식을 시스템화시키고 대량으로 생산할 수 있는 예술

팩토리를 완성했다. 이를 바라본 당시 예술가들은 그를 사기꾼, 싸구려 등으로 몰아갔지만, 모든 것은 시대의 흐름을 읽은 앤디 워홀의 승리로 끝났다.

지금 예술계는 팝아트의 황제 앤디 워홀 이후 새로운 모습으로 진화를 거듭하고 있다. 몇몇 아티스트는 '기업화와 아트 비즈니스'로 예술성, 상업성, 경제력 모두를 거머쥐는 슈퍼파워로 급부상하고 있다.

논리수학지능이 달란트인 아티스트들에게서 우리는 그 활용도를 배울 수 있다. 자연탐구지능(시각지능)과 논리수학지능이 융합한 아티스트에게서는 어떤 시너지가 날까.

첫째, 100명 넘는 직원과 작품 제작을 한 '제프 쿤스'가 있다. 제프 쿤스 역시 놀라운 비즈니스와 다양한 아이디어가 함께 만나는 흥미로운 공간(플랫폼)이 '예술'이라고 말한다. 세계의 미술시장을 쥐락펴락하는 슈퍼스타 아티스트 제프 쿤스는 현재 뉴욕에 있는 자신의 아트 스튜디오이자 회사에서 직원 100여 명과 함께 작품을 제작하고 있다. 작품 구입 방식은 먼저 아트 스튜디오 회사에 작품의 희망가격을 제시하고, 작품가가 결정되면 분업화하거나 외부 제작회사에 맡겨 완성한 후 최종 인수에 착수하는 순서를 따른다. 오늘날 세계의 많은 기업들은 제프 쿤스의 작품을 환영한다. 그를 만나는 순간 기업의 이미지와 가치, 브랜드 마케팅에서 놀라운 시너지 효과

를 누릴 수 있기 때문이다.

둘째, 조수 30명 가량을 두고 최적 시스템을 구축한 '데미언 허스트'가 있다. 그는 직접 전시의 모든 기획, 큐레이팅, 작품을 선정하고 구입하는 갤러리스트와 컬렉트의 명단을 확보하여 체계적으로 초대장과 카탈로그를 만들어 보낸다. 반응이 오지 않을 것 같은 최상류 주요 인사들에게는 직접 최고급 승용차를 임대하여 전시장으로 모셔오는 전략도 펼쳤다. 기존에 없던 새로운 유통 경로를 만든 것이다. 그의 새롭고 획기적인 기획은 영국 미술계의 판을 완전히 뒤집었다. 데미언 허스트는 작품 제작을 효율적인 방식으로 스마트하게 완성시킬 수 있는 최적의 시스템을 구축하여 활용하고 있다.

셋째, 새로운 개념을 만들어낸 '앤디 워홀'이 있다. 그는 상업디자인과 마케팅 분야의 강점을 발휘하여 기존 예술과 결합하는 방식을 취했다. 당시 앤디 워홀은 전무후무한, 새롭고 독특한 자신만의 작품 제작 방식을 만들어냈다. 작업의 효율성과 대량생산도 가능하도록 예술을 시스템화한 것이다. 또한 그에게는 작품을 홍보하는 방식과 마케팅 전략이 있었다. 자신을 상품화하고, 작품을 효과적이고 효율적으로 대량생산해 내는 방식으로 신흥부자들의 욕구를 채워주고 만족시켰다. 예술가의 이미지를 1인 기업가, 고급 슈퍼스타와 연예계 스타의 이미지로 완성했던 것이다.

넷째, 온라인과 오프라인을 통해 작품의 배송 시스템을 만든 '로메르 브리토'가 있다. 브라질의 가장 유명한 예술가이면서 초대형 1인 아트 기업가이기도 한 그는, 각종 매스컴과 디자인 광고를 넘나들며 아트와 비즈니스를 결합한 프로젝트를 진행했다. 브리토 역시 예술을 시스템화하여 예술성과 상업성 모두를 성공적으로 이끌었다. 자신의 머릿속에서 모든 구상과 설계가 끝나면 그는 스케치 없이 라인 작업을 진행한다. 면을 가르고 색을 채워 나간다. 모든 것이 빠르게 진행되며 색감 또한 강렬하다. 그 장점 때문인지 많은 기업들은 그와 아트 콜라보레이션을 하기 위해 러브콜을 보내고 있다.

다섯째, 만화와 오타쿠에 디지털을 결합한 '무라카미 다카시'가 있다. 디지털은 여러 장르와 결합하여 완전한 새로움을 창조해 낸다. '히로폰 팩토리'라는 자신의 창작 집단이자 아트 기업을 만들어 도쿄와 뉴욕, 그리고 LA에 각각 거대한 팩토리 작업장을 두고 100명 넘는 작가들과 함께 작업을 하고 있다. 그곳에서 작품을 그리거나 조형물을 제작하고, 애니메이션과 디자인을 접목한 '무라카미 스타일'의 예술을 완성한다. 무라카미는 이 프로세스를 만들어 전체적으로 감독하고 지시하여 예술작품을 완성한다. 이러한 과정은 과거 수작업으로 제작되었던 화가들의 방식에서 과감히 탈피한 것으로, 그는 효율성과 활용성, 예술성까지 모두 겸비한 시스템을 구축했다.

논리수학지능은 학교를 떠나 사회에 나오면 '논리성'이라는 말로 귀결된다. 일상에서 쉽게 추론하거나 패턴을 잘 발견하는 것들이 이에 속한다. 어떤 행동의 시작만 봐도 결과를 추론하거나 퍼즐 조각처럼 어떤 원인에 어떤 결과가 도출할지, 어떤 일들이 어떤 결과로 일어날지에 대해 잘 안다. 이것은 인풋 대비 아웃풋에 대한 개념이 빠르다는 것을 의미한다. 이것이 아티스트들의 생산적인 효율화 시스템을 도왔을 것이다.

손해 보고 사는 인생이 되지 않기 위해서는 논리수학적인 지능이 필요하다. 금융업이나 CEO, 재정 전문가들이 이 분야에 진출해 있다. 특히 그들은 숫자에 강하고, 숫자상 절대 손해 보지 않으려는 속성이 있다. 또한 삶에 질서정연함을 찾게 해주는 것도 논리수학지능 때문이다. 분명한 것을 좋아하여 질서를 추구하기 때문에 패턴에 대한 이해도가 빠르다. 삶의 문제 역시 거의 패턴으로 일어나지 않는가.

패턴화를 잘 시키는 아티스트들은 논리수학지능이 강하다. 그림을 축약하거나 생략하면서 간단하게 만든 아티스트야말로 패턴화의 달인이라고 볼 수 있다. 하지만 여기에서는 그것보다 시스템화시켜 대량생산의 체계를 구축했던 아티스트를 더 강한 논리수학지능 달란트로 꼽는다.

01 100명 넘는 직원과 작품을 제작하다

제프 쿤스

 제프 쿤스는 그림을 직접 제작하지 않는다. 그는 아이디어를 내고, 100명이 넘는 직원들이 함께 작품을 제작한다. 만약 당신이 '화가가 직접 그림을 그리지 않는다고? 그게 말이 돼?'라는 생각이 들었다면, 당신은 100년도 더 지난 예술을 떠올리고 있는 것이다.

 지금 예술계는 팝아트의 황제 앤디 워홀 이후 새로운 모습으로 진화하고 있다. 당신이 진화를 거듭하고 있는 것처럼 모든 영역에서도 진화가 계속되고 있다. 지금의 예술은 '기업화와 아트 비즈니스'로 상상을 초월하는 작품가와 예술성, 상업성, 경제력 모두를 가진 슈퍼파워로 급부상하고 있다. 그래서 우리는 이러한 예술로부터 사유의 기법을 한 수 배울 수 있다.

 지금은 '플랫폼'이라는 어휘가 주목받고 있다. 뭐든 이 플랫폼을 접점으로 하여 만들어진다. 새로운 것의 산실인 것이다. 제프 쿤스 역시 "놀라운 비즈니스와 다양한 아이디어가 함께 만나는 흥미로운 공간(플랫폼)이 예술"이라고 말한다. 세계의 미술시장을 쥐락펴락하는 슈퍼스타 아티스트 제프 쿤스는, 현재 뉴욕에 있는 자신의 아트 스튜디오이자 회사에서 직원 100여 명과 함께 작품을 제작하고 있다.

중요한 것은, 그가 작품을 직접 제작하지 않는다는 사실이다. 아이디어와 스케치, 작업의 전반적인 계획을 세우고 직원들에게 분업화하여 각자 가장 잘 할 수 있는 전문분야만 맡겨 작업을 진행한다. 또한 초대형 프로젝트의 조형물은 외주의 기계부품회사에 맡겨 제작하기도 한다.

보통의 사람들은 '이런 황당한 경우가 다 있나! 어찌 예술가가 직원을 두고 회사를 차릴 수 있지?'라고 생각할 것이다. 하지만 자신을 고립시켜가며 고통 속에서 만들어내는 꽃이 예술이라는 발상은 이제 지워도 된다. 20세기의 예술은 그러했을지 몰라도 21세기

의 예술은 제프 쿤스처럼 100명이 진행하는 작업일 수 있다. 또한 기획만 하고 전체를 지휘하는 감독일 수도 있다.

2011년 신세계백화점과의 콜라보레이션을 통해 국내에도 쿤스의 작품 〈성스러운 하트〉가 소개된 적 있다. 그 작품 역시 이와 같은 제작 방식을 통해 완성된 것이다. 그런데도 이 〈성스러운 하트〉의 작품가가 약 300억(!)이라는 말이 회자되었다. 아무튼 신세계백화점은 쿤스의 작품 〈성스러운 하트〉 마케팅으로 매출이 급상승했다. 마케팅 영역에서도 예술과의 콜라보레이션은 하나의 콘셉트로 작용한다.

확실한 건, 제프 쿤스의 작품은 전 세계의 미술시장이 인정한 최고의 작품이라는 것이다. 지금의 예술은 보통 사람들이 생각하던 예술과는 작업 방식, 생산 방식, 유통 방식에서 많은 차이가 있다. 보통 사람들이 생각하고 있는 예술이란 마네, 모네, 레오나르도 다빈치, 미켈란젤로, 반 고흐의 그림일 것이다. 아름다운 풍경화나 실제와 같은 생생한 그림들 그리고 고독하고 외로운 광기를 가진 예술가들을 떠올리겠지만, 이제 시대가 변했다.

흥미로운 공간 플랫폼, 아트와 비즈니스 결합

기존의 예술에 대한 고정관념의 파괴!
예술가들의 고정관념 비틀기!
철옹성과 같은 예술계의 권위에 대한 도전!

마르셀 뒤샹과 마찬가지로 제프 쿤스 역시 기존의 예술작품 제작 방식과 화가의 이미지를 완전히 뒤집어버린다. 가정에서 쓰는 청소기, 농구공 등을 유리탱크 안에 넣어 전시하며 세상 사람들을 놀라게 한다. 아무짝에도 쓸모없는 물건들이 최고가의 작품으로 변신하는 황당한 일이 벌어진 것이다.

마르셀 뒤샹과 제프 쿤스는, 철학과 방법은 다를지 모르지만 전략은 비슷한 점이 많다. 제프 쿤스는 이에 더하여 아트와 비즈니스라는 부분을 결합하여 적극 활용하고 있다. 현재 제프 쿤스는 일반적인 아티스트의 이미지와 전혀 다른 방법으로 비즈니스를 접목한 예술세계를 선보이고 있다. 럭셔리한 턱시도, 깔끔한 이미지로 무장하고 사람들과 컬렉터들을 맞이한다.

제프 쿤스의 작품 구입 방식은 이렇다. 먼저 구매자가 아트 스튜디오 회사에 작품의 희망가격을 제시하고 작품가가 결정되면 작품을 분업화하거나 외부 제작회사에 맡겨 완성한 후 최종 인수에 착수한다. 국내의 삼성재단 리움미술관과 신세계백화점 역시 이와 같은 방식으로 작품을 구매했다고 전해진다.

오늘날 세계의 많은 기업들은 제프 쿤스의 작품을 환영한다. 그를 만나는 순간 기업의 이미지와 가치, 그리고 브랜드 마케팅에서 놀라운 시너지 효과를 누릴 수 있기 때문이다. 그의 고객명단에는 전 세계 비즈니스계를 쥐락펴락하는, 이름만 들어도 모두가 아는 기업가들로 빽빽하다.

그는 어떤 과정을 통해 예술과 마케팅, 그리고 아트 비즈니스를

펼치는 굉장한 예술가가 될 수 있었을까.

1955년 펜실베이니아에서 인테리어 사업가의 아들로 태어난 제프 쿤스는 어린 시절 위대한 예술가를 꿈꾸며 자랐다. 거장 살바도르 달리의 예술세계를 굉장히 좋아하여 직접 그를 만나기 위해 찾아가는 적극성을 보이기도 했다.

쿤스는 여덟 살에 이미 미술계 대가들의 그림 모사를 즐겼는데, 이를 계기로 그의 재능을 알아본 아버지는 자신의 인테리어 가게 안에 아들의 작품을 걸어놓고 판매하기도 하였다. 한 인터뷰에서 제프 쿤스는 "어린 시절부터 용돈을 벌기 위해 장난감이나 사탕을 자주 팔아본 경험이 있었다."고 말했다. 그 과정에서 사람들과 만나 소통하고 교류하는 법을 배웠고, 예술 역시 사람들과의 소통과 교류의 비즈니스 공간이라는 결론을 얻는다.

표 파는 일, 미술관 홍보 일… 전략적 기회로 만들다

제프 쿤스는 20대에 미술과 디자인, 대중미술인 팝아트에 관심을 보이기 시작하면서 거처를 뉴욕으로 옮기고 아티스트가 되는 길을 찾기 시작했다. 하지만 뉴욕의 예술가로 인정받기에는 그 문턱이 매우 높았고 길을 찾기도 어려웠다. 맨 처음 택하게 된 직업은 뉴욕의 현대미술관에서 표를 판매하거나 미술관의 주 고객인 후원자들을 모집하는 일이었다. 여타 다른 거장의 젊은 시절처럼 제프 쿤스 역시 삶과 경제력, 예술 이 세 가지의 균형을 잡기 위해 노력한 시기라

고 볼 수 있다.

그도 다른 젊은 예술가들처럼 '이건 단지 아르바이트야! 그림을 그리기 위해 돈을 버는 것뿐이라고!' 라고 생각했을까. 아니었다. 오히려 그는 뉴욕의 현대미술관, 그것도 최하급의 일이었던 표 파는 일과 미술관을 홍보하러 다니는 일을 전략적 기회로 삼았다.

'어떻게 하면 고객들에게 강한 인상을 심어줄 수 있을까? 어떻게 하면 더 많은 작품을 고객들이 구매할 수 있도록 전략화할 수 있을까?'

제프 쿤스는 끊임없이 기획하고 연구했다. 한 예로 미술관을 찾은 컬렉터들에게 특이한 복장으로 관심을 끈 적도 있었다. 목 주위에 튜브로 만든 꽃장식의 조형물을 달아 만든 옷을 입고 작품 설명을 하는 등 구매를 촉구하는 독특한 마케팅 전략을 펼쳤다. 평소 관심조차 두지 않았던 컬렉터들은 쿤스에게 반응을 보였고, 덕분에 뉴욕 현대미술관의 작품 판매율 역시 상승했다. 제프 쿤스는 이러한 이벤트를 통해 자신의 능력을 인정받았고, 다른 여러 미술관이나 기업체에서도 러브콜을 받게 되었다.

20대 시절, 처음 펼쳤던 제프 쿤스의 마케팅 전략안에는 1차와 2차 전략이 담겨 있었다. 1차는 미술관 작품 판매 촉진을 위한 것이었고, 2차는 쿤스 자신이 당시에 제작하고 있었던 본인의 작품을 직접 몸에 달고 컬렉터들에게 각인시키는 것이었다.

대중의 시각으로 작품 제작… '사랑과 욕망'에 관한 것

제프 쿤스가 정통 미술의 흐름을 뒤집고 새로운 아트 비즈니스 시스템을 만든 계기는 언제부터였을까. 1980년 레디메이드 〈진공청소기〉의 연작을 발표하기 시작한 시기부터다. 전시가 오픈되었을 때 그 앞을 지나가던 사람들은 실제 청소기 판매장인 줄 알고 구입하기 위해 들어오기까지 했다. 〈완전평형탱크〉는 유리탱크 안 한가운데에 농구공이 머물 수 있도록 설치하기 위해 50명이 넘는 물리학자의 도움과 조언을 받기도 했다. 그중에 유명한 '리차드 파인만' 박사도 있었으며, 그의 도움으로 작품은 최종 완성되었다.

이후 쿤스의 작품 실험은 계속되었고, 사람들은 그의 행보에 주목하기 시작했다. 그의 작품에 대한 철학은 확고했다. 인간의 '사랑과 욕망'에 관한 것이었다. 이것은 현대인들의 주된 관심사와 일치하는 주제이기도 했다. 대중미술인 팝아트가 50년 넘도록 사랑받고 있는 이유는, 현대인들이 항상 관심을 갖고 있는 일상에 같이 관심을 두면서 이를 포착했기 때문이다. 그는 예술가의 눈이 아닌 대중의 시각으로 작품을 제작하는 작가였다.

과거의 예술은 상업과는 절대 가까이 해서는 안 된다는 생각이 지배적이었다. 그러나 세상은 변했고, 현대미술의 판 역시 완전히 바뀌었다. 영국에서 대중을 위한 팝아트가 처음 시작된 이래 1960년대~1970년대 미국으로 넘어오면서 급속도로 성장하였고, 전 세계로 퍼져 나가면서 새로운 진화를 거듭하고 있다.

대중을 위한 예술, 팝아트의 시작은 그 탄생부터 상업성과 함께 했다. 제프 쿤스 역시 이 사실을 명확히 알고 있었으며, 이 예술계의 진화에 적극 참여했다.

숭고한 예술과 상업의 만남

우리는 지식인들의 이론을 너무나 쉽게 믿어버린다. 그것이 마치 진리인 것처럼…. 그래서 문제 제기할 필요성마저 느끼지 않는다. 고정화된 관념을 통째로 믿는다면 과연 후발주자들이 설 수 있는 자리나 남아 있을까. 기득권에 충실한 길만 있을 뿐이다. 하늘 아래 새로운 것은 없다. 하지만 적어도 흔적을 남기려는 사람은 기득권의 '기준'에 대해 문제 제기를 할 줄 알아야 한다.

제프 쿤스의 철학은 숭고한 예술이 대중적이면 안 된다는 것에 대한 '거리 두기'로 시작되었다. 이미 예술은 저만치 반석 위에 올려져 이너써클(inner circle)을 형성하고 있고, 일반인과 분리되어 있었다. 하지만 진정한 평가는 미술평론가나 비평가, 미학자들만 하는 것이 아니라 영혼을 가진 모든 대중이 한다. 여기에 제프 쿤스의 신의 한 수는 '시스템'에 대한 문제 제기였다. '효율화'에 대한 개념을 다시 설정하는 것으로 새 장을 연 것이다. 그래서 업에 대한 철학 없이는 아무것도 아니다.

02 조수 30명, 최적 시스템 구축하다

데미언 허스트

2008년 미술계가 발칵 뒤집혔다. 불멸의 신화, 거장 파블로 피카소가 세웠던 철옹성과 같은 작품의 최고가 1,300억 원을 뛰어넘는 일이 벌어졌기 때문이다. 그 누구도 영웅 피카소를 대적할 인물은 없을 것이라고 여겼기에 더 화제가 되었다. 런던 소더비 미술경매가 2,280억 원으로 최종 낙찰! 총 233점의 출품작 중에 218점이 현장에서 모두 판매되는 쾌거를 이루었다.

매스컴들은 곧 이 화제의 작가를 주목했다. 광고계의 거물 '찰스 사치'가 선택한, 센세이션한 인물은 영국의 아티스트 '데미언 허스트'였다. 세계의 미술계에 돌풍을 일으킨 그는, 현재 미국을 대표하는 제프 쿤스와 함께 세계의 미술시장을 쥐락펴락하는 최고가의 아티스트이다. 현대미술을 이야기할 때 이 두 사람을 빼고는 논할 수 없을 정도로 화제의 인물이 된 것이다.

미국의 제프 쿤스가 '레디메이드' 키치(저급한 문화)와 기성품(농구공, 청소기, 초대형 하트)을 가지고 세상을 깜짝 놀라게 했다면, 영국의 데미언 허스트는 다소 엽기적이고 도발적인 방법으로 세상에 충격을 가했다. 그것은 바로 '죽음'이었다. 그는 소름 돋는 죽음과 공포를 사람들에게 선물하였다.

"저는 전기톱 하나로 작품을 최고급으로 만들거나 최저급으로 만들 수 있습니다."

누구도 감히 상상해 본 적 없는 일들이 벌어졌다. 4.3미터의 초대형 백상어를 거대한 유리탱크 안에 그대로 집어넣거나 새끼 밴 어미소를 머리 끝에서 꼬리 끝까지 그대로 반으로 잘라 전시를 한 것이다. 내장이 그대로 드러나 보이는 사이를 사람들이 지나 다니도록 기획하였는데, 이 광경을 본 사람들은 그 자리에서 경악하거나 말을 잇지 못했다. 정확히 반으로 잘린 새끼 밴 어미소를 바라보면 잔인하다 못해 엽기적이기까지 했기 때문이다.

또한 살벌한 수백 개의 이빨을 쩍 벌리고 있는 상어 앞에서는 죽음과 같은 공포를 경험하게 된다. 데미언 허스트의 작품을 직접 눈으로 본 사람들의 반응은 모두 "이런 악마의 자식!", "잔혹한 예술가!"라는 말들을 했다.

그는 왜 엽기와 같은 일들을 벌이는 것일까. 사람들에게 무엇을 말하려는 것일까. 단지 이슈와 일회성 이벤트로 유혹하는 것일까. 그랬다면 그는 예술계에서 얼마 가지 못해 사라졌을 것이다.

학비 벌기 위해 시체실에서 일한 경험, 죽음과 욕망으로 승화

데미언 허스트는 영국의 브리스톨 리즈라는 작은 마을에서 자동차 엔지니어인 아버지와 시민 상담소에서 일을 하는 어머니 사이에서 태어났다. 하지만 결혼 후 둘의 불화는 계속되었고, 결국 아버지

는 가족을 떠났다. 그는 사생아로 자랐고, 두 번의 절도를 경험했을 정도로 어린 시절 지독한 문제아였다. 하지만 어머니는 그를 절대 포기하지 않았다. 그림을 그리도록 곁에서 격려하고, 종이가 부족하면 덧대어 계속 그릴 수 있도록 도움을 주었다.

허스트는 한 인터뷰에서 "어린 시절 계속하여 펼쳐지는 그림들의 경험을 회상하며 한계를 뛰어넘는 무한 상상력과 발상력을 배웠다."라고 밝힌 바 있다. 죽음의 도구, 욕망의 작품을 제작하게 된 동기는 "어린 나이에 시체실에서 죽음과 맞닥뜨린 경험으로부터 비롯

되었다."는 것이다. 대학시절 학비를 벌기 위해 시체실에서 일했던 경험은 어린 시절부터 그를 따라다니던 죽음의 공포를 극복하게 해주었다. 그리고 작품의 전반적인 변화에 엄청난 영향을 주었다.

그는 시체실에 있는 죽은 사람들을 스케치하거나 의학교과서에 나오는 그림들에 빠져들기도 했으며, 여러 가지 색들로 이루어져 있는 알약과 약장, 동물의 표본에 집요하리만큼 파고들었다. 그 시절의 집요한 경험들이 쌓여 데미언 허스트의 충격적이고 도발적인 작품의 주제가 완성된 셈이다.

최고의 멘토 크랙 마틴 교수에게서 마케팅법 배우다

〈신의 사랑을 위하여(For the love of god 2007)〉의 총 작품 제작비는 220억 원! 실제 인간의 해골에 백금으로 전체를 도금한 후, 하나하나 드릴로 구멍을 내어 그 사이에 8,601개의 최고급 다이아몬드를 심었다. 이 문제의 작품은 940억 원의 경매가로 낙찰되어 또 한 번 세상을 놀라게 했다. 인간의 죽음을 상징하는 해골 위에 세상의 가장 사치스러운 욕망의 산물인 다이아몬드를 덮은 것이다. 이 작품은 죽음과 욕망 사이의 상관관계를 이야기하고자 했다.

그의 이러한 발상과 전력은 1986년 영국의 골드스미스 대학에 입학하면서 본격적으로 시작되었다. 데미언 허스트는 최고의 스승 '마이클 크랙 마틴' 교수를 만나면서 예술가의 작품성과 더불어 기존 방식과는 다른, 자신을 홍보하는 전략적인 마케팅 전법을 배우게 된

다. 크랙 마틴 교수는 아일랜드에서 태어나 예일대학에서 건축과 미술을 전공한 작가로 미국 화단에서 대중미술 팝아트를 경험했다. 그는 예술가에게 있어서 전략적인 마케팅이 반드시 필요하다는 사실을 알고 있었던 예술가였다. 그래서 학생들에게 "갤러리에 초대되기만 무작정 기다리지 말고 직접 작품을 체계적으로 정리한 포트폴리오를 준비하여 찾아다녀라."라고 교육했고, 학생들이 전시를 준비하고 기획하는 동안 막강한 인맥을 동원하여 젊은 그들이 날개를 펼 수 있도록 적극 지원해 주었다.

최고의 멘토 크랙 마틴을 만난 데미언 허스트는 대학을 다니는 동안 아티스트의 꿈을 키워 나갔다. 하지만 졸업 후 현실은 여느 화가들과 다르지 않았다. 화려한 경력도, 대단한 뒷받침도 없는 그에게 함께 전시를 하자고 제의하는 갤러리는 단 한 곳도 없었기 때문이다. 대부분 이 시점에서 초보 예술가들은 몇 년을 버티지 못하고 다른 길을 찾아 떠나거나 포기한다. 당장 돈벌이도 되지 않는 막막한 예술가의 삶을 견디지 못하고 붓을 꺾고 마는 것이다.

하지만 데미언 허스트의 경우는 달랐다. 크랙 마틴 교수의 영향을 받았기에 상황을 뒤집는 묘책을 알고 있었다. 갤러리스트들이 오지 않으면 그들이 찾아오게 만드는 마케팅 전략을 세우면 되었다. 그는 아무도 찾아주지 않는 초보 화가 친구들을 모으고, 영국의 템스강 부근에 빈 창고 하나를 빌리면서 체계적인 마케팅 전략을 펼쳤다. 당시의 예술가들이 꺼려 하는 일, 즉 이쪽에서 적극적으로 마케팅하는 전법을 펼치기 시작한 것이다.

"사장님! 이곳에서 전시를 열고 싶은데 젊은 예술가들에게 무료로 빌려주시지 않으시겠어요? 후에 보답은 반드시 하겠습니다!"

이런 황당하고 어처구니없는 젊은이의 말에 창고 주인은 어떤 반응을 보였을까. 예상 밖으로 흔쾌히 허락해 주었다. 더욱 놀라운 것은 창고 주인에게서 전시회의 후원금까지 받았다는 것이다. 스무 살 시절 허스트는 크랙 마틴 교수에게 배웠던 전략과 전술, 마케팅 모두가 젊은 예술가들에게 필요하다는 사실을 깨달았다. 발상은 한 끗발 차이다. 승자의 시선인가, 패자의 시선인가. 우리는 최고의 멘토로부터 이 행운을 배울 수 있다. 최고의 멘토는 이미 승리하는 방법을 알고 있기 때문이다. 데미언 허스트는 예술가에게 있어서 가장 필요하고 중요한 전략을 눈 밝은 스승에게 배운 것이다.

직접 전시장 기획, 전략적 마케팅 시초되다

데미언 허스트는 직접 전시의 모든 기획, 큐레이팅, 작품을 선정하고 구입하는 갤러리스트와 컬렉트의 명단을 확보하여 체계적으로 초대장과 카탈로그를 만들어 보냈다. 반응이 오지 않을 것 같은 최상류 주요 인사들에게는 직접 최고급 승용차를 보내 전시장으로 모셔오는 전략도 펼쳤다. 아무리 최고의 명작이 최적의 장소에 전시해 있다 한들 아무도 찾아와주지 않는다면 무슨 소용이 있겠는가.

당시 영국의 보통 예술가들은 대부분 누군가 자신의 작품을 발굴해 주고 찾아와 주기를 손꼽아 기다리며 작품을 제작하고 있었다.

직접 전시장을 만들어 기획하고 전략적으로 마케팅을 펼친 것은 데미언 허스트가 처음이었다. 그는 기존에 없었던 새로운 유통 경로를 만든 것이다. 그래서 당시 그를 바라보는 기존 예술가들의 시선은 곱지 않았다. 그들은 "갤러리들이 알아서 찾아와주는 것이 진정한 예술가 아냐?"라고 볼멘소리를 하고 있었던 것이다.

하지만 데미언 허스트는 달랐다. 그의 새로운 기획은 영국 미술계의 판을 완전히 뒤집었다. 처음에는 비웃던 갤러리들도 그의 창고형 전시장을 벤치마킹하기 시작했다.

그는 지속적으로 최고의 멘토로부터 배운 '상상을 초월하는 발상력과 기획력, 사람의 심리를 간파하는 전략 마케팅, 사람들의 호기심을 끌어당기는 충격과 이슈' 등 이 모든 것을 논리수학적으로 기획하고, 준비하고, 만들어 나갔다. 그리하여 마침내 데미언 허스트가 기획하고 연출한 창고형 전시 〈프리즈〉 전은 영국 현대미술사에 거대한 획을 긋는 중요한 전시로 평가받고 있다.

〈프리즈〉 전을 시작으로 영국의 젊은 예술가들은 전 세계 미술시장을 장악했으며, 추상미술과 팝아트로 현대미술의 선두를 달리던 미국의 미술계를 전복시켰다. 데미언 허스트가 자신을 찾아주는 갤러리들이 없다고 한탄하며, 그들이 자신의 작품을 찾아주는 날만 기다리고 있었다면 어떻게 되었을까.

불멸의 거장 파블로 피카소 역시 아무도 알아주는 사람이 없었던 20대에는 자신을 알리기 위해 주변 사람들에게 돈을 쥐어줘가며 홍보를 했다는 이야기가 전해진다. 단지 미술사의 숭고함과 위대함,

신비함에 가려져 그의 치열하고 절실했던 논리수학적인 마케팅이 보이지 않았을 뿐이다.

데미언 허스트의 작품이 방법의 잔혹성과 지나친 충격으로 사람들에게 극한의 혐오감을 주는 것은 사실이지만, 다른 관점으로 바라본다면 그는 분명 현 시대의 흐름을 읽고 있는 전략가이자 예술가이다. 웬만한 충격으로는 스마트한 세상에서 최고가 될 수 없다. 그보다 앞서 미술계에 획을 그은 피카소, 앤디 워홀, 제프 쿤스 등을 바라보며 데미언 허스트는 그들과 전혀 다른 전략을 펼쳐야 한다는 사실을 깨달은 것이다. 예술계는 그러한 강박이 강한 곳이다.

광고계의 거물 '찰스 사치', 경제적 후원자 되다

인간의 절대절명의 문제는 바로 '삶과 죽음'이다. 특히 죽음의 문제는 생명이 다하는 날까지 마음 한구석에 두려움으로 남아 있다. 죽음 이후를 경험하고 이를 정확히 증명한 사람은 아직 없다. 데미언 허스트는 미술계의 거장들이 다루지 못했던 소재인 생생한 죽음을 관객들에게 리얼하게 보여줌으로써 충격과 각인, 예술성 모두를 갖추었다. 그의 뒤에는 〈프리즈〉 전에서 인연이 된 광고계의 거물 '찰스 사치'가 있었다.

아무리 뛰어난 아이디어라 하더라도 막강하고 전폭적인 지원을 해줄 수 있는 경제적인 후원자가 없다면 그 능력을 십분 발휘하기 어렵다. 광고계의 거물 찰스 사치가 그렇게 호락호락한 인물일까.

데미언 허스트는 '강력한 충격'이라는 전법으로, 거물 찰스 사치라는 정확한 표적을 향해 활을 쐈다. 타깃은 정확히 명중했고, 그에게는 자신의 예술을 마음껏 펼칠 수 있는 환경이 만들어졌다. 찰스 사치가 후원해 주어서 허스트가 성공한 것이 아니라, 허스트가 찰스 사치의 가슴에 충격이라는 활을 정확히 쏘았기 때문에 성공한 것이다.

그를 전 세계적으로 유명하게 만든 작품 〈살아 있는 사람의 마음 속에 있는 물리적 죽음의 불가능성 1991〉 역시 거대한 유리탱크 안에 포름알데히드 용액을 부어 넣고 백상어 한 마리를 넣은 것뿐이다. 이를 보고 어떤 사람이 "제가 원조인데요!"라고 주장하며 똑같은 백상어를 전시했다. 결과는 어떠했을까. 그 작품은 싸구려 취급을 받았다고 한다. '백상어'는 이미 데미언 허스트의 것이었다. '수프 캔' 하면 앤디 워홀을 떠올리듯이 말이다. 데미언 허스트의 예술 브랜드의 고지는 이미 점령된 것이었다.

"전시된 작품 중에서 직접 제작한 것은 단 한 점도 없습니다!"

뉴욕의 가고시안 갤러리에서 그는 폭탄발언을 했다. 일부의 예술가들과 평론가들은 그에게 맹렬한 비난을 퍼부었다. "당신의 작품은 정말 혐오스럽고 괴기스러워요! 예술을 싸구려 장사로 변질시킨 장본인이 바로 데미언 허스트, 당신이오! 스캔들과 이슈를 즐기는 사람이며, 아무나 주문해서 제작할 수 있는 것으로 유명해진 사람이 바로 당신이란 말이오!" 이에 그의 답변은 매우 간단했다.

"아무나라고 하셨나요? 그렇다면 당신은 왜 하지 않죠?"

데미언 허스트도 제프 쿤스와 마찬가지로 작품 제작을 위해 30명 가량의 조수를 두고 있다. 자신의 생각을 보다 효율적인 방식으로 스마트하게 완성시킬 수 있는 최적의 시스템을 구축하여 활용하고 있는 것이다. 이제 시대는 하루가 다르게 변화하고 있다. 예술 역시 과거 방식으로는 이 시대를 앞서갈 수 없다. 모든 영역이 다 그러하다.

파블로 피카소가 이 시대를 살았다면 컴퓨터를 사용하지 않았을까. 수십 명, 수백 명의 직원을 두고 자신의 예술세계를 펼치려 하지 않았을까. 예술의 선두에 있는 작가들은 이미 알고 있다. 무엇을 활용하고 어떻게 해야 효율적으로 자신의 예술세계를 세상에 보여줄 수 있을지 말이다.

데니언 허스트는 괴물, 악마의 아들일지 모르겠다. 세상의 금기를 깨뜨린 악동과 같은 짓을 일삼고 있으니 말이다. 하지만 그 이면에 깔린 그의 아이디어와 전략은 배울 만하다. 아티스트라고 하여 모든 부분이 완벽할 수 없다. 여기에서는 그들이 현대예술계에 우뚝 선 경로를 따라가는 데 의미를 둔다. 한 분야는 곧 다른 분야의 정점과도 연결되니 말이다.

다른 사람이 최고의 봉우리를 점령한 고지에는 더 이상 자리가 없다. 이 사실부터 정확하게 직시해야 한다. 나의 스타일이 더해지면 다른 봉우리가 만들어진다. 달란트 두 가지를 융합해야만 비로소 차별화된 가치가 생기는 것이다. 데미언 허스트는 공간지능도 뛰어나지만, 마케팅 능력, 즉 논리수학지능을 십분 발휘했다.

03 새로운 개념, 팝아트의 황제

앤디 워홀

앤디 워홀은 "돈을 버는 것도 예술이고, 일하는 것도 예술이고, 사업을 잘하는 것도 최고의 예술이다."라고 말했다. 예술이야말로 가장 총체적인 일이다. 예술이라는 것은 기대 이상의 감동을 안겨줄 수 있다는 의미다. 웬만한 감동으로 고객의 지갑은 열리지 않는다. 일 역시 웬만큼 해서는 상대방이 감동받지 않는다. 사업도 웬만큼 해서는 이 시대에 살아남기 힘들다. 모든 것이 기대를 넘어선 감동을 원한다.

1962년 맨해튼의 스테이블 갤러리에서 벌어진 일이다. 전시장을 온통 채운 것은 마네, 모네, 미켈란젤로, 레오나르도 다빈치, 반 고흐, 피카소와 같은 위대한 작품들이 아니었다. 갤러리 안은 상품광고 잡지에서나 나올 법한 수프 깡통과 코카콜라 병으로 도배를 하고 있었다. 그것도 작가가 손으로 정성스럽게 그려낸 것이 아닌, 마치 프린터로 뽑아낸 듯 판화로 찍어낸 대형 그림들이었다. 당시 예술가들과 비평가, 평론가들의 반응은 "이따위 것으로 예술을 모독해? 절대 저런 사기꾼은 예술계에서 인정할 수 없어!"였다.

하지만 당시 많은 사람들이 말하던 이 사기꾼은 과거의 미술계를 완전히 전복시키고 예술의 개념을 바꾸었다. 미술계를 전복시킨 발

칙한 도발자. 그가 바로 팝아트의 황제 '앤디 워홀' 이다.

작품 제작 방식이 자유로운 순수예술 분야로 눈 돌리다

앤디 워홀이 처음부터 정통 예술가의 길을 걸은 건 아니다. 유태인 집안에서 태어난 그는 어릴 적 몸이 허약하고 극히 내성적이어서 학교보다 집에 있는 시간들이 많았다. 당시 유행했던 슈퍼스타에게 매혹되었고, 친구들과 어울리기보다 혼자서 그림 그리는 것을 무척 즐겼다. 소년은 20대에 꿈을 찾아 뉴욕으로 갔다. 뉴욕에서의 첫 직업은 광고 디자인과 슈즈 디자인이었다. 앤디 워홀은 그 분야에서 탁월한 성과를 이루며 나름 이름이 알려지기 시작했다.

그는 항상 선택을 받아야 하고 자신의 생각보다 고객이 원하는 그림을 제작해야 한다는 스트레스로 말미암아 작품 제작 방식이 비교적 자유로운 순수예술 분야로 눈을 돌린다. 그러나 순수를 지향하는 기존 예술가들은 호락호락하지 않았다. "어디서 싸구려 디자인이나 하는 인간이 숭고한 예술 영역에 들어오려고 하고 있어!"와 같은 반응들이었다. 냉소와 비웃음을 참아가며 앤디 워홀은 계속하여 간절히 원하는 예술계의 문을 두드렸다.

'남들이 하는 방식으로는 최고가 될 수 없어. 모두가 답이라고 말하는 방식을 따라가 봤자 뒤꽁무니만 쫓아가는 꼴이지.'

그는 당시 예술계의 텃세와 고정관념을 몸으로 직접 체감하고, 전혀 다른 관점과 방식으로 자신만의 영역과 고지를 만들어 나

갔다. 그는 기존의 예술가들이 하는 방식으로 작품을 제작하지 않고, 당시 전무후무한 새롭고 독특한 작품 제작 방식을 만들어 냈다.

미술개념 완전히 뒤집기 시작하다… 예술의 시스템화

앤디 워홀은 기존 미술 개념, 예술가들의 개념을 완전히 뒤집기 시작했다. 첫째, 작품을 제작하는 방식을 뒤집었다. 일반적으로 당시 화가들은 캔버스 위에 직접 자신의 손과 노동력으로 작품을 완성하는 것이 정답이라고 믿어왔다. 이 철옹성과 같은 전통적인 제작 방식과 믿음을 철저히 뒤집었다.

당시 예술가들은 엘리트 의식에 사로잡혀 있었다. 하지만 그런 고상한 미술과 예술가의 우월감은 그림을 대중과 멀어지게 만들었다. 전혀 알 수 없고 이해하기 어려운 추상미술이 성행했던 이유도 이와 다르지 않다. 한마디로 '우리는 너희들과 전혀 다른, 숭고하고 지적인 존재들이야!' 라고 소리 치는 것 같았다.

앤디 워홀은 이런 앨리트 병에 걸린 예술계에 강력한 일침을 가했다. 예술가들이 아주 천박하다고 단정 짓고 쳐다보지도 않았던 소재들을 예술계로 끌어들여 혼란을 주고 기존 왕국을 파괴한 것이다.

왜 이러한 일을 벌였을까?

당시의 시대 흐름을 읽었고 간파했기 때문이다. 1960년대는 산

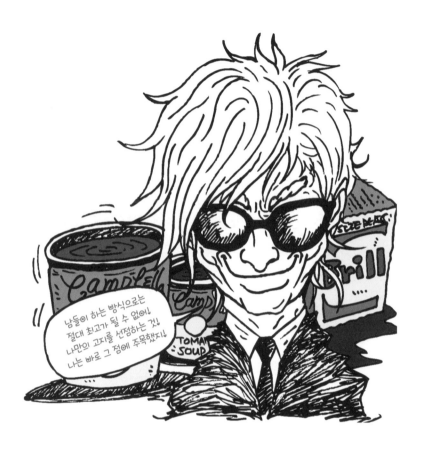

업혁명이 일어나 과거와는 전혀 다른 상업화가 진행되고 있었다.
그 중심에는 연예인, 코카콜라, 대형마트, 만화 등이 있었다. 기
존 예술가들이 싸구려라고 등한시하던 문화를 주의 깊게 바라본
그는, 시대가, 사람들이 무엇을 원하고 있는지 정확히 간파했다.

그는 작품의 제작 방식을 전혀 다른 관점에서 바라보고 접근하여
작업의 효율성과 대량생산을 위해 예술을 시스템화하였다. 이와 같
은 방식은 오늘날 현대미술의 핵으로 떠오르고 있는 데미언 허스트,

제프 쿤스, 무라카미 다카시, 로메르 브리토가 이어가고 있다.

 과거 예술작품 제작 방식은 숭고한 개인의 노동력에서 만들어지는 노동의 결과물이었다. 수년 간 노동의 결과물을 만들어내기 위해 예술가들은 가난을 등에 짊어지고 살아야만 했다. 한 작품이 고가로 인정받아 판매가 이루어졌을 때만 그들의 생계가 유지되었기 때문이다. 그렇지 못한 다른 예술가들은 가난에 허덕이며 살다가 죽음을 맞이하는 운명을 감수해야만 했다. 이러한 방식은 '예술가는 가난하다' 라는 등식을 만들어냈다.

 이 기존의 비능률적인 방식을 전복시킨 인물이 바로 앤디 워홀이었다. 그는 고도의 논리수학지능으로 작품 제작 방식을 시스템화하고, 대량생산을 할 수 있는 예술 팩토리를 완성한다. 이를 바라본 당시 예술가들은 그를 사기꾼, 싸구려 등으로 몰아갔지만, 모든 것은 시대의 흐름을 읽은 앤디 워홀의 승리로 끝났다.

 둘째, 아티스트의 외모를 뒤집어버렸다. 물감이 잔뜩 묻은 낡은 옷차림, 방금 일어난 듯 부스스한 머리칼과 정리되지 않은 수염, 고독하고 외로워 보이는 모습이 사람들이 생각해 왔던 예술가의 전형적인 모습이었다. 워홀은 이 고전적인 가치를 완전히 뒤집고 아티스트의 이미지를 새롭게 만들어 나갔다. 그것은 바로 앤디 워홀 자신이 '슈퍼스타' 가 되는 것이었다.

 그는 자신의 외모부터 전략적으로 바꾸어 나갔다. 코를 성형하고, 창백한 피부를 만들기 위해 항상 화장을 하고 다녔으며, 50여 개 이상의 가발을 구입하여 시간과 장소에 따라 바꾸어

착용해 사람들의 주목을 끌었다. 또한 검은 선글라스를 착용하여 사람들에게 신비감을 주고 호기심을 자극하는 전략을 펴기도 했다.

그는 사람들의 호기심을 자극하는 것이 무엇인지 정확히 알고 있었고, 사람들이 무엇에 열광하는지 연구했으며, 이를 전략적으로 활용했다. 그 중심에는 연예계의 대중스타가 있었다. 예술가들도 대중들에게 관심과 명성을 얻는 순간 엄청난 힘이 된다는 사실을 간파했다. 스포트라이트를 받는 순간은 예술가가 어떠한 작품을 제작하든 대중들은 이에 열광한다는 사실을 알게 된 것이다.

셋째, 작품을 홍보하는 방식과 마케팅 전략이 있었다. 앤디 워홀은 고전적인 예술 홍보 방식을 선택하지 않았다. 예술계의 갑과 을의 구조를 알아 스타가 되는 순간 최고의 갑이 된다는 것을 인지했다. 기존 화가들은 언제나 화랑이나 컬렉터의 선택을 기다리는 을의 존재였다. 누군가 자신의 작품을 선택해 주지 않으면 사라지고 마는, 가난하고 불쌍한 존재 말이다. 하지만 앤디 워홀은 이러한 개념을 바꾸었다. 그래서 자신을 상품화하고, 작품을 효과적이고 효율적으로 대량생산 해내는 방식으로 신흥부자들의 욕구를 채워주고 만족시켰다.

1인 기업가, 고급 슈퍼스타… 연예계 스타 이미지로 완성

과거 예술가들의 이미지는 남루한 옷, 비참한 최후, 광기, 미친 사람 등으로 회자되었다. 인사이드(inside)가 아닌 아웃사이드(outside)의 이미지가 더 강했던 예술가의 이미지를 1인 기업인의 이미지로 완전히 바꾼 인물이 앤디 워홀이다.

"예술은 비즈니스다."라고 했던 그는 자신의 욕망에 솔직했으며, 무엇을 원하고 무엇을 이루고 싶은지 정확히 알고 있었다. 자신의 작품에서도 이와 같은 면모를 보였다. 엄청난 크기의 달러 표시를 작품으로 제작하는가 하면, 돈에 대해서도 솔직했다. 파블로 피카소도 앤디 워홀만큼 솔직하지는 못했다.

그는 기존의 예술가들과는 정반대의 길을 걸어가 성공을 이루었다. 수많은 조롱과 비판에도 아랑곳하지 않고 자신의 소신을 따른 것이다. 그는 어떻게 이러한 전략과 관점을 갖게 되었을까?

첫째, 시대를 간파하는 훈련을 거듭했다.

둘째, 전혀 다른 관점과 방식으로 효율성을 극대화하였다.

셋째, 예술을 1인 기업으로 만들었다.

앤디 워홀이 없었다면, 그의 도발적이고 발칙한 저항과 도전이 없었다면, 현대예술은 과거와 크게 달라지지 않았을 것이다. 자신의 분야에서 일인자의 자리에 오르기 위해서는 앤디 워홀과 같은 발상과 도전정신이 필요하다. 남들이 모두 '옳다'고 하여 그것이 정답은 아니라는 사실 말이다. 앤디 워홀은 이를 실행으로 옮긴 인물이다.

그렇게 자신만의 달란트로 예술계의 고지를 점령한 것이다.

그는 예술과 마케팅의 결합, 융합으로 예술계의 새로운 개념을 만들어냈다. 겉으로는 돈에 초연한 듯 보이지만 안으로는 돈으로 고통 받아야만 했던 과거 예술가 상의 이중성을 전복시켰다. 앤디 워홀의 저항으로부터 시작된 현대미술은 젊은 예술가들에게 엄청 난 힘을 실어주었다. 그가 없었다면 지금도 여전히 과거의 예술가 들처럼 이중적인 모습으로 살아가는 아티스트들이 넘쳐나고 있을 것이다.

앤디 워홀은 자신의 뜨거운 야망에 솔직했던 인물이었기에 예술 계의 판을 뒤집고 한 분야의 고지를 점령할 수 있었다. 새로운 개 념으로 프로세스를 만들어 스스로가 기준이 된 것이다. 오늘날 우 리가 그의 작품을 통해 아트의 대량생산이라는 이미지를 떠올릴 수 있으니 말이다.

04 온오프라인 작품 배송 시스템 만들다

로메르 브리토

브라질의 초대형 월드컵 경기장, 엄청난 관중 사이로 빨간색의 예쁜 하트가 가득하다. 경기장 전체에 형형색색으로 가득 채워져 있는 경쾌한 그림들. 경기를 관람하기 위해 온 사람들 중에도 아름다운 하트가 그려진 옷을 입거나 두건을 쓰고 있는 모습이 보인다. 바라만 보아도 기분 좋아지는 밝은 그림들이 환하게 웃고 있다. 화려한 축제가 열리고, 그 광경을 바라보는 사람들의 시선은 한 곳으로 몰린다. 경기장 안에는 엄청난 크기의 초대형 조형물이 떠다니고 열광의 분위기가 된다. 이 거대한 경기장 안의 작품을 제작한 사람은 누구일까.

브라질의 한 아티스트가 모두 제작한 작품이라면 믿을 수 있을까. 전 미국대통령 빌 클린턴이 직접 찾아올 정도의 인물이고, 팝의 황제 마이클 잭슨이 좋아한 아티스트, 현재 브라질에서 가장 유명한 화가 '로메르 브리토'이다. 안젤리나 졸리, 아놀드 슈왈제네거 등 세계를 주름잡는 할리우드 스타들도 사랑하고 좋아하는 아티스트다.

유쾌한 화가, 기업에서 아트 콜라보레이션 러브콜

"왜 그의 그림들을 좋아하냐고요? 일단 이해하기 쉽고 유쾌해요.
작품이 밝아서 좋죠. 브리토의 그림들을 보고 있으면 저절로 웃음
짓게 되고 행복해진답니다."

브라질의 가장 유명한 예술가이면서 초대형 1인 아트 기업가이
기도 한 로메르 브리토는, 각종 매스컴과 디자인 광고를 넘나들며
아트와 비즈니스를 결합한 자신만의 프로젝트를 진행하고 있다.
전 세계인들이 가장 많이 보는 유튜브 사이트에 접속하여 그에
관한 기사와 동영상을 보게 된다면, 그가 브라질에서 얼마나 영향
력 있는 인물인지 직접 확인할 수 있다. 2014년 한국의 기업 LG
에서도 그에게 아트 콜라보레이션(협업)의 러브콜을 보냈다. 기업의
이미지를 더욱 고급화하고, 브리토의 작품세계의 시너지 역시 높
이는 기획이었다.

로메르 브리토는 미국의 제프 쿤스, 일본의 무라카미 다카시와 마
찬가지로 예술을 전문화된 아트 시스템 반열에 올려놓았다. 그들은
자신의 예술세계를 가장 효율적인 방식으로 사람들에게 보여주기
위해 예술을 시스템화하여 예술성과 상업성 모두를 성공적으로 이
끌고 있다.

로메르 브리토는 브라질의 빈민촌에서 태어났다. 아무런 희망도
없이 지독하게 가난했던 시절, 그림만이 자신이 처한 환경을 극복할
수 있는 유일한 희망이었다. 그는 남들처럼 행복해지고 싶어 의식적

으로 즐거운 그림들만 그렸다. 그에게 있어 '파블로 피카소'는 우상이었고, 피카소의 입체파 그림은 브리토에게 많은 영향을 주었다. 그는 극한의 환경을 의식적으로 바꾸어 즐겁고 행복한 그림으로 진화해 나가기 위해 끊임없이 노력했다.

가난 속에서도 유쾌한 그림들을 쏟아낸 브리토의 치열한 노력은 결국 결실을 맺는다. 그의 작품은 로이 리히텐슈타인의 만화적인 '팝아트(대중미술)'의 영향과 파블로 피카소의 '큐비즘(입체파)'을 결합한 새로운 장르로 완성된 것이다. '로메르 브리토 스타일'은 브라질인의 정서에도 딱 맞는 경쾌하고 즐거운 작품들이었다.

정말 쉽다 그리고 스피드하다

"자! 따라해 보세요! 정말 쉬워요! 이렇게 색을 넣은 후 검정색 물감으로 테두리 선을 그으면 완성되죠! 정말 쉽죠! 누구나 즐겁게 따라할 수 있는 로메로 브리토의 작품이랍니다!"

그의 작품은 일반인들도 금방 따라해 볼 수 있을 만큼 정말 쉽다. 게다가 유쾌한 매력을 지니고 있다. 행복을 전해주는 해피니스 아티스트가 되는 것이 바로 로메로 브리토의 예술세계이자 목표다. 그는 가난한 환경 속에서도 꿈을 포기하지 않고 목표를 향해 전진해 브라질에서 가장 유명한 아티스트가 되었다. 다른 화가들이 격이 낮다고 생각하며 거들떠보지 않았던 소재인 일러스트와 만화의 이미지를 작품에 첨가했고, 천재적인 거장 파블로 피카소의 큐비즘을 작

품에 결합시키면서 대중성과 예술성을 추구했다.

그의 그림은 정말 스피드하다. 종이 한 장, 캔버스 하나만 있어도 즉석에서 완성된다. 그의 스피드한 그림은 예술가가 한 작품을 완성하는 데 6개월에서 2~3년 가까이 걸려야 한다는 기존 통념을 뒤집었다. "작품이란 시간을 두고 정성을 다해 완성하여야 하는 것이지!"라고 말하는 예술가들도 있지만, 집중과 선택은 몰입 시간에 비례할 뿐이다. 많은 시간을 들여야 제대로 된 작품이 만들어진다고 생각하는 시대는 지났다. 브리토가 그리는 모습을 보면, 그가 그동안 얼마나 많은 연습을 통해 작품을 제작해 왔는지 알 수 있다.

즉석에서 그려내는 드로잉, 순간적으로 칠해 나가는 색감들은 엄청난 노력 없이는 절대 나올 수 없는 내공이다. 과거의 끊임없는 연습을 통해 현재 스피드하고 경쾌한 작품을 완성해 낼 수 있는 것이다. 수련의 시간을 거치지 않은 사람들은 고수의 외면만 보고 따라해 보지만, 처음에는 정말 아무것도 아닌 것처럼 보이는 바로 그것이 얼마나 치열한 연습과 훈련이 필요한 것인지 아는 순간 포기해 버리고 만다. 이것이 고수와 보통 사람들의 차이다. 로메르 브리토는 정말 쉬운 그림을 그리는 것처럼 보인다. 하지만 조금만 깊이 그를 관찰해 보면 얼마나 치열하게 노력해 왔는지 알 수 있다.

브리토의 강점은 스피드와 임팩트다. 그는 자신의 머릿속에서 모든 구상과 설계가 끝나면 스케치 없이 라인 작업을 진행한다. 이어

면을 가르고 색을 채워 나간다. 모든 것이 빠르게 진행되며 색감 또한 강렬하다. 그 장점 때문인지 많은 기업들은 그와 아트 콜라보레이션을 하기 위해 러브콜을 보내고 있다.

그의 작품 제작 방식은 대중들도 따라할 만큼 쉽고 예쁘다. 브라질의 매스컴에서는 〈로메르 브리토의 그림 따라하기〉라는 프로가 있을 정도다. 따라하기 쉽고 예쁘게 완성되기에 사람들은 그의 작품을 더욱 쉽게 기억한다. 유튜브에 올라와 있는 그의 아트 스튜디오를 보면 알 수 있다.

온오프라인 통해 작품 배송하는 시스템

예술가이자 1인 사업가이며, 아트 마케터로 진화하고 있는 로메르 브리토 역시 제프 쿤스, 데미언 허스트, 무라카미 다카시처럼 자신의 작품을 효율적으로 제작하고 판매하기 위해 수많은 직원과 함께 한다. 자신의 예술세계를 더욱 확장시키고 펼쳐 나가기 위해 아트 시스템을 완비한 것이다. 현재 전 세계의 미술시장을 장악하고 이끌어 가는 아티스트들의 공통점은 논리수학적인 '시스템화'에 있다고 해도 과언이 아니다. 또한 그는 온라인과 오프라인을 통해 작품을 배송하는 시스템을 만들고, 평면 작품에서 확장해 나가 입체적인 공공 조형물을 제작하면서 대중들에게 더욱 친근감 있게 다가가고 있다.

세상을 바꾸고 싶다면 기존의 제작 방식과 유통 방식에서 빠져 나와야 한다. 남들이 하는 것처럼 해서는 절대 답이 나오지 않는다. 앤디 워홀, 제프 쿤스, 무라카미 다카시 그리고 로메르 브리토는 이 사실을 명확히 알고 있었다.

『예술가는 왜 가난해야만 하는 것인가』라는 책이 있다. 그 책을 보면 예술가의 책임, 사회의 책임, 환경과 기회의 책임에 대한 이야기가 나온다. 다른 모든 부분을 떠나서라도 예술가의 책임은 반드시 예술가가 져야 한다. 원인은 예술가인 자신에게 있다. 의식을 바꾸지 않고, 방식을 바꾸지 않고, 울타리를 뛰어넘는 과감한 실행을 하지 않는다면 결과는 언제나 기존과 같다.

20년이 넘게 많은 예술가들을 만나왔고 그들의 삶을 곁에서 지

켜봐왔다. 가난을 정말 싫어하면서도 가난을 운명처럼 받아들이며 살아가고 있는 예술가들이 많다. "나는 엄청난 부자이면서 가난한 예술가처럼 살고 싶다."라고 말한 피카소처럼 욕망과 예술 사이에서 오도 가도 못하는 함정에 빠져 있는 모습이 바로 예술가들의 삶이다.

그 이중적인 모습을 전복시킨 장본인 바로 앤디 워홀이었다. 피카소도 감추고 싶었던 이중적 욕망, 그 욕망에 정직했던 아티스트가 앤디 워홀이다. 앤디 워홀이 열어 놓은 문을 제프 쿤스가 열고, 데미언 허스트가 열고, 무라카미 다카시, 로메르 브리토가 열어가고 있다.

05 만화와 오타쿠에 디지털 결합하다

무라카미 다카시

디지털은 여러 장르와 결합하여 다른 개념을 창조해 낸다. 순수예술과 상업예술의 경계의 벽을 넘나들며 작가와 기업가, 화랑의 경계를 없앤 '무라카미 다카시'는, 현대미술계에서 가장 주목받고 있는 전 세계적인 아티스트다.

2008년 타임지가 선정한 '세계에서 가장 영향력 있는 인물 100인'에 올랐고, 세계적인 기업 '루이비통'과 함께 콜라보레이션을 펼쳐 더 유명해진 일본의 유쾌한 아티스트다. 그는 예술가이면서 상업디자인, 애니메이션, 패션디자인, 미디어, 광고 등 여러 분야에 걸쳐 활동하고 있으며, 세계적인 브랜드가 된 기업형 아티스트이기도 하다.

'히로폰 팩토리'라는 자신의 창작 집단이자 아트 기업을 만들어 도쿄와 뉴욕, 그리고 LA에 거대한 팩토리 작업장을 두고 100명 넘는 작가들과 함께 작업을 하고 있다. 그곳에서 그는 작품을 그리거나 조형물을 제작하고, 애니메이션과 디자인을 접목한 '무라카미 스타일'의 예술을 완성한다.

"신기한 그림들과 피규어가 함께 있는 전시는 처음 봐! 이렇게 앙증맞고 예쁜 캐릭터들을 작품으로 만든 작가는 어떤 사람일까?"

방금 TV에서 튀어나온 듯 밝고 유쾌한 캐릭터들이 갤러리의 관람객을 맞이하고 있다. 우스꽝스러운 곰돌이, 귀여운 외계인 토끼, 예쁘고 깜찍한 꽃모양의 캐릭터, 기괴하지만 어딘지 모르게 매력이 넘치는 몬스터까지…. 전시장 안에 들어서면, 마치 만화 속 세계에 들어온 듯한 착각을 불러일으킬 정도다.

'히로폰 팩토리'는 창작 집단이자 아트 기업

무라카미 다카시는 만화에나 나올 법한 외모를 가진 남자다. 인터뷰나 사진 촬영에서의 표정과 포즈도 만화의 한 장면을 연상하게 한다. 그는 작품에 대한 전체적인 아이디어 스케치를 하고, 그래픽 컴퓨터를 활용해 스캔한 후 일러스트레이터 프로그램으로 이미지화하여 1차 작업인 작품 설계도를 완성한다.

2차 작업은 이 아이디어 이미지 설계도를 기반으로 그의 아트 브랜드이자 핵심 메시지가 담긴 캐릭터와 아이콘들을 적재적소에 배치한 후 반복하여 작품의 구도를 만들어간다. 3차 작업에서는 작품의 컬러를 정하고 어시스트 작가들이 이 시안을 받아 계획을 정한 후 진행 방향에 따라 작품 제작을 시작한다. 4차 작업은 거대한 캔버스 위에 실크스크린 방식으로 대형 그래픽 프린터기에 프린팅하여 출력하는 것으로, 여기에 색감을 넣고 효과를 첨가하여 최종 완성한다.

무라카미는 이 프로세스를 만들어 전체적으로 감독하고 지시하

여 예술작품을 완성한다. 이러한 과정을 통해 과거 수작업으로 제작되었던 화가들의 방식에서 과감히 탈피하여 효율성과 활용성, 예술성까지 모두 겸비할 수 있도록 했다. 과거의 작가들은 특권층, 혹은 부를 점유한 소수층의 수요에 맞출 수밖에 없는 구조였다. 아티스트가 절대 갑이 될 수 없는 구조로, 누군가 자신의 작품을 선택해 주지 않으면 평생 이름 없는 화가로 살다 사라지는 가혹한 운명을 가진 무명 아트 인생의 메커니즘이었다.

현대 아티스트들, 특히 앤디 워홀 이후 나타난 '팝아트'의 발칙한 예술가들은 이러한 을의 방식을 완전히 뒤집었다. 낡고 허름한 화가의 옷을 벗어 던지고 깔끔한 슈트에 말끔한 아트 기업가의 이미지로 변신한 것이다.

일본의 상징 만화와 오타쿠, 디지털과 결합

그가 '망가'와 '캐릭터', 즉 '만화'의 방식을 택한 이유가 있다. 일본 하면 가장 먼저 떠오르는 것이 바로 '망가(만화)'와 '오타쿠(덕후)'이기 때문이다. 일본문화 하면 만화를 빼놓고 이야기할 수가 없다. 전 세계적으로 각인된 일본의 상징, 그 중심에는 만화가 있다.

무라카미는 도쿄예술대학에서 일본화를 전공하고 박사학위까지 받은 예술계의 인재다. 그는 박사학위 논문을 준비하면서 '만화'와 '오타쿠' 문화를 깊이 접하였고, 기존 전통 일본화에서 과감히

탈피하여 만화와 오타쿠, 디지털을 결합했다. 일본의 문화가 가지고 있는 강력한 힘을 '만화'와 '오타쿠'에서 찾아낸 것이다.

　무라카미의 초기작품을 본 예술계의 평론가들과 사람들은 그의 작품을 비하했고 저급, 싸구려로 취급했다. 루이비통과 협업을 통해 순수예술과 상업예술의 경계를 넘나들며 활동을 할 때도 예술가들과 사람들의 반응은 극과 극이었다. 그동안 저급한 하위문화라고 치부되었던 만화와 오타쿠 문화를 고급 예술 영역에 끌어들인다는

사실에 불쾌감을 나타낸 것이다.

하지만 그는 시대가 무엇을 원하고 있으며, 자신이 지금 무엇을 해야 하고, 어떻게 펼쳐 나가야 자신의 예술세계가 더 효율적으로 극대화할 수 있는지 정확히 간파했다.

'슈퍼플랫 시리즈' … 일본의 문화와 정체성, 뿌리 기반

무라카미의 외형적인 작품세계를 바라보는 사람들은 그의 작품이 단지 만화를 차용하고 캐릭터를 끌어들인 하급 예술가라고 치부한다. 하지만 그의 예술세계관 '슈퍼플랫(Super-Flat)'의 내용을 안다면 쉽게 그를 하급 예술가라고 말하지는 못할 것이다.

'슈퍼플랫'은 일본에서 그동안 저급하다고 여겨지는 것, 하위문화로 간주되어왔던 대상들(망가, 오타쿠 문화)을 새롭게 재해석하고 재포장하여 그것을 상위 예술시장의 영역에 선보였다. 이는 철옹성을 고수하고자 하는 기존 예술가들에 대한 도전이었다. 이는 고급 미술과 대중 상업미술의 경계를 무너뜨리고, '미술의 평등함'을 추구하는 것을 의미한다.

그는 수많은 시간 동안 작품을 제작하면서 자신의 독특한 관점과 철학, 예술론을 정립해 왔다. 명확한 '핵심 메시지'를 지니고, 그 핵을 바탕으로 자신의 예술을 펼쳐 나가고 있는 것이다.

무라카미의 '슈퍼플랫 시리즈'는 일본의 문화와 정체성, 뿌리를 기반으로 하고 있다. 제프 쿤스가 미국의 문화를, 데미언 허스트가 영

국의 문화를, 로메로 브리토가 브라질의 문화에 뿌리를 두고 자신
만의 플랫폼을 완성해 가고 있는 것처럼 말이다.

그들은 광적으로 자신의 예술세계에 빠진 사람들이다. 하지만 과
거의 예술 방식을 따르지 않는다. 지금 현 시대를 바라보고 스스로
를 변신시켜 나가는 예술계의 '오타쿠'들인 것이다.

Tip 논리수학지능 높이기

기존 IQ 테스트나 학교 성적에서 가장 중요시했던 것이 바로 논리
수학지능이다. 논리수학지능의 정의는 숫자나 규칙, 명제 등 상징체
계에 익숙하고 창조적으로 문제를 해결하는 능력, 추상적인 관계를
인식하는 능력, 숫자를 효과적으로 사용하는 능력, 추론기술 능력
을 말한다. 관련 능력은 부호 해독, 계산법, 숫자의 기억력, 빠른 문
제 해결 등이다.

대표적인 인물로는 안철수, 아인슈타인, 빌 게이츠, 스티븐 호킹,
장영실, 칸트 등이 있다. 관련 직업으로는 회계사, 수학자, 과학자,
교사, 통계학자, 컴퓨터 프로그래머 등이다. 또한 바둑, 장기, 논리적
인 게임 등 추론을 필요로 하는 놀이에 능숙하다. 논리수학지능을
강화시키는 몇 가지 방법에 대해 알아보자.

첫째, 전체 프로세스에 대한 패턴 이해를 먼저 한다. 큰 그림을 그
려본다. 다큐작가라고 하더라도 논리수학지능이 높으면 그 작품
에 무엇을 담아야 하는지, 어떤 과정들이 이어져야 하는지, 또 어

떤 내용이 효과적인지를 잘 안다. 상황을 주관적으로 보지 않고 객관적으로 보며, 문제가 생길 가설을 먼저 세우고 명쾌한 근거들을 내놓는 것 등이 이에 해당된다. 상황을 바탕으로 결과를 유추하는 검사나 경찰, 기획과 전략을 세우는 경영자, 체계적 사고를 논리 있게 이끌어내는 논리학자들처럼 체계성을 부여하는 연습을 한다. 뉴스에 나오는 정치적 주장의 진위와 배후 의도 등도 깊이 따져 본다.

둘째, 논리수학지능을 높이려면 생활 속에서의 셈(돈 계산 따위)을 어렵다거나 귀찮게 여기지 말고 직접 해본다. 숫자 계산을 잘 하거나 시세 차익이나 은행 금리 같은 경제 관련 분야, 합리적이거나 논리적인 일처리 등이 이에 해당된다. 직무와 관련되는 수리, 계산 업무를 배운다. 주먹구구식이 아니라 숫자를 대입하여 체계적이고 과학적인 방법을 찾아 문제를 해결해 본다. 두뇌 훈련 차원에서 주식 시장의 세부 동향을 주시해 본다. 논리수학지능이 높은 사람은 숫자, 부호, 규칙, 문자에 대한 기억과 응용을 잘한다.

셋째, 문제 파악을 할 때, '왜?'라는 물음을 통해 결과와 원인을 밝히는 연습을 한다. 정보와 자료 등을 일정한 기준에 따라 분류하고, 어떤 현상을 관찰하고 분석한 뒤 비교 분석하여 원인과 결과를 찾는 능력을 키운다. 어떤 현상의 과학적 원리를 쉽게 풀이한 신문 기사를 즐겨 읽거나 추리소설 등을 읽을 때 다음에 어떤 일이 일어

날지 생각해 본다. 감정적인 일처리보다 이성적인 일처리에 익숙하다고 볼 수 있다. 추리하거나 가설을 세우며 자료와 실험으로 증명하는 일은 논리수학지능이 높은 사람에게 유리하다. 의견을 제시할 때 수치를 드러내면 증명이 훨씬 쉽다. 어떤 것의 관계성을 파악할 수 있는 일정한 규칙을 찾아보는 것도 논리수학지능을 높이는 일과 연결된다.

　글을 쓸 때 '목차'부터 구성하면 논리수학지능이 높다고 볼 수 있다. 동화나 소설의 원인과 결과 분석하기, 전략을 세우거나 육하원칙에 따라 생각하기도 이에 해당된다. 논리수학지능이 높으면 개념적인 사유를 하는 편이다. 스스로 끊임없이 묻고 추론하거나 어려운 문제의 해답을 찾아가려고 노력한다. 여기에 언어지능이라는 달란트가 융합되면 기승전결에 맞추어 의견을 논리적으로 펼쳐 나갈 수 있다. 작가라면 추리작가에 해당될 것이다. 대개 CEO들에게 강한 논리수학지능은, 아티스트들에게는 체계화, 패턴화, 분업화, 효율화, 대량 시스템화 등으로 시너지를 낼 수 있다.

스타일 5 불꽃 같은 에너지로, 전 세계를 캔버스로_신체운동지능

신체운동지능은 한 개인의 에너지 자체를 말한다. 이 에너지는 자신의 뜻을 펼치는 데 기여한다. 우리가 하는 모든 활동은 에너지를 담보로 하기 때문이다. 여기에 소개한 신체운동지능이 강한 아티스트들은 역동적이고도 엄청난 양의 물리적 작업을 해냈다. 그들은 여느 작가들보다 더 많은 작업 양을 소화해 냈다.

에너지가 부족한 사람이 거대한 작업을 수행했다는 소리는 들어본 적이 없다. 약하고 여리고 어느 것 하나 제대로 하지 못하는 에너지로는 길고 끈질긴 성취를 이뤄내기 어렵다. 대부분 평균 이상의 시간을 투자해야만 원하는 결과를 만날 수 있기 때문이다. 결국 인간은 에너지만큼 결과를 만들어낸다.

우리가 아는 대부분의 성공자들은 에너지가 넘친다. 사진으로만

봐도 에너지가 느껴지는 그들은, 실제 생애를 봐도 역경을 넘어선 경우가 많다. 회복 탄력성도 에너지가 많아야 가능하다. 누군가는 힘들어 포기해야겠다고 마음먹을 때 에너지 강한 이들은 그때가 '시작'이라고 여기고 호흡을 고른다. 그릇의 크기라고 할까. 일단 호흡을 고르고, 실패가 아닌 '과정'이라고 생각하며 뒷심으로 결과를 만들어낸다.

여기 물리적인 작업양을 감당했던 아티스트들은 자연탐구지능(시각지능)에 세컨드 달란트인 신체운동지능을 융합하여 역사에 발자취를 남겼다. 에너지가 받쳐줘야 하던 일에서도 결과를 볼 수 있다. 일은 계획한 것을 떠나 생각보다 더 오랜 기간 시간이라는 조공을 바쳐야 하기 때문이다.

에릭 블레어(Eric Arthur Blair) 역시 신체운동지능이 높은 작가였다. 그는 부와 지성을 갖춘 상류층 가정에서 태어나 영국 명문 사립학교인 이튼스쿨에서 교육을 받았다. 그는 자신이 경험해 보지 못한 배고픔과 추위, 절망에서 오는 진짜 느낌이 무엇인지 알고 싶었다. 가난을 책으로만 읽어서는 충분하지 않다고 판단했기 때문이다.

그래서 사회의 최하층에 속하는 사람들이 어떤 삶을 살고 있는지 실제로 경험하고 싶어 했다. 한때는 교도소를 방문하는 것으로 그 갈증을 해소했지만 그마저 어려워지자, 누더기 옷과 신발을 걸치고 런던과 파리의 거리에서 노숙자들과 함께 험한 생활을 한다. 그리고 그때의 경험을 『파리와 런던의 구석에서(Down and Out in Paris and

London)』라는 책을 통해 사회 주변부에 머물면서 경험한 일들과 발견하게 된 인물들을 생생하게 그려놓았다.

이 책에서 그는 빈민가의 불결한 환경과 그 속에서 살아가는 사람들의 수모를 상세하게 묘사했다. 글은 흥미진진하고 의미심장했다. 한편 블레어는 조지 오웰이라는 이름으로 『1984년(Nineteen Eighty Four)』과 『동물 농장(Animal Farm)』을 발표하면서 20세기 고전으로 남은 훌륭한 소설들을 차례로 내놓는다.

블레어는 신체운동지능을 세컨드 달란트로 현장에서 풍부한 영감을 얻었다. 대개는 책상 앞에서 글을 쓰지만, 현장에 나가거나 직접 발품 팔며 체험한 것들을 쓰는 작가도 있다. 아르바이트로 장례식장에서 염을 하면서 쓴 글로 신춘문예에 당선된 작가도 있다. 생생한 현장 취재는 신체운동지능이 높아야 가능하다. 몸으로 익힌 것들에 정직성을 부여하며 믿음 체계를 구축해 가는 사람들이다.

우리의 전체 뇌를 100%로 봤을 때 전두엽, 두엽, 정엽, 측두엽, 후두엽 비율은 평균적으로 각각 20%에 해당한다. 그런데 전두엽보다 신체운동지능이 더 강하다면 어떨까. 당연히 기획보다 행동이 앞설 것이다. 반면 신체운동지능이 낮으면 기획은 줄기차게 해도 행동하는 데 주저함이 많을 것이다. 신체운동지능이 강하면 그만큼 활동적이 된다.

신체운동지능이 달란트인 아티스트들에게서 우리는 그 활용도를 배울 수 있다. 자연탐구지능(시각지능)과 신체운동지능이 융합한 아티스트에게서는 어떤 시너지가 날까.

첫째, 전 세계를 캔버스로, 소재를 극대화한 '플로렌타인 호프만' 이 있다. 누구는 몇 평의 공간도 점령 못하는 데 비해 그는 전 세계를 무대로 삼아 활동했다. 굉장한 에너지가 필요한 일이다. 그에게 세상은 가장 재미있고 신나는 캔버스다. 그는 보통의 화가들처럼 화실에 앉아 그림을 그리거나 갤러리에서 작품을 전시하지 않았다. 2014년 호프만의 작품은 한국을 찾기도 했다. 사람들의 관심에서 멀어진 어느 호수 위에 그의 작품이 설치되었다. 그 작품이 바로 〈노랑오리 러버덕〉이다. 높이 16.5미터, 몸무게 1톤의 오리인형, 10미터가 넘는 대형 곰돌이, 거대한 광장 한가운데 떨어진 초대형 토끼, 작고 귀엽기만 했던 추억 속 인형들이 엄청나게 거대해진 모습으로 사람들 곁에 나타난 것이다. 그의 발상과 재치는 사람들에게 행복과 희망, 즐거움을 선사해 주고 있다.

둘째, 갤러리를 버리고 거리로 나간 아트 테러리스트 '뱅크시'가 있다. 그는 아트 공간을 캔버스로 제한하지 않았다. 남들은 미술관과 갤러리에 초대되어 작품을 전시하고 싶어 안달 났을 때, 그는 미술관을 거부하고 거리로 나와 도시를 캔버스 삼아 작품을 토해낸다. 선택받아야만 작품을 전시할 수 있는 미술관, 특권층을 대변하는 초대형 미술관을 자신의 작품으로 테러함으로써 그는 세상 사람들에게 통쾌함을 선물하기도 했다. 그의 전략적인 마케팅은 사람들에게 충분히 각인되었고, 세계의 여러 곳에서 그의 작품을 보러 오기 시작하면서 가명 '뱅크시'라는 이름과 함께 거리그림의 작품가

는 수억 원에 이르게 되었다.

셋째, 캔버스 전체를 장악하는 비주얼로 유명한 '조지아 오키프'
가 있다. 공간의 확대, 이것 역시 신체운동지능이 강해야 에너지로
표출될 수 있다. 그녀는 멕시코에 정착하여 모든 것을 끊고 온전히
자신이 원한 예술세계를 펼쳐 나간다. 거대한 멕시코의 초원을 그리
거나 사막 한가운데서 동물의 뼈를 채집하여 작품으로 승화시켰다.
작품 〈사막의 꽃〉· 시리즈는, 작고 부드럽게 핀 꽃이 아니라 캔버스
전체를 장악하고 관중들을 압도하는 비주얼로 충격을 준다. 그녀는
꽃을 단지 꽃으로 바라보고 표현한 것이 아니라 부분을 잘라 극대
화함으로써 꽃이지만 꽃이 아닌 다른 대상으로 보이게 하는 방식을
취했다. 그녀로 인하여 꽃은 캔버스 전체를 장악하는 색다른 비주얼
로 새롭게 정의되었다.

넷째, 생의 마지막 8년을 불꽃처럼 타오른 '빈센트 반 고흐'가 있
다. 화가로서의 8년간의 삶, 반 고흐는 열정의 기폭제였다. 다른 예
술가들처럼 정규 미술교육을 제대로 받아본 적 없는 남자, 살아 있
을 때 어느 누구에게도 인정받지 못한 사람, 평생 단 한 점의 작품
밖에 판매하지 못한 불운의 아티스트가 그였다. 그는 다른 화가들
보다 늦은 나이에 그림을 시작했지만, 8년 반이란 짧은 시간 동안
보통의 화가들이 제작하기 힘들 정도의 엄청난 양의 작품을 남겼다.
900점에 달하는 작품과 1,700여 점의 스케치, 특히 생의 마지막 70

여 일 동안에는 70여 점의 유화와 30여 점의 스케치를 제작했다. 이는 하루 24시간을 오로지 작품 제작에만 매달려도 완성해 내기 어려운 작품의 양이 아닐 수 없다. 하루에 한 점씩 쉼 없이 그려냈다는 증거이다. 숨 쉬는 것 말고는 오로지 그림에만 몰두한, 에너지 넘치는 시간이었다.

 다섯째, 초인적인 열정의 화신 '미켈란젤로'가 있다. 그는 한번 목표를 정하면 주변 상황은 절대 돌아보지 않고 오직 하나의 과녁만 보고 달려가는 초인과 같은 사람이었다. 그림을 그릴 때도, 조각을 할 때도, 초대형 벽화를 제작할 때도 고된 작업과 노동으로 손이 망가지고 허리에 변형이 생겨도 전혀 개의치 않았다. 이에 사람들은 그를 '고집불통 예술가'로 인식했다. 작품을 제작할 때면 그는 거의 잠을 자지 않았고, 몇 조각의 빵과 포도주만으로 허기를 때우며 자신이 목표한 최고의 작품을 완성하기 위해 몰입했던 것이다. 그의 24시간은 온전히 자신의 모든 것을 쏟아 붓기에도 부족했다. 그는 노년에 병이 찾아와 몸을 제대로 가누지 못하는 상황에서도 끝까지 붓과 조각칼을 놓은 적이 없었다.

01 전 세계를 캔버스로, 소재 극대화

플로렌타인 호프만

 화가라는 단어를 들으면 제일 먼저 무엇이 떠오를까. 아마도 하얀 캔버스 위에 유화물감과 붓으로 그림을 그리고 있는 모습이 아닐까. 대부분의 사람들에게 화가란 대개 이런 이미지일 것이다. 여기 그 고정관념을 깨뜨릴 만한 유쾌한 아티스트가 있다. 그는 보통의 화가들처럼 화실에 앉아 그림을 그리거나 갤러리에서 작품을 전시하지 않는다. 전혀 다른 방법으로 자신만의 예술세계를 펼쳐 나간다.

 '플로렌타인 호프만'은 네덜란드의 유명한 아티스트이다. 전 세계를 캔버스 삼아 작품을 제작하는 그에게 세상은 가장 재미있고 신나는 캔버스다. 2007년 〈spreading joy around the world〉라는 프로젝트를 기획하여 전 세계를 돌아다니며 작품을 전시했는데, 그 또한 전시장이 아닌 거대한 강물 위나 엄청나게 큰 광장이었다. 2014년 호프만의 작품은 한국을 찾기도 했다. 사람들의 관심에서 멀어진 어느 호수 위에 그의 작품이 설치되었다. 무심히 일상을 보내며 지쳐 있던 사람들의 마음과 눈에 놀라움과 즐거움, 힐링을 선물해 준 작품이 바로 〈노랑오리 러버덕〉이다.

 "에이 뭐야. 애들이 갖고 노는 장난감으로 무엇을 하겠다는 거야!

나는 지구를 거대한 캔버스로 생각하고 작품을 제작하지!

예술가가 작품을 제작해야지, 장난치는 것도 아니고 말야!"

호프만의 작품을 본 주변 아티스트들의 반응은 시큰둥했다. 그들이 보기에는 플로렌타인 호프만의 생각이 말도 안 되는, 우습고 유치한 것으로 여겨졌기 때문이다. 곰, 토끼, 하마, 오리 등 일반인들이 보기에도 '이 사람 예술가 맞아?' 할 정도로 정말 평범한 소재였다. 보통의 예술가들이 생각하고 있었던 예술에 대한 생각을 뒤집은 결과물이다.

평범 속에 발견되는 특별한 '행복'이라는 소재 극대화

'왜 특별하다고 여겨지는 예술은 꼭 충격과 공포, 엽기적이고 도 발적인 것이어야만 하지? 그 작품을 바라보는 사람들은 과연 행복 한 마음이 들까?'

호프만은 사람들의 인생이 조금이라도 행복해지고 즐거워지기를 바라는 아티스트였다. '평범한 일상에서 만나는 소소한 소재로 전 세계 어느 곳에서나 즐거움과 힐링, 행복을 느끼게 해주자!' 라는 것 이 그의 예술철학이었다.

한 인터뷰에서 호프만이 밝힌 작품의 전체 메시지처럼, 그는 특별 함이 없을 것 같은 평범함 속에서 발견되는 특별한 '행복' 이라는 소 재를 찾아 작품으로 제작하기 시작했다. 특히 어린 시절 목욕탕에서 가지고 놀던 '노랑오리' 를 소재로 하거나 여자아이들이 항상 품에 안고 자던 예쁜 토끼 인형, 막 잠에서 깨어난 귀여운 곰돌이, 물속을 헤엄치고 있는 하마 등 누구나 쉽게 이해하고 즐길 수 있는 대상을 작품으로 제작했다.

처음에 사람들은 "에이, 이건 누구나 할 수 있는 거잖아요! 그런 건 저도 할 수 있겠어요!"라는 반응이었지만, 플로렌타인의 작품은 사람들이 생각하고 있는 평범한 오리, 토끼, 곰이 아니었다. 그는 '향수 자극' 이라는 의미 부여로 평범한 대상을 아주 특별하게 만들 었던 것이다. 높이 16.5미터, 몸무게 1톤의 오리인형을 본 적 있는가. 10미터가 넘는 대형 곰돌이, 거대한 광장 한가운데 쿵! 하고 떨어진

초대형 토끼…. 작고 귀엽기만 했던 추억 속 인형들이 엄청나게 거대해진 모습으로 사람들 곁에 나타난 것이다.

어린 시절의 향수 선물… 힐링과 행복을 주자는 철학

"사람들에게 작은 행복과 힐링의 시간을 주는 것이 제 작품과 프로젝트의 목표랍니다."

그는 사람들에게 팍팍한 일상 속에서 만나는 어린 시절의 향수를 선물해 주었다. 작품 프로젝트 중 노랑오리 〈러버덕 프로젝트〉는 전 세계적으로 많은 사랑과 관심을 받고 있다. 늘 접해 왔으면서도 잊고 살았던 평범한 소재를 평범하지 않은 방법으로 만들어내는 그의 발상과 재치는 사람들에게 행복과 희망, 즐거움을 선사했다. 누구나 잘 알고 있고 사랑받는 행복한 소재를 극대화하여 환영받고 있는 것이다.

플로렌타인 호프만의 작품은 한눈에 봐도 이해가 된다. 어린아이가 보아도, 나이가 많은 어르신이 보아도 별반 다를 게 없다. 이런 평범함이 오히려 다른 예술작품들과 차별화를 가져온다.

"매스컴에서 말하길 정말 훌륭한 작품이라고 하는데 도통 알아먹기도 힘들고 이해하기도 어려워!"

"전시장에 가면 누군가 옆에서 작품에 대한 설명을 해주었으면 좋겠어!"

기존 예술은 복잡해져만 가는 세상과 많이 닮아 있다. 난해하고

이해하기 어렵다. 예전이나 지금이나 전시장 안에는 작품에 대한 친절한 설명이나 안내 글이 많지 않다. 왜 '척 보면 착' 하고 대번에 알아볼 수 있는 대중미술 팝아트가 60년도 더 지난 지금까지 대중들의 사랑을 받고 있는지, 예술가들도 한 번쯤 깊이 생각해 보아야 한다.

플로렌타인 호프만의 작품은 척 보면 어떤 메시지를 전하려고 하는지 굳이 설명하지 않아도 이해할 수 있다. 공감과 소통이란 이런 것이 아닐까. 플로렌타인 호프만은 관찰을 통해 사람들이 무엇을 원하고 바라는지, 지금 예술가가 세상에 무엇을 선물해야 하는지를 정확히 알고 있다.

세상은 과거에 비해 엄청난 속도로 빠르게 진화하고 더욱더 복잡해지고 있다. 인간의 삶도 이 속도에 끌려 어릴 적 꿈과 향수, 추억을 모두 빼앗기고 있다. 그의 작품은 "톡톡톡! 여러분, 힘을 내세요! 어린 시절의 꿈과 사랑, 향수와 추억의 보물상자를 열어보세요! 바로 그곳에 여러분의 상처받은 마음을 치료해 줄 사랑스럽고 예쁜 약이 있답니다!"라고 말하고 있는 듯하다. 반드시 특별하고 독특한 무언가가 답은 아니다. 아주 소소하고 평범한 것도 생각과 관점을 바꾸면 전혀 새로운 것이 된다.

"전 정말 평범해요. 특별한 구석이 전혀 없는 것 같아요."

"특별히 좋아하는 것도 없어요. 남들처럼 사는 것도 하나의 방법이겠죠."

강의를 하다 보면 이렇게 이야기하는 친구들을 종종 만나게 된다.

10대 시절 수많은 학원들과 시험에 시달리다 대학의 문턱을 밟은 그들에게는 자신을 제대로 바라볼 시간도, 내면을 탐색할 기회도 없었다. 사회에 나가서도 취직해서 월급 받고, 결혼해서 아이 낳고… '남들 모두 그렇게들 사니까' 란 생각으로 살게 된다. 혹시 자신의 위대한 잠재력을 누르고 산다는 생각은 안 들까.

평범한 대상, 소소한 물건 하나로 세계인들의 마음을 사로잡고 있는 플로렌타인 호프만의 '생각지도'를 따라가면 어떨까. 우리는 이제 공간에 대한 경계가 없어진 시대에 살고 있다. 초국경의 시대, '월경'이라고도 부르는 이때 신체 에너지야말로 요긴한 능력이 아닐 수 없다. 열정도 에너지가 있어야 불태울 수 있으니까 말이다.

마음이 넘쳐도 에너지가 없다면 어떤 일도 해낼 수 없다. 소중한 에너지를 적절한 곳에 쓰는 능력이야말로 현대인들에게 꼭 필요한 능력이 아닐까. 최적의 에너지를 어디에 쓸 것인가. 이것은 인생 관리, 시간 관리와도 연동된다.

02 갤러리 버리고 거리로 나간 아트 테러리스트

———

뱅크시

시대는 엄청난 속도로 변하고 있다. 오늘의 정답이 내일은 오답이 될 수도 있는 세상에 우리는 살고 있다. 아트와 비즈니스 역시 다르지 않다. 과거의 예술은 '아름다움, 고고함, 숭고함, 힐링, 품격' 등으로 대변되었다. 하지만 현대의 예술은 '충격, 독특함, 발상의 전환, 전략, 마케팅, 콜라보레이션, 비즈니스'로 바뀌어가고 있다. 물론 그 중심에는 '예술성'이 존재한다. 예술성이야말로 아티스트의 뜨거운 영혼이기 때문이다.

현재의 예술은 과거의 예술과는 방법과 전략이 완전히 다르다. 과거의 예술가들은 고통스러운 삶을 살더라도 인내하며 작품을 제작하는 데 온 힘을 기울였다. 살아생전에 빛을 본 이도 있으나, 대부분은 이름 없이 사라지거나 죽은 후에나 그 작품성을 인정받았다. 어쩌면 현실의 고난은 예술가가 받아들여야 하는 운명이라고 여기는 듯하였다. 하지만 앤디 워홀 이후 예술가들의 발상은 완전히 달라졌다. 특히 젊은 아티스트들의 생각은 더 다르다. 그들은 죽은 후가 아닌, 살아 있을 때 자신의 예술세계가 세상에 인정받길 원한다. 그들의 적극적인 의지를 세상에 드러내기 위한 날개가 바로 마케팅인 것이다. 아트와 비즈니스는 예술가에게 엄청난 힘이 된다.

풍자… 권력에 대한 도전은 거리 벽화로

여기 예술가들의 전유물인 갤러리를 버리고 거리로 뛰쳐나간 아트 테러리스트를 소개하고자 한다. 그는 도시를 습격하고 메시지를 전역에 뿌린다. 무거운 메시지를 밝고 귀여운 소재로 표현한 이 테러리스트를 영국 사람들은 '뱅크시'라고 부른다. 아무도 그의 얼굴을 확실히 보지 못했고, 정확한 이름도 알지 못했다. 베일에 감춰진 정체를 알 수 없는 아트 테러리스트, 그가 바로 '뱅크시'다.

그 역시 과거의 이력이 특이하다. 인쇄기술자의 아들로 태어난 그는 예술과는 전혀 관련 없는 삶을 살았다. 그러던 어느 날, 영국의 거리에 그의 낙서가 보이기 시작했다. 처음에 그는 영국에서 전혀 환영받지 못하는 문제의 작가였다. 사회를 비판하는 내용과 풍자로 가득한 그의 그림은 정부에 대한 반격과 미술의 권위에 테러를 가했기 때문이다.

"미술은 다른 예술과 다릅니다! 관중에 의해 만들어지지 않고 있죠! 예술에 영향을 미치고 예술의 질을 만드는 것은 사람들인데, 우리들이 보고 있는 지금의 미술작품은 선택된 소수의 작가들이 전부입니다! 소수의 그룹이 전시를 홍보하고 이를 구입하고 작품의 모든 성공을 결정합니다. 전시장을 찾은 당신은 백만장자의 장식장을 구경하는 관람객에 불과하다는 사실을 아시나요?"

어떤가? 어느 갤러리도 그를 반기지 않는 것은 당연했다. 그들만이 공유하는 감추고 싶은 비밀을 거침없이 쏟아내는 뱅크시를 어느 곳

에서 환영하겠는가. 걸어 다니는 시한폭탄과 같은 그를 반기는 곳은 어디에도 없었다. 영국 정부 역시 그를 탐탁지 않게 생각했다. 권력의 상징인 정부를 향해 화염병 대신 꽃을 집어 던지는 테러리스트를 그려 넣은 그의 그림이 환영받지 못하는 건 어쩌면 예정된 결과였다. 하지만 그는 아랑곳하지 않고 권력에 대한 도전을 거리의 벽화로 거침없이 쏟아냈다.

발상에는 세상을 뒤집어버리고자 하는 '미친 용기'가 필요했다. 하지만 뱅크시는 그저 무모한 용기로 세상에 덤벼들지는 않았다. 충분한 계획과 전략을 겸비한 마케팅으로 자신을 무장하고 테러를 감행한 것이다.

영국 정부 그림 보존, 유튜브 타고 전 세계 이슈

뱅크시의 예술과 전략은 완전한 성공을 가져온다. 영국 정부가 입장을 바꾸어 골칫거리로만 여겼던 그의 그림들을 보존하기에 이른 것이다. 유튜브를 타고 전 세계적으로 화제와 이슈를 모은 뱅크시는 이미 유명한 아티스트가 되어 있었기 때문이다. 그는 다른 예술가들처럼 자신을 드러내는 전략을 취하지 않았다. 철저히 자신을 숨기고 베일에 싸인 인물이 되었다. 홀연히 나타나 작품을 남기고 바람같이 사라지는 예술가 말이다. 한 편의 드라마나 영화 같지 않은가. 특이한 예술가들 틈에서 더 특이한 전법을 쓴 것이다. 남들이 오른쪽을 바라보고 있을 때 전혀 반대편인 왼쪽을 바라보며 작품을 만든 결과이다.

남들은 미술관과 갤러리에 초대되어 작품을 전시하고 싶어 안달났을 때, 그는 미술관을 거부하고 거리로 나와 도시를 캔버스 삼아 작품을 토해냈다. 모두가 하나의 답에 기대어 있을 때 전혀 다른 답을 찾아나선 뱅크시는, 세상의 상식에 멋지게 돌려차기 한 방을 날린 역발상의 아티스트인 것이다.

현대미술의 구조는 슈퍼스타를 만들어내는 연예계의 구조와 비슷한 점이 많고, 비즈니스 세계와 닮은 점이 많다. 누가 더 전략적이고 충격적으로 세상을 향해 도발하느냐에 따라 주목받거나 이름 없이 사라지느냐가 결정된다.

기행으로 유명한 뱅크시의 에피소드를 하나 소개해 보자. 그는 영

국의 가장 유명한 박물관에 몰래 잠입하여 아무도 눈치 채지 못하게 명화 위에 자신의 작품을 걸고 3일 동안 테러 전시를 감행했다. 선택받아야만 들어가 작품을 전시할 수 있는 미술관. 특권층을 대변하는 초대형 미술관에 자신의 작품으로 테러함으로써 세상 사람들에게 통쾌함을 선물한 것이다.

그의 전략적인 마케팅은 사람들에게 충분히 각인되었고, 세계 여러 곳에서 그의 작품을 보러 오기 시작하면서 그의 거리그림은 '뱅크시'라는 이름과 함께 수억 원에 판매되기도 했다. 사람들의 호기심과 흥미를 자극하고 상상 속의 인물이 된 그는, 현재 세계에서 가장 주목받는 아티스트의 리스트에 올라 있다.

사람들은 자신이 가지고 있었던 불만과 스트레스를 대신 풀어줄 영웅을 필요로 한다. 뱅크시를 보라. 마치 영화 속 영웅의 이미지와 닮아 있지 않은가. 남들 모두 따라가고 있는 그 길을 전혀 반대로 달려가는 듯 보이고, 자신의 이미지를 베일에 감추고 세상에 잘 드러내지 않는다.

지금은 소셜네트워크로 전 세계가 하나로 이어져 있다. 어디를 가든, 어디에 있든 뱅크시와 같은 전략을 구축하고 펼쳐 나간다면 세상은 그 인물을 주목하게 될 것이다. 지금 길이 없다고 좌절하지 말고, 자신만의 새로운 길을 만들면 된다. 뱅크시처럼 말이다. 방법이 없다고? 반드시 길은 있다. 아직 찾지 못했을 뿐이다. 무명의 한 아티스트가 세상의 주목을 받고 자신의 예술세계를 색다른 방법으로 펼쳐 보인 그 전략을 가슴에 새겨라.

뱅크시는 가장 먼저 자신이 이루고자 하는 목표를 명확히 설정했다. 남들과 같은 방법을 썼다면 아무런 뒷배도 없었던 그는 실패했을 것이다. 아니면 여전히 남들의 꽁무니만을 뒤쫓고 있었을 것이다. 하지만 뱅크시는 생각을 뒤집고 관점을 바꾸어 전혀 다른 길을 택했고 전략을 짰다. 그리고 강한 에너지로 주저 없이 뛰어들었다. 자신의 뚜렷한 목표와 철학을 그 중심에 품고서….

거리그림은 뱅크시의 신체운동지능을 바탕으로 승화된 것이다. 에너지의 관리야말로 우리가 할 수 있는 최고의 자기 관리이다. 시간은 기다려주지 않는다. 하루가 지나고 한 주, 한 달 역시 체감하기 어려울 만큼 빠른 속도로 지나간다. 그래서 달란트의 융합으로 뭔가 결과물을 내지 않으면 안 되는 것이다.

특정 소수, 특정 다수, 불특정 다수, 불특정 소수…

자신이 승부할 곳이 어디인가에 따라 에너지 차원은 다르게 적용된다. 개념없이 에너지를 쓰기보다 정확한 곳에 적절한 형태로 써야 할 것이다. 불특정 다수를 상대로 한다면 더 많은 에너지가 소요된다. 반면 특정 소수를 상대로 한다면 보다 깊이 있는 지식이 요구될 것이다. 일의 콘셉트와 그 대상을 아는 것이 크리에이터로서 자기관리를 잘할 수 있는 비법이다.

03 캔버스 전체를 장악하는 비주얼

조지아 오키프

미국의 한 전시회에서 작품 초대전을 준비하던 과정에서 일어난 일
이다. 작품을 함께 걸기로 했던 작가와 관계자는 조지아의 작품과
이름을 보고 눈살을 찌푸렸다.

"실력은 없으면서 유능한 남자에게 꼬리를 쳐서 성공하고 싶은 창녀!"

세상 사람들은 그녀를 이렇게 몰아갔다. 또한 뉴욕의 한 잡지
는 '보헤미안도 아닌 촌구석에서 올라온 한 여교사가 미술계의
화젯거리다.' 라는 기사를 실어 그녀를 비아냥거렸다. 아무리 재
능과 열정이 있어도 당시 사람들의 편견과 독설을 참아 넘기기는
어려웠다.

19세기 예술계는 교육받은 남자들이 모든 것을 장악했고 주도
해 나갔다. 아무리 능력이 출중해도 여자라는 이유만으로 재능
을 온전히 발휘할 수 있는 기회가 주어지지 않았다. 그림을 좋아
하고 화가를 꿈꾸는 많은 여성들이 있었지만, 대개 미술교사와
같은 직업을 선택하거나 프로 화가와는 거리가 먼 일을 하는 경
우가 많았다.

그런 열악한 상황을 뚫고 현대미술의 거장이 된 여인이 있다. 당시
미국에서 사진작가로 유명세를 떨쳤던 한 남자를 만나 사랑하게 되

었고, 가정이 있었던 유부남을 사랑한 대가로 사람들의 입에 오르내렸던 '조지아 오키프'다.

그녀는 자신의 재능과 능력보다 사진작가의 관능적인 모델로 세상에 알려지기 시작했다. 원치 않았던 상황으로 내몰렸지만 그녀는 아무런 저항도 할 수 없었다. 성공의 무대 위로 올랐지만 진정 그녀가 원하던 성공은 아니었다. 누군가의 꼭두각시, 관능적인 이미지로 몰려 세간의 야유와 경멸의 대상이 되었기 때문이다. 정신적으로 육체적으로 핍박을 받았지만, 그래도 그녀는 자신이 정말 사랑하는 바로 그것 '그림'을 포기하지 않았다. 아무리 욕먹고 질타를 받아도 포기하지 않고 꿋꿋하게 화가의 길을 걸어나갔다.

하지만 남자들이 장악한 미술계에서 여성 작가들의 꽃그림은 예술작품으로 취급받지 못했다. 그저 여가시간에나 그리는 '예쁜 정물화'라는 인식이 전부였다. 사람들에게 조지아 오키프는 화가가 아니라 그저 꽃그림이나 그리는 여자, 가정이 있는 한 남자를 빼앗은 정부, 예술도 모르면서 그림을 그리는 여자, 관능적인 이미지로 사진 모델을 하는 천박한 여자쯤으로 여겨졌다. 게다가 그녀의 삶을 뒤흔들었던 그 사진작가는 몇 해 지나지 않아 그녀보다 열여덟 살이나 어린 또 다른 여자를 만났고, 그녀를 시궁창에 빠트린 사랑은 그렇게 끝났다.

결국 많은 시간이 지나 사진작가는 조지아 오키프의 지원자이자 동료가 되었지만, 그녀 상처의 중심에는 언제나 그가 있었다. 남자

들에 대한 분노와 배신 그리고 깊은 상처는 그녀에게 우울증이라는 병을 안겨주었다. 그녀는 처절한 상처를 안고 멕시코로 떠난다. 모든 것을 끊고 온전히 자신이 원한 예술에 정진하기 위해서였다. 거대한 멕시코의 초원을 그리고, 사막 한가운데서 동물의 뼈를 채집하며 그녀는 하나씩 작품을 완성해 나간다. 그리고 마침내 〈사막의 꽃〉 시리즈를 완성한다.

"보여주겠어! 나는 절대 포기하지 않아!"

여자들이나 좋아하는 유치하고 감상적이며 상투적인 소재라고 치부했던 꽃을 그녀는 새롭게 그려 나갔다. 미술계를 지배하고 있었던 남성 화가들의 멸시와 조롱의 잣대를 뒤집어놓을 만한 위대한 작품을 제작하기 시작했던 것이다.

캔버스 전체를 장악하는 비주얼로 충격

당시 대부분의 여성 화가들은 꽃을 아름다움의 상징으로 표현했다. 그런데 오키프가 그 관점을 뒤집었다. 그녀의 꽃은 작고 부드럽게 핀 모습이 아니라 캔버스 전체를 장악하고 관중들을 압도하는 비주얼로 충격을 주었다. 19세기 당시에는 누구도 상상하지 못했던 '꽃그림'이었다. 조지아 오키프의 꽃은 캔버스 사방에서 잘려 나갈 만큼 엄청나게 크게 표현되어 있었다.

"꽃이 화면 밖으로 나가버렸어! 캔버스 밖으로 잘려 나갔어! 엄청난 크기야! 그림에게 압도당하는 느낌인걸! 꽃이 아니라 다른 것으

로 느껴지기도 해!"

그렇다, 오키프의 작품은 꽃이라기보다 전혀 다른 이미지로 연상되었다. 그녀의 그림에는 알 수 없는 마력이 있었다. 사람을 유혹하고 장악하는 에너지가 느껴졌다.

그녀는 꽃을 단지 꽃으로 바라보고 표현한 것이 아니라 부분을 잘라 극대화했다. 꽃이지만 꽃이 아닌 다른 대상으로 보이게 한 것이다. 그동안 그녀의 작품을 보고 비아냥과 조소를 일삼던 사람들은

꼬리를 내리기 시작했다. 관점을 뒤집으면서 꽃은 관객을 자극하고, 유혹하고, 새로운 대상으로 바라보게 만들었다. 마치 도발적으로 상대를 유혹하고, 제압하고, 장악하는 여인의 모습과 같았다.

사람들의 비난과 조롱에도 굴하지 않고 자신의 정체성을 지키며 작품에 몰두했던 그녀는, 마침내 모든 편견을 깨고 현재 미국을 대표하는 세기의 화가로 회자되고 있다. 오늘날 그녀의 작품은 전 세계적으로 그 가치를 인정받고 있는데, 몇 해 전에는 140억 원에 판매되어 다시 한 번 세상을 놀라게 했다.

조지아 오키프의 인생 1막은 결코 행복했다고 말할 수 없다. 가혹할 정도로 쏟아졌을 비난과 독설들에 상처받았을 그녀의 시간들을 생각하면 말이다. 하지만 그녀는 이에 굴하지 않았고, 여자라는 이유로 받아야만 했던 멸시와 야유, 수많은 독설과 편견을 자신의 인생 2막에서 당당하게 딛고 올라섰다. 98세로 생을 마감하는 순간까지 그림을 놓지 않았던 그녀는, 말년에 이르러 몸의 이상으로 그림을 그리지 못하게 되자 도자기 작품으로 아트 인생을 이어 나갔다.

세상 사람들 모두가 자신을 절벽으로 몰아세워도 끝끝내 포기하지 않고 끈질기게 자신이 원하는 목표를 향해 전진해 나갔던 조지아 오키프. 그녀는 예술계의 또 다른 신화가 되었다.

혼이 있는 승부사 기질… 정공법으로 상황 역전

예술의 승패도 인생의 승패도 결국 끝까지 관통시키는 것이 답이다. 남들이 뭐라 하든 끝까지 밀어붙이는 것, 그것이 승패를 결정한다. 최고의 장비와 무기도 중요하지만, 더 중요한 것은 목표한 바를 관철시키는 '혼이 있는 승부기질'이다.

조지아 오키프는 모든 최악의 상황을 정면 돌파했다. 여성화가가 인정받지 못하는 시대에서 자신만의 정공법으로 상황을 역전시킨 것이다. 당신의 업에는 '당신의 혼'이 담겨 있는가. 불타오르는 혼이 담겨 있어야 마지막 고지를 오를 수 있을 것이다.

조지아 오키프는 신체운동지능이 뛰어난 아티스트였다. 작품을 위해 멕시코로 공간을 이동하여 소재의 특이성을 구축했고, 부분을 극대화하는 작업을 통해 하나의 스타일을 창조해 나갔다. 이 모든 것들은 열정 넘치는 신체운동지능을 전제로 한다. 에너지의 관리를 통해 남과 다른 작품으로 결과물을 낸 것이다.

대부분의 사람들은 결과를 향해 치닫느라 그 중간 과정에서 소모되어야 하는 시간 투자에 대해서는 잘 인지하지 못한다. 하나의 결과물이 나오기까지 절대적으로 필요한 열정 지수, 몰입의 함량에 대해서는 간과하는데, 이것의 밀도가 낮아서는 특별한 결과를 낼 수 없다. 이 모두는 에너지와 연관된다. '기가 강하다, 기가 약하다' 같은 개념과도 연동될 것이다.

노욕을 부리는 사람들 대부분은 '기가 강하다'에 속한다. 하지만

그 기 역시 달란트 없이는 빛을 보지 못한다. 방향성 없는 신체운동 지능은 갈 곳 없는 항해와 같다. 달란트가 없다면 자칫 에너지만 넘쳐서 이것저것 잡기로 흐를 수도 있다. 조지아 오키프처럼 하나의 방향성으로 꾸준히 흐르다 보면 자신만의 달란트로 대중을 압도할 수 있다.

04 생의 마지막 8년 불꽃처럼 타오르다

빈센트 반 고흐

1890년 7월 27일 오후, 한 남자가 들판을 서성인다. 하늘을 쳐다보며 무언가 혼잣말을 하기도 하고 머리를 쥐어 잡은 채 괴성을 지르며 고통스러워하기도 한다. 슬픔과 분노, 고통과 연민의 감정들이 그의 심장을 교차한다. 이내 남자의 눈에서 뜨거운 눈물이 흐른다. 몇 시간을 그렇게 서성이던 그는 자신의 왼쪽 주머니에서 낡은 권총을 꺼낸다. 방아쇠를 쥔 손은 심하게 떨리고 있다. 하염없이 흐르는 눈물이 손 위로, 가슴 위로, 들판 위로 떨어지기 시작한다.

평생 단 한 점의 작품밖에 판매하지 못한 불운의 아티스트

"오 하나님!"

탕!

정적을 깨는 거친 화약소리와 함께 남자의 심장에 은빛 총알이 박힌다. 한동안 아무 말 없이 하늘만을 쳐다보던 그는 눈물범벅이 된 얼굴로 가슴을 움켜잡고 자신의 집으로 향한다. 남겨진 것은 피로 뒤범벅된 붉은 들판과 낡은 총 그리고 남자와 함께 있었던 들녘의 바람뿐이다.

이틀 뒤 동생이 지켜보는 가운데 그는 37세의 짧은 생을 마친다. 사람들은 그를 '빨강머리의 정신병자'라고 불렀다. 화가로서의 8년간의 삶, 다른 예술가들처럼 미술교육을 제대로 받아본 적 없는 남자, 살아 있을 때 어느 누구에게도 인정받지 못한 사람, 평생 단 한 점의 작품밖에 판매하지 못한 불운의 아티스트, 바로 거장 '빈센트 반 고흐'다. 세상의 관점에서 바라보았을 때 그는 완전한 패배자였다.

그는 평생 제대로 돈을 벌어본 적도 없었던 경제적 무능력자였고, 인간관계에서도 바닥이었다. 사교적이지도 못하고, 참을성과 융통성마저 없는 외골수였다. 너무도 고집이 센 나머지 툭 하면 대립하거나 싸움을 하여 주변에 사람들이 거의 없었다. 오로지 자신이 추구하고자 하는 예술세계에만 몰입했던 그는, 생계를 위해 그림을 팔아야 한다는 생각을 하면서도 어떻게 사람들과 만나 접촉하고 어떤

식으로 팔아야 하는지 전혀 몰랐다.

그림은 절대적인 신앙, 숭고와 헌신의 대상

반 고흐에게 있어서 그림이란 절대적인 신앙과 같은 숭고와 헌신
의 대상이었다. 그래서였을까. 살아생전 그는 미술품 거래를 극도로
싫어했다고 한다. 상황이 이러하니 주변 지인들은 물론 화상들까지
도 그에게 관심을 두지 않았다. 그리하여 경제적인 고립과 인간관계
의 실패, 마케팅의 부재로 인해 동생 테오 외에는 아무에게도 인정
받지 못한 채 비참하게 죽었다. 세상 사람들이 바라보는 눈으로는
가장 쓸모없는 인간, 남에게 피해만 주는 파렴치한 남자, 정신병자,
인생의 패배자였던 것이다.

인간이 살아가는 구조는 과거와 현재가 크게 다르지 않다. 인간관
계의 네트워킹이 되어 있지 않으면 아무리 재능과 탁월한 실력이 있
다 하더라도 처절한 실패를 맛보게 된다. 반 고흐의 문제는 부드럽
고 원만한 인간관계, 자신과 작품을 적극적으로 홍보하는 치밀한
전략과 전술, 인적 네트워킹의 부재에 있었다.

인생의 성공은 탁월한 실력과 재능만으로 이루어지는 것이 아니
다. 인생의 성공은 '사람'과 '관계'가 만들어준다. 기회를 마련해
주는 것은 '사람들'이다. 반 고흐에게는 이 세 가지가 모두 없었다.
아니, 그의 잠재의식이 이 모두를 거부하고 있었는지도 모른다. 그
는 그림을 너무도 숭고한 대상으로 여겼다. 경제적인 어려움에 시달

려 생계를 걱정하면서도 그림만을 보았고, 인간관계의 중요성을 절실히 알면서도 그림 이야기가 나오면 마음 안에 칼날을 세웠다. 너무나 내성적이고, 극도로 예민한 성격을 타고난 그는 인생과 그림에서 절대 타협이 없었다.

열이면 열, 백이면 백, 반 고흐는 세상의 기준으로 볼 때 절대 인정받을 수 없는 인간이었다. 『포니셔닝』, 『마케팅전쟁』, 『마케팅 불변의 법칙』 등을 집필한 '잭 트라우스'와 '알 리스'는 그에 대해 이렇게 말하고 있다.

"반 고흐는 재능이 없어서가 아니라 자신의 재능을 인정해 줄 사람들에게 무관심했기 때문에 불행했다. 창조적인 사람이 되고 싶다면 고흐처럼 작품 활동에 모든 시간을 할애해라. 그러나 창조적이면서 성공한 사람이 되고 싶다면 시간의 절반은 다른 사람들에게 자신을 파는 일에 할애하라."

인생의 패배자! 살아 있을 때 세상에 자신의 이름을 알리지도 못했던 무능력한 화가 빈센트 반 고흐. 그러나 아무에게도 인정받지 못했던 이 남자가 죽음을 초월하여 전 세계인들의 가슴속에 깊이 남아 있는 이유는 과연 무엇이었을까. 끝내 자살로 생을 마감한, 아무짝에도 쓸모없어 보이는 비참한 화가를 전 세계인들은 왜 이토록 뜨겁게 사랑하는 것일까.

그는 차가운 머리가 아닌 뜨거운 가슴으로 살았던 사람이었기 때문이다. 사람들은 반 고흐의 작품을 눈과 머리로 바라보는 것이 아니라 가슴과 심장으로 보고 느낀다. 단지 그림만을 보는 것이 아니

라 그의 치열했던 삶의 태도, 뜨거운 불과 같이 타올랐던 영혼을 마
주하는 것이다. 비록 세상의 관점에서 가장 처절하고 가장 비참한
인생을 살았지만, 그는 가장 뜨거운 것, 가장 강렬한 것을 사람들에
게 남긴 화신이었다.

 자본주의적 관점에서 본다면 그는 정말 쓸모없는 인간이었다. 하
지만 하나의 인생사 관점에서 보면 배워야 할 점들이 많다. 반 고흐
가 자신이 정한 목표를 어떻게 철저히 지켜 나갔는지, 수많은 벽을
어떻게 뚫고 어떻게 오직 작품에만 모든 열정을 쏟았는지, 그의 삶

의 태도에서 많은 것을 배울 수 있다.

생의 마지막 8년… 900점에 달하는 작품과 1,700여 점의 스케치

 사람들의 정신과 마음에 깊은 감동을 준 화가 빈센트 반 고흐. 그는 다른 화가들보다 늦은 나이에 그림을 시작했지만, 8년 반이란 짧은 시간 동안 여느 화가들은 제작하기 힘들 정도의 엄청난 작품을 남겼다. 900점에 달하는 작품과 1,700여 점의 스케치. 특히 생의 마지막 70여 일 동안에는 70여 점의 유화와 30여 점의 스케치를 제작했다. 이는 하루 24시간을 오로지 작품 제작에만 매달려도 완성해 내기 어려운 양이다. 하루에 한 점씩 쉼 없이 그려냈다는 것인데, 숨 쉬는 것 외에는 오직 그림에만 몰입했을 반 고흐의 모습이 생생하게 그려진다.

 하루에 한 점, 더구나 자신의 모든 것을 담은 뜨거운 작품을 어떻게 완성할 수 있었을까. 게다가 반 고흐의 작품을 보면 그 어디에서도 대충 그리거나 얼버무린 흔적이 보이지 않는다. 꿈틀거리는 붓의 흔적을 보면 그가 얼마만큼 치열하고 지독하게 한 작품, 한 작품을 완성해 나갔을지 생생하게 느낄 수 있다.

 "그릴 수 없어! 라는 소리가 들리면 무슨 수를 써서라도 그리기 시작하라, 그러면 그 소리가 들리지 않게 될 것이다."

 그는 한때 목사가 되려 한 적도 있었고, 화랑의 수습사원, 교사, 선교사를 꿈꾼 적도 있었다. 하지만 인생의 마지막 8년, 자신의 정확

한 길을 찾은 후에는 오직 단 한 곳만을 바라보았다. 그림의 길로 들어선 다음에는 결코 다른 곳을 쳐다보거나 흔들리지 않았다. 경제적인 압박, 사람들의 냉소와 비난, 경멸, 사랑의 처절한 아픔 속에서도 그는 붓을 들고 캔버스 앞에 앉았다. 정신분열, 두려움과 죽음의 공포, 인생의 벼랑 끝에서도 어김없이 붓을 들고 자신의 캔버스를 채워 나갔다.

자살 직전까지 그리다

인생의 마지막 순간, 자살 직전까지 그는 그림을 그렸다. 반 고흐의 마지막 8년은 많은 것을 생각하게 한다. 그 역시 한 인간이었다. 가난에 대한 두려움, 사랑에 대한 처절한 아픔, 인간관계에서 오는 깊은 상처…. 이 모든 것들이 반 고흐의 인생을 휘저었다. 하지만 그 두려움과 지독한 아픔 속에서도 그는 오직 자신이 정한 단 하나의 길, 그림을 선택했다.

압생트 중독, 환각증, 편집증, 간질, 조울증 등으로 바닥에 쓰러져 경련을 일으키거나 환각을 경험한 다음에도 그는 다시 붓을 잡고 캔버스 앞에 앉았다. 세상 그 누구도 자신의 그림을 알아주지도, 쳐다보지도 않았을 때도 그는 물감을 짜고 붓을 들고 캔버스 위에 그림을 그렸다. '치열하고 미치도록 뜨겁게!'라는 말이 왜 반 고흐 앞에 붙는지 알 수 있는 대목이다.

대부분의 사람들은 지독한 고통이 찾아오면 '이건 나하고 맞지 않

는 길인 것 같아.' 라면서 다른 길을 찾아 나선다. 자신이 처음 정한 그 길에 목숨을 걸려고 하지 않는다. 그렇게 회피하여 다른 길을 파다 상황이 어려우면 파는 걸 중지하고 또 다른 길로 옮겨간다. 결국 많은 구멍이 나 있지만 제대로 진득하게 파내려간 곳이 없다. 반 고흐 역시 인생의 1막에서는 보통 사람들과 다르지 않았다. 여러 직업을 전전하며 떠돌았지만, 마지막 8년은 전혀 달랐다.

'정신병자, 무능력자, 쓸모없는 인간'이라는 소리를 들으면서도 자신의 마음이 정한 한 곳, 그림에 집중했다. 단 한 곳만을 찍고, 또 찍고, 또 찍었다. 비록 그 날카로운 도끼가 자신의 심장을 찌르고 비참한 죽음에 이르렀지만, 그것이 정말 무의미했을까. 그것이 세상 사람들이 말하는 헛짓이었을까.

사람들은 오늘도 '빈센트 반 고흐'의 작품을 보며 위로받거나 격려받으며 세상을 살아갈 힘을 얻고 있다. 반 고흐는 목숨을 걸고, 죽음을 불사하고 자신의 그림 안으로 걸어 들어간 것이다. 신자유적 사고로 보면 그는 패배자다. 하지만 그가 그림을 대하는 태도, 삶을 대하는 태도는 우리가 가슴속에 무엇을 뜨겁게 품어야 하는지를 알려준다.

8년 반이란 시간 동안 그가 남긴 작품의 수만 생각해도 반 고흐는 분명 에너지 차원이 다른 사람임을 알 수 있다. 특히 생의 마지막 70여 일 동안은 하루 24시간을 작품 제작에만 매달렸을 테니, 신체운동지능이 단연 우월했다는 것을 알 수 있다. 이런 치열함과 엄청난 집중도만이 인생에 딱 한 번 승부를 걸게 해준다. 자신을 밀

는 사람이라면 어느 순간 이런 기회를 주어야 하는지 알지 않을까.

그는 치열하고 지독하게 한 작품, 한 작품을 완성해 갔다. 완성도는 타인이 평가하기 이전에 스스로의 기준이 있다. 경쟁은 남과 하는 것이 아니라 어제의 자신을 넘어서는 일이다. 스스로를 넘어서는 힘만이 성장의 지렛대로 삼을 수 있다.

인생에서는 반 고흐처럼 데드라인을 정하고 마지막 열정을 쏟아붓는 일이 필요하다. 자신 전체를 거는 일 말이다. 누구에게나 있을 '그 세계'로 걸어 들어갈 시점을 놓치지 않기를 바란다. 한 번뿐인 인생인데 불꽃처럼 타올라보지도 못한다면 억울하지 않겠는가.

무언가에 1년간만 몰입한다고 하더라도 삶은 분명 달라진다. 그만큼 몰입하는 게 힘들다는 뜻이기도 하다. 그 지독한 몰입을 경험하지 못했기 때문에 우리 대부분은 인생에 미련이 남는 것이다.

05 초인적인 열정의 화신이 되다

미켈란젤로

"몰락한 우리 집안을 일으켜 세울 공부를 해야지, 왜 쓸데없는 예술가가 되려 하는 거냐!"

"이 앞뒤가 꽉 막힌 고집쟁이 같은 녀석을 보았나! 너를 그곳에 보내는 것이 아니었어! 네 엄마가 세상을 떠난 그날 이후, 석공의 아내에게 널 맡기는 것이 아니었다고! 이 녀석의 정신 상태를 다시 뜯어고쳐야 해."

"아버지! 전 꼭 하고 싶어요. 저에게 기회를 주세요."

수차례의 지독한 매를 맞아가면서도 소년은 자신의 뜻을 굽히지 않았다. 아버지와 삼촌들이 아무리 뜯어 말려도 소용 없었다. 결국 13세가 되던 해에 소년은 이탈리아 피렌체의 유명한 화가인 '도메니코 기르란다요'의 제자로 들어가게 된다. 소년은 앞뒤가 꽉 막힌 외통수, 고집불통이었다. 주변사람들 모두 '손과 발을 들게 만드는 외골수 같은 녀석'이라고 했다.

소년은 어느 하나에 빠지면 미친 듯 몰입하는 열정과 강한 승부욕이 있었다. 당시 '그림'은 소년에게 강한 몰입과 승부욕을 자극했고, 완벽하게 해내야 직성이 풀렸다. 1년간 스승에게 도제수업을 받으면서, 스승이 질투할 정도로 자신이 원하는 것이 있으면 반드시

해내고야 말았다.

하나의 과녁만 보고 달려가는 초인과 같은 사람

그가 바로 초인적인 열정의 화신, 전 세계 예술가의 롤 모델이 되고 있는 이탈리아의 거장 '미켈란젤로'다. 소위 '오타쿠' 기질이 다분했던 미켈란젤로는 정말 하고 싶은 일이 있으면 아무리 주변에서 만류해도 전혀 개의치 않았으며, 아무리 오랜 시간이 걸려도 반드시 해내고야 마는 승부욕이 있었다.

한번 목표를 정하면 주변 상황은 절대 돌아보지 않고, 오직 하나의 과녁만을 바라보고 달려 나가는 초인과 같은 사람이었다. 그림을 그릴 때도, 조각을 할 때도, 초대형 벽화를 제작할 때도, 고된 작업과 노동으로 손이 망가지고 허리에 변형이 생겨도 전혀 개의치 않았다. 자신이 정한 목표에서 절대 눈을 떼지 않았다. 권력의 상층부에 있던 관료가 찾아와 '슬슬', '적당히'를 강조해도 전혀 흔들림이 없었다. 이에 사람들은 그를 '고집불통 예술가'로 인식했다.

"그는 작품을 제작할 때면 거의 잠을 자지 않았어요. 몇 조각의 빵과 포도주만으로 허기를 때워 가며 자신이 목표한 최고의 작품을 완성하기 위해 몰입했죠. 볼로냐에서 율리우스 2세의 동상을 제작할 때에도 마찬가지였습니다. 집에 돌아가지 않고, 작업을 돕는 조수들을 위해 마련된 조그만 침대에서 잠시 눈을 붙이고 마는 정도였습니다. 작품 제작을 하다 입은 옷 그대로, 장화도 신은 채 그대

로 쓰러져 자곤 했는데, 무리하게 장화를 빼면 탱탱하게 부은 다리의 살점이 찢어져 피가 나올 지경이었습니다."

프랑스의 소설가이자 극작가, 평론가이기도 한 '로맹 롤랑'의 말이다. 미켈란젤로의 24시간은 온전히 자신의 모든 것을 쏟아 붓기에도 부족했다. '좀 적당히, 좀 천천히'라는 단어는 존재하지 않았다. 절대적인 목표, 그 한 가지만을 위해 모든 것, 목숨까지 건 인물이었다.

1564년 90세의 나이로 세상을 떠난 그날까지 그는 작품 제작을 멈춘 적이 없었다. 노년에 병이 찾아와 몸을 제대로 가누지 못하는 상황에서도 끝까지 붓과 조각칼을 놓지 않았다. 작품을 제작하다 쓰러져 하인에게 업혀 온 날도 셀 수 없을 정도다.

지독한 노력과 뚝심의 화신… 비범한 능력으로 탈바꿈

사람들은 "미켈란젤로는 하늘이 내려준 천재적인 재능을 타고 났다"고 말한다. 보통 사람과는 다른 능력을 부여받고 태어났기에 우리와 다른 삶을 사는 것이라고 말이다. 과연 그럴까. 미켈란젤로는 하늘이 내려준 재능을 받은 천재일까. 아니다, 그는 하늘이 내려준 복을 받은 천재 화가이기보다 지독한 노력과 뚝심의 화신이다.

그림을 그리는 일, 특히 조각을 완성하는 일은 막대한 시간과 집요한 노력, 충분한 노동력, 뚝심이 있는 끈기력 없이는 완전체를 만들기 어렵다. 미켈란젤로의 〈다비드〉 상은 그가 얼마나 자신의 혼을

담아 치열하게 완성했는지를 여실히 보여주고 있다.

대부분의 사람들은 천재에 대해 착각하는 부분이 있다. 세상에는 하늘이 내려준, 정해진 천재란 없다. 그 예로 메이저리그의 불멸의 신화가 된 '박찬호' 선수와 2006년 홍콩 크리스티 경매에서 한국 예술계의 힘과 저력을 보여준 '김동유' 작가가 이러한 인물들이다. 그들은 야구계와 미술계에서 거대한 획을 그었고, 사람들이 부러워할 만한 일가를 이루었다.

사람들은 그들을 일컬어 '운이 좋아서', '때를 잘 만나서', '하늘이 내려준 천재여서'라고들 말한다. 하지만 그들은 어느 날 갑자기 나타난 야구계의 천재, 예술계의 천재가 아니었다. 대부분의 사람들이 힘들다고, 당장 결과가 손에 잡히지 않는다고 다른 길을 찾아 떠날 때도 그들은 자신이 정했던 하나의 목표만을 위해 매진했다. 지독한 뚝심! 그 치열하고 지독한 뚝심이 그들을 평범한 능력에서 비범한 능력으로 탈바꿈시킨 것이다.

천재와 '집요하고 지독한 뚝심'은 동의어가 아닐까. 미켈란젤로 역시 다르지 않다. 자신의 목숨을 건 승부, 다른 것에는 일체 눈을 돌리지 않고 한 가지 목표에 모든 것을 쏟아 부어 거장이 된 것이다. 천재라는 타이틀은 집요하고 지독한 뚝심에 따라오는 찬사일 뿐이다.

조각도 인생도 '불필요한 부분을 제거하는 과정'

미켈란젤로에게도 일반인들은 감당하기 어려울 정도로 지독한 고통의 순간들이 존재했다. 그는 그 순간들을 피와 땀이 담긴 망치와 끌로 대리석을 조각하듯 깨고 부수어 나갔다. 그는 조각 작업을 '불필요한 부분을 제거하는 과정'이라고 말했는데, 그는 예술뿐만 아니라 인생에서도 불필요한 부분을 제거하면서 전진했던 인물이다. 미켈란젤로가 〈다비드〉를 제작하려 했을 때 주변 사람들과 예술

가들은 만류했다. 그가 선택했던 돌은 조각상을 만들기에는 너무도 부적격한 돌이었기 때문이다.

"다루기가 정말 예민하고 어려워. 쓸데없는 시간 낭비하지 말게!"

모두가 불가능하다고 입을 모았다. 절대 될 수 없을 거라고, 정말 무모한 도전이라고! 미켈란젤로가 당시 사람들의 말을 들었더라면 위대한 작품 〈다비드〉가 완성될 수 있었을까. 그는 자신이 정말 원하고 끝내 이루고 싶은 목표에만 집중했기에 모두가 불가능하다고 했던 일을 가능하게 만든 것이다.

이런 에피소드도 있다. 당대에도 이미 최고의 조각가로 인정받고 있었던 미켈란젤로는 한 귀족의 주문에 따라 흉상을 제작했는데, 흉상이 제작되는 데 걸린 시간은 불과 열흘이었다. 그동안 그는 먹는 것, 마시는 것도 간단히 해결하고 쉬는 시간도 잠깐이었다. 오로지 조각하는 데만 집중했다. 작품을 완성하고 귀족에게 금화 50개를 청구하자, 귀족은 이렇게 말했다.

"열흘 동안 만든 것 치고는 너무 비싸군요."

귀족은 단순히 미켈란젤로가 10일 동안 일한 것만 생각하고, 시간의 밀도와 작품의 완성도에 대해서는 잘 알지 못했던 것이다. 열흘 만에 조각을 완성할 수 있었던 것은 미켈란젤로가 30년 동안 조각에 바친 노력 덕분이었다. 조각은 강한 신체운동지능을 전제로 한다. 아무래도 몸의 움직임이 많기 때문이다. 신체운동지능이라고 해서 스포츠인들에게만 필요한 게 아니다.

신체운동지능을 높이려면 이미지 트레이닝 습관도 도움이 된다. 골프 선수들의 경우, 머릿속으로 공을 치는 모습이나 퍼팅하는 모습, 자세를 그려보면 실제 운동에 도움이 된다. 낮은 신체운동지능을 보충하려면 무조건 몸을 움직이는 것보다 먼저 관심과 흥미를 갖도록 유도하는 것이 좋다. 사회성의 발달은 신체운동지능과 연관 깊다.

신체운동지능이 높으면 몸으로 마음을 잘 표현할 수 있다. 자세, 걸음걸이, 몸짓, 표정과 손재주도 포함된다. 정교한 손놀림을 필요로 하는 외과 의사나 장인들 역시 신체운동지능이 뛰어나다. 또한 신체의 일부 혹은 전체를 사용하여 문제를 해결하고 창조물을 만들어내는 직업 역시 신체운동지능을 필요로 한다. 신체운동지능을 강화할 수 있는 몇 가지 방법에 대해 알아보자.

첫째, 에너지 차원을 관리하기. 이것은 삶의 중요 순위를 알아야 한다는 뜻이다. 인생이 방향성 없이 잡기로 흐르면 안 된다는 의미이기도 하다. 에너지를 용량으로 표현해 보자. 386, 486, 586 컴퓨터와 같은 개념이라면 이해가 쉬울까. 에너지가 많지 않은 사람일수록 중요 순위를 잘 알고 거기에 몰입해야 만족할 만한 결과를 얻을 수 있다. 같은 시간을 투자해도 사람마다 결과물에서 차이가 나는 것은 이 때문이다.

둘째, 프라임타임을 알기. 어느 시간이 가장 집중력을 발휘할 수 있는지 알아야 한다. 새벽형, 아침형, 저녁형, 점심형, 주말형…. 프라임타임이 중요한 이유는 우리가 항상 시간에 쫓기며 살기 때문이다. 열 시간을 작업하는 것보다 집중적으로 두세 시간 몰입하는 것이 더 나은 결과를 낼 수 있다. 선택과 집중을 위해 자신의 프라임타임을 알아둘 필요가 있다.

셋째, 에너지가 높아지는 사람을 가까이 하기. 인간관계는 나의 기와 상대방의 기가 만나는 일이다. 에너지를 뺏는 사람과 에너지를 주는 사람이 있다. 어떤 사람과의 만남은 상생이고 어떤 사람과의 만남은 상극이다. 상생, 상극의 패턴을 빠르게 알아채는 것이 중요하다. 인간관계는 시간이 지나도 거의 비슷한 패턴을 형성하는데, 이는 기질이 잘 변하지 않기 때문이다.

넷째, 에너지를 주는 공간에 가기. 에너지를 빼앗는 사람이 있는 것처럼 에너지를 빼앗는 공간도 있다. 왠지 초라해지고 무기력한 공간이 아니라, 기운이 선순환되고 뭔가 아이디어가 솟구치는 공간을 찾아보자. 그러한 공간에 있으면 능률도 오른다. 에너지를 주는 공간을 스스로 만들거나 에너지 넘치는 곳에 자주 찾아간다.

신체운동지능의 대표적인 인물로는 타이거 우즈, 박세리, 칼 루이스, 마이클 조던 등이 있다. 신체운동지능 관련 능력으로는 무술, 역할극,

드라마, 세공술, 운동감각, 균형 감각 등이 있고, 무언극도 이에 해당된다. 신체운동지능이 높으면 수공예, 조립 등 손재주가 있고, 물건을 다루는 솜씨가 남들보다 섬세하다. 신체운동지능의 관련 직업으로는 운동선수, 체육교사, 의사, 배우, 무용수, 마술사, 조각가 등을 들 수 있다.

메시지와 미술, 이종결합의 시너지_언어지능

삶이 풍요로운 것은 어휘가 풍요롭다는 것과도 연관된다. 감각만큼 어휘로 표현될 수 있다. 자신의 생각이 100% 표현되지 않을 때 우리는 어휘의 한계를 느낀다. 표현은 곧 타인과의 소통과 맞물려 있다. 언어지능은 삶에서 타인과의 불통에만 문제가 되는 게 아니다. 자아소통이 되지 않으면 자기 진화를 이뤄낼 수 없기 때문이다.

자아소통을 이루지 못한 사람은 사유가 빈곤한 사람이다. '자신이 무엇을 원하는지, 무엇을 향해 가는지, 어떤 개념으로 사는지' 등에 대한 개념이 없다. 이 모든 것들은 언어지능에서의 읽기와 연관된다. 사유에는 배경지식이 작동하기 때문이다. 배경지식은 암묵지로 당장 가시화 안 되어도 고구마 넝쿨처럼 무궁한 연관성을 갖는다. 사람마다 앎에서 차이가 나는 것은 이러한 배경지식 때문

이다.

 사유는 복잡한 현대에서 더 요구되는 능력이다. 유동적인 사회에서는 답이 없을 뿐더러 개념도 수시로 변한다. 접속하는 것들이 달라질 때마다 개념이 변해 본질을 보지 못하면, 정말 '몸만 바쁜' 인생이 되고 만다. 그래서 무엇에서든 핵심을 보는 것이 중요하다. 텍스트를 많이 대해본 사람일수록 핵심도 빨리 안다. 인문학 같은 어려운 텍스트를 읽다 보면 현실에서의 텍스트는 쉬워진다. 삶 역시 글자 없는 텍스트이기 때문이다.

 이러한 언어지능에는 말하기, 듣기, 읽기, 쓰기가 있다. 이것들은 서로 악순환되거나 선순환을 일으킨다. 이중 하나만 특별하게 달란트로 가져가도 삶은 다른 차원을 열어준다.

"Don't buy this jacket."

 프리미엄 아웃도어 브랜드 '파타고니아'는 2011년 뉴욕타임스에 한 광고를 실었다. 그런데 그 광고 문구가 자사 최고 인기 상품인 재킷을 사지 말라는 광고였다. 파타고니아의 이 광고는 진정성으로 승부하는 대표적인 사례가 되었다. '제품'을 버리고 '진실'을 이야기함으로써 진정한 팬들을 확보했다. 사람들은 다음의 설명을 듣고 고개를 끄덕였다.

 첫째, 이 재킷을 만들기 위해 135리터의 물이 소비된다. 45명의 사람이 세 컵씩 마실 수 있는 양이다. 둘째, 이 제품의 60퍼센트는 재활용으로 생산됐다. 이 과정에서 20파운드의 탄소가 배출됐는데,

이는 완제품 무게의 24배나 되는 양이다. 셋째, 이 제품은 완성품의 3분의 2만큼의 쓰레기를 남긴다. 이런 '자살 광고'에도 불구하고 '파타고니아'가 '노스페이스'에 이어 미국 시장 2위를 기록하고 있다. 고도의 언어지능으로부터 만들어진 새로운 개념이다.

언어지능은 죽을 때까지 함께 하는 지능이다. 유서를 쓰는 일, 묘비명에 문구를 새기는 일, 자신의 삶을 한마디로 정리하는 일 모두 언어지능에 해당된다. 우리는 사유 없이 표현해 낼 수 없다. 이런 사유도 제자리에만 맴돌지 않고 깨달음으로 발전해야 한다. 하나의 앎이 고정관념에 갇히지 않도록 하는 것은 끊임없는 통찰을 통해서다.

언어지능이 달란트인 아티스트들에게서 우리는 그 활용도를 배울 수 있다. 자연탐구지능(시각지능)과 언어지능이 융합한 아티스트에게서는 어떤 시너지가 날까.

첫째, 메시지를 전달하는 아티스트인 '트레이시 에민'이 있다. 트레이시 에민의 첫 개인 전시회는 〈나의 회고전〉이라는 타이틀을 달고 시작되었다. 그녀의 작품은 영국을 넘어 세계적으로 화제와 돌풍을 일으켰다. 사람들이 감추고 싶은 은밀한 사생활을 적나라하게 드러내고 사랑과 배신, 이별의 아픔을 설치물과 누드사진으로 담아냈기 때문이다. 이것이 그녀의 크리에이티브한 콘셉트다. 바라보기에도 민망한 물건들을 공개하면서 그녀는 보이는 것보다 훨씬 더 많

은 메시지를 건넨다.

 둘째, 작품을 통해 본질에 대한 질문을 던진 '르네 마그리트'가 있다. 본질을 볼 수 있는 눈은 심안, 영안이다. 육안으로는 본질을 볼 수 없다. 벨기에의 초현실주의 화가이자 이미지의 반란자 '르네 마그리트'는 상상의 힘이 얼마나 강력한지 보여주는 아티스트다. 그는 무의식의 세계를 화폭에 담아낸다. 그저 담는 것이 아니라 관객들의 생각과 마음을 끌어당길 수 있는 임팩트한 소재를 첨가하여 전혀 다른 카테고리를 창조해 낸다. 현실에서는 도저히 이루어질 수 없는 요소를 가져와 재구성하고 재배열하여 하나의 스타일을 완성하는 것이다.

 셋째, 공산품에 자신의 사인을 담아 출품한 '마르쉘 뒤샹'이 있다. 그는 상업적인 목적으로 생산된 공산품일지라도 예술가가 선택하고 인정하면 곧 위대한 예술품이 될 수 있다는 것을 증명했다. 뒤샹의 '레드메이드'는 그동안 예술계가 지켜왔던 전통 미술의 개념을 완전히 뒤집고 파괴했다. 예술의 숭고함과 신성함, 예술의 엘리트 권위주의가 깨지면서 젊은 예술가들은 그동안의 속박에서 해방되었다. 그는 "이 세상의 모든 작품들은 레디메이드(기성품)"라고 말하기도 했다. 기존 예술계의 카테고리를 무너뜨린 미술계 이단아 뒤샹은 "화가들이 작업실에 앉아 이젤을 펴놓고 물감으로 그림을 그리는 시대는 이제 끝났다."라고도 선언했다.

넷째, 만화를 고급 예술로 그려낸 '로이 리히텐슈타인'이 있다. 만화는 미술 감상인들의 관심거리가 아니었고, 아이들이나 보는 싸구려로 취급받으며 상업미술의 전유물이라고 치부해 왔다. 그런 만화를 숭고한 예술의 영역에 끌어들인 이가 있었으니, 그가 바로 로이 리히텐슈타인이다. 그는 전통적인 예술 방식을 거부하고 작품을 더 만화적으로, 더 기계적으로 만들어 나갔다. 실제 산업인쇄 기법을 활용하고, 말 주머니 안에 메시지를 첨가하여 이미지를 더 강하게 만든 것이다. 그의 작품은 관람하는 사람들에게 신선함을 제공했고, 모험적인 전략은 성공했다. 그의 새로운 시도는 갤러리의 환영은 물론 전시회가 열리기 전에 미리 작품이 예약 판매되는 쾌거를 이루었다.

다섯째, 인간의 '탄생과 죽음'의 순간을 극사실적으로 재현한 '론 뮤익'이 있다. 극사실적인 표현은 방법만 빌렸을 뿐이지, 이것은 언어지능과 연관된다. 그의 작품은 인간 존재의 탄생과 죽음에 대해 질문을 던진다. 그의 작품을 처음 대하는 사람들은 신기함과 놀라움 그리고 낯섦을 경험한다. 생생한 근육, 얼굴의 주름과 모공, 실제 사람과 완전히 똑같은 피부결, 푸르스름한 피부에 정맥과 동맥의 핏줄, 실제로 머리털은 혀를 내두를 정도로 극사실적이다. 극세밀한 인간의 묘사, 인간의 탄생과 죽음의 순간을 언어를 생략한 채 리얼하게 재현한 그의 발상은 사람들을 판타지의 세계로 초대한다.

01 메시지를 전달하는 아티스트

———

트레이시 에민

영국을 떠들썩하게 만든 젊은 여성 작가 '트레이시 에민'은, 악마의 아들 '데미언 허스트'를 선택한 광고계의 거물 '찰스 사치'가 유독 관심을 보인 현대미술의 떠오르는 아티스트다. 사람들에게 '문제적인 작가'로 통하는 그녀는, 바라보기에도 민망한 물건들을 전시장에 가져와 작품전을 개최한다. 작품 전시회에 참석한 대부분의 관람객들은 시선을 어디에 두어야 할지 곤란해 한다.

섹스, 사랑과 배신, 이별의 아픔… 설치물과 누드사진

트레이시 에민의 첫 개인 전시회 〈나의 회고전〉은 첫날부터 화제를 불러일으켰다. 갤러리에 들어선 관람객은 제일 먼저 새하얀 색의 커다란 침대를 만나게 된다. '이건 뭐지?' 하며 다가가는 순간 사람들은 당황하고 만다. 〈나의 침대〉라는 제목의 그 작품은, 흐트러진 침상, 껍질이 벗겨진 콘돔, 어지럽게 널린 술병과 담배, 누군가의 브래지어와 스타킹이 바닥에 널브러진 모습이다. 한눈에 보아도 방금 남녀가 사랑을 나눈 상황을 상상하게 된다. 작품 낙찰가를 보니 수천만 원이 넘는다.

갤러리 한쪽에는 작은 텐트가 설치되어 있고, 그곳에는 〈나와 함께 잤던 모든 사람들 1963~1995〉이라는 제목이 붙어 있다. 텐트 안을 들여다보니 자신과 사랑을 나눈 102명의 이름이 빼곡히 적혀 있다. 작품을 보기 위해 참석한 관람객들과 평론가들은 당혹스러워했고, 전시는 곧 세간의 화제가 되었다. 몇몇 예술가들과 평론가들은, 말도 안 되는 물건을 전시장으로 가져와 작품이라고 우기는 이상한 여자로 취급하거나 쇼맨십으로 세상의 주목을 받으려 한다는 독설을 퍼붓기도 했다.

"이런 포르노 영화에 나올 것만 같은 상황을 작품이라고 하다니!"

그녀의 작품은 영국을 넘어 세계적으로 화제와 돌풍을 일으켰다. 사람들이 감추고 싶은 자신의 은밀한 사생활을 적나라하게 드러내고 사랑을 나누었던 남자들의 실명까지 작품에 공개하니, "이런 황당한 작가가 다 있나!"라는 반응이었다. 그녀는 영국의 한 해변에서 자신이 사랑을 나누었던 작은 오두막을 그대로 전시장으로 옮겨오는 등 황당한 일들을 벌였다. 그녀는 섹스, 사랑과 배신, 이별의 아픔을 설치물과 누드사진에 담아냈다.

글과 그림은 죽음 같은 상처와 정면으로 마주하는 과정

도대체 왜 이러한 일들을 벌이는 것일까. 세간의 비난과 독설을 받을 것이라고 예상했을 텐데 말이다. 일부 사람들이 말하는 것처럼 미술계의 주목을 받기 위해 벌이는 쇼일까. 유명세와 돈을 바라고

저지르는 해프닝일까.

열세 살의 어린 나이에 성폭행을 당한 에민은, 죽음과 같은 상처가 아물기도 전에 성폭행으로 인한 임신과 뱃속 아기가 죽는 경험을 한다. 세상의 모든 남자들에 대한 분노, 혐오감 속에서 자살을 시도했지만 실패한 후 절망을 이기지 못하고 마약에 중독되기도 한다. 결국 모든 학업을 포기하고 폭음과 흡연 등으로 자신을 파괴해 간다. 아무런 빛이 보이지 않았던 시절, 죽음만이 유일한 선택이라고 생각한 것이다.

모든 희망을 버린 에민에게 우연히 찾아온 구원의 손길은 '그림'이었다. 스스로 침몰해 가는 그녀에게 친구가 권해준 미술과정은 새로운 반전을 선물해 주었다. 그녀는 절망의 벼랑 끝에서 붓을 잡고, 자신의 상처를 글과 그림으로 치유받기 시작했다. 그녀에게 글과 그림이란 죽음과도 같은 지독한 상처를 정면으로 마주하고 밖으로 토해내는 과정이었다.

하지만 그녀는 "더 이상 나는 살아 있을 아무런 의미가 없어! 나의 인생은 죽음밖에 남아 있지 않아!"라며 몇 번이나 글과 그림을 찢고 포기했다. 악몽과 같았던 그날의 일들을 마주하는 것이 결코 말처럼 쉬운 일은 아니었다.

나의 삶이 곧 예술, 예술이 곧 나의 삶

트레이시 에민의 인생에 큰 전환점을 가져다 줄 한 여인이 나타나는데, 바로 여류 아티스트로 활동하고 있었던 '사라 루카스'였다. 그녀는 에민을 설득하여 다시 붓을 들게 했으며, 내면의 상처를 밖으로 토해내도록 도왔다. 에민은 매일 일기를 쓰고 메모를 하면서 자신을 치유하고 그림을 그리기 시작했다. 그녀에게 글과 그림은 단지 세상의 주목을 받기 위한 도구이거나 남에게 보여주는 쇼가 아니었다. 어린 시절 자신이 겪어야 했던 죽음과 같은 상처들을 치유하는 행위였다.

"삶과 예술은 다르지 않아요!"

에민은 자신의 상황을 그대로 전시장에 옮겨 놓고 세세한 부분까지 보여준다. 단지 보이는 현상이 아니라 자신의 경험을 작품으로, 메시지로 전한다. 자신이 겪어온 고통스러웠던 인생의 부분을 드러냄으로써 스스로를 치유해 나가는 것이다. 절망과 사랑, 분노와 배신, 희망과 욕망 등 사람들이 살아가면서 겪게 되는 세세한 감정까지 그대로 전시장에 옮겨 놓는다.

"나의 삶이 곧 예술이고, 예술이 곧 나의 삶이다."

트레이시 에민은 작품과 인터뷰를 통해 이렇게 말하고 있다. 반전의 힘은 외부가 아닌 자신의 내부에 존재하고 있다는 사실을 작품과 글을 통해 보여주고 있는 것이다. 그녀의 작품을 표면적으로만 마주한 사람들의 반응은 극과 극이다. 한편에서는 "정말 망측스럽

고 혐오스럽다! 이것도 예술이냐? 돈과 상업으로 도배된 쇼일 뿐이다!"라는 식으로 독설과 비아냥을 퍼붓는다. 반면 다른 한편에서는 "정말 신선하다. 자신의 성생활을 작품으로 만들어내는 그녀의 대담함이 새롭다!"라는 극찬도 있다.

　세상의 평판이 어떻든 그녀는 상관하지 않는다. 절망하는 순간 인생은 벼랑 끝 나락으로 떨어지지만, 어떻게든 반전시킬 방법, 역전시킬 방법을 찾아내고 앞으로 끈질기게 나아간다면 길은 반드시

열리게 되어 있다. 트레이시 에민은 그 괴로움을 과감히 밖으로 끄집어내어 상황을 역전시키는 방법을 찾아냈고, 이를 실행해 나가고 있다.

인생을 살아가면서 매순간 달콤한 열매만 먹을 수는 없다. 롤러코스터처럼 오르막 내리막을 경험하는 것이 인생이다. 인생의 벼랑 끝에서 트레이시 에민은 그림과 글이라는 도구로 반전의 힘을 찾아낸 것이다.

나에게 예술은 '메시지 전달'

"미술가가 된다는 건 멋진 작품을 만들어내는 것만을 의미하지 않는다. 나에게 미술가가 된다는 건 메시지를 전달하는 일이다."

세상은 트레이스 에민을 '문제적 작가'라고들 말하지만, 그저 트러블 메이커로만 그녀를 평가해서는 안 된다. 그녀는 과거 죽음을 경험했고, 자신을 던져 모든 상황을 극복하는 법을 터득했다. 그림과 글씨(메시지), 설치물을 통해 스스로의 삶을 치유하며, 내면에 존재하는 반전의 힘을 끌어내어 승리를 쟁취한 것이다.

쉽지 않겠지만, 자신에게 닥친 상황과 상처를 피하지 않고 정면으로 마주해야만 반전은 물꼬를 튼다. 절망을 뒤집고 뛰어넘었을 때 뜨거운 감동의 힘과 희망이 타인에게도 전이되는 것이다. 뜨거운 심장이 뛰고 있는 한 인생이라는 게임은 끝나지 않는다. 어떠한 상황과 환경에도 절대 포기하지 않고 뜨겁게 전진하는 사람만이 결국 승

리한다. 세상과의 경쟁이 아니라 자신에게 승리하는 것이 진짜 승리이기 때문이다.

트레이시 에민은 단지 보이는 현상이 아니라, 자신이 겪어온 인생의 부분을 비추는 방법으로 자신의 메시지를 전달한다. 절망과 사랑, 분노와 배신, 희망과 욕망 등 사람들이 살아가면서 겪는 세세한 감정을 그대로 전시장에 옮겨 놓는 것이다. 이때 에민의 그림과 글(메시지), 설치물은 그녀만의 크리에이티브 콘셉트가 된다.

그녀의 행보는 아직 끝나지 않았다. 트레이시 에민, 그녀가 어떤 메시지를 던질지는 아무도 예측할 수 없다.

02 매체 통해 본질에 대해 질문하다

르네 마그리트

'영감을 주는 예술가'를 꼽으라고 하면 당연 '르네 마그리트'가 거론될 것이다. 그의 작품은 수없이 많은 질문과 물음표를 던진다. 그의 작품은 정말 난해하여 작가의 의도에 쉽게 접근할 수가 없다. 그는 미술을 하나의 '매체'로 해석하고, 작품이 감상자에게 미치는 영향에 주목했다. 그의 작품은 끊임없이 말을 건네고, 작품에서의 질문은 다시 삶에서의 질문으로 옮겨진다. 〈이것은 파이프가 아니다〉처럼 일상의 본질에 대해 묻는다. 그의 작품을 통해 우리의 평이한 일상은 전복되고 만다.

상상하는 힘이 전부다

상상의 힘이 얼마나 강력한지 보여주는 아티스트가 있다. 현실에서는 도저히 있을 수도 없고 일어나지도 않을 법한 일을 오직 상상력 하나만으로 완성해 내는 작가. 바로 벨기에의 초현실주의 화가이자 '이미지의 반란자'라 불리는 '르네 마그리트'다. 그는 인간의 무의식과 꿈속의 한 장면을 보는 듯 낯설기만 한 신기한 세계를 보여준다. 얼굴이 없는 인물 혹은 방 안 가득히 들어 찬 거대한 사과 등,

조앤 롤링의 소설 『해리 포터』의 한 장면을 연상시키는, 마법과도 같은 신기한 차원을 열어 보여준다.

검정 양복을 입은 한 남자의 얼굴엔 녹색의 사과가 놓여 있고, 깊은 바다 속 인어를 그린 작품에서는 상체를 물고기로 표현하고, 하체를 인간의 다리로 표현하여 아름다운 동화 속 '인어공주' 가 아니라 SF영화에 나올 법한 생물체의 모습을 보여준다. 너무나도 유명한 〈이미지의 반역-이건 파이프가 아니다〉라는 작품에서는, 거대한 파이프를 캔버스 위에 그려놓고 절대 이것은 파이프가 아니라고 주장한다.

"마치 자신의 꿈 안으로 초대하고 있는 것 같아. 무의식의 세계 속으로 말이야."

벽난로 속에서 기차가 기적 소리를 내며 튀어나오질 않나, 인간의 머리가 풍선처럼 거대해져 금방이라도 펑 하고 터질 것 같은 작품도 있다. 그는 왜 이런 황당한 작품들을 제작하여 대중들에게 선보이는 것일까.

무의식의 세계를 화폭에 담다

초기 마그리트의 작품은 여느 작가들과 다르지 않았다. 하지만 인간의 의식과 무의식에 관심을 갖게 되면서 자신의 관점이 생기기 시작했다. 기존 화가들은 1차적인 대상을 사실 그대로 표현하거나 아예 알아볼 수 없을 정도로 추상화시키고 있었다. 그는 이 흐름

에 따라가지 않고, 관심을 두고 연구하고 있었던 분야인 무의식의
세계를 화폭에 담아내기 시작한다. 그저 담는 것이 아니라 관객들
의 생각과 마음을 끌어당길 수 있는 임팩트한 소재를 첨가하여 전

혀 새로운 세계를 만들어낸다. 현실에서는 도저히 이루어질 수 없는 요소를 가져와 재구성하고 재배열하여 '르네 마그리트 스타일'을 완성한 것이다.

어린 시절부터 책을 좋아하고 인간의 의식과 무의식에 대해 관심이 많았던 그는, 다른 작가들이 접근하기조차 어려워했던 분야를 그림으로 표현해 냈다. 평소의 독서 습관이 그의 예술세계를 완성시킨 것이다. 사실 그는 젊은 시절 상업미술계에서 광고와 디자인 분야에서 일한 경험이 있었기에 어떻게 해야 사람들의 호기심을 자극할지, 어떤 그림이 사람들을 끌어당기는 마력을 지니게 될지 예상하고 있었다.

마그리트는 살아생전에도 많은 주목과 이슈를 받았지만, 세상을 떠난 이후에도 많은 작가들과 영화감독, 소설가, 음악인들에게 큰 영향을 미치고 있다. 사람들의 뇌리에 각인되어 있는 영화 〈매트릭스〉와 〈아바타〉, 일본 애니메이션계의 거장 미야자키 하야오 감독의 〈천공의 성 라퓨타〉도 마그리트의 작품에 영향을 받아 밴치마킹되거나 응용되었다.

초기에 그는 사람들에게 인정받지 못하는 보통의 화가였다. 전시회를 열었으나 악평과 비웃음으로 전시를 접을 만큼 실패의 쓴맛을 보아야만 했다. 그러나 1926년을 기점으로 마그리트에게 변화가 일어났다. 이전의 그 누구도 생각하지 않았던 방식으로 사물과 대상을 바라보고 생각하는 관점을 만들어낸 것이다.

상식의 배반… 독특한 무의식의 세계 완성

한때 예술가로서 극히 평범했던 마그리트. 그는 관점을 비틀고 바라보는 대상에 새로운 질문을 던지면서 자신만의 독특한 스타일과 예술세계를 완성했다. 그리고 대중에게 다가가기 위한 두 가지 전력을 구사했다.

첫째, 사람들이 흔히 생각하고 있는 고정관념 속 대상을 전혀 낯설고 새로운 대상으로 만들었다. 평범한 사과 하나가 집 안 전체에 꽉 들어 차 있고, 검은 모자를 눌러쓴 남자의 모습에는 얼굴이 없다. 하늘에서 억수같이 비가 내리는데, 그 비는 전부 검은 우산을 쓴 남자들이다. 신발은 신발인데, 사람의 실제 발에 구멍을 뚫어 끈을 묶어 놓았다. 일반인들의 상식으로는 도저히 이해할 수 없는, 낯설고 충격적인 그림들이었다. 그는 사람들이 생각하는 상식적인 관점을 뒤집어 전혀 엉뚱한 존재, 낯선 대상으로 변신시켜 충격을 주었다.

"뭐지? 저 거대한 사과는 무엇을 말하려고 하는 거지?"

낯섦은 곧 호기심을 자극하여 "마그리트가 도대체 누구야?"로 이어졌다. 그저 평범했던 한 화가가 관점을 비틀어 위대한 거장이 되는 순간이었다. 마그리트는 프로이트의 무의식에 심취해 있었고, 인간의 무의식이 어떤 식으로 반응하는지를 정확히 알고 있었다.

둘째, 관객들에게 낯섦을 던져주는 동시에 수수께끼와 같은 장치를 그림 속에 첨가했다. 벽을 뚫고 나오는 증기기관차, 금방이라도

터질 것 같은 풍선 모양의 얼굴…. 전혀 어울릴 것 같지 않은 두 대상을 결합하여 낯선 공간 안에 배치한 후 사람들에게 질문을 던졌다.

"이것은 과연 무엇일까요? 당신이 보는 바로 이것이 당신이 지금까지 생각해 왔던 대상이 맞나요?"

그의 비현실적이면서도 판타지 같은 작품을 본 사람들은 당혹스러움과 궁금증을 동시에 갖게 된다. 현실과는 동떨어진 이상한 그림에 자신도 모르게 깊이 빠져드는 것이다. 마그리트는 "사람들에게 고정관념의 경계를 허물고 파괴하여 새로운 사고와 관점을 선물하기" 위해 작품을 제작하는 것이라고 말했다.

사람들의 상식을 철저히 배반하는 것이 바로 르네 마그리트의 전략이었다. 사람들의 생각을 자극하고 교묘하게 비틀어 새로운 관점과 세계를 열어 보여준 것이다.

자신이 지극히 평범하다고 생각된다면 마그리트의 작품세계와 만나보라. 분명 신선한 자극이 될 것이다. 비틀기는 상식에 대한 저항과 반항에서 시작된다.

"왜 꼭 이래야만 하지? 다른 방법은 없는 걸까?"

당신의 물음에 주변 사람들은 한결 같은 목소리로 답할 것이다.

"쓸데없는 생각 말고 하던 일이나 열심히 해!"

인생은 이 사유의 지점에서 명확히 갈린다.

03 공산품에 사인 담아 출품하다

마르셸 뒤샹

1917년 뉴욕, 누구나 6달러를 내면 작품을 출품할 수 있는 획기적인 전시회가 열렸다. 예술계의 자유를 외치며 출발한 이 전시회에 한 남자가 자신의 사인을 넣은 작품을 출품했다. 하지만 전시 기간 내내 관람객들은 그 남자의 작품을 쉽게 볼 수 없었다. 그의 작품은 전시장 한쪽 구석 깊숙한 곳에 처박혀 있었기 때문이다.

당시 전시회가 열린 바로 그 장소에서 한 사진작가가 찍은 작품의 원본과 또 한 장의 사진이 남아 있다. 검은 양복을 입은 노년의 한 남자가 작품 앞에 앉아 담배를 피우고 있는 모습이다. 그 남자의 뒤로 보이는 것은 하얀색의 변기였다. 남자 화장실에 가면 흔히 볼 수 있는 바로 그 소변기다. 그 변기에는 'R.WUTT' 라는 사인이 있었다. 그가 바로 현대미술의 포문을 열어준 거장 '마르셸 뒤샹'이다.

"아무리 자유로운 전시라고는 하지만 이걸 작품이라고!"

당시 자유로운 예술을 외치던 예술가들에게도 그의 작품은 낯설고 천박했다. 아니, 공장에서 찍어낸 소변기를 예술로 인정할 수 없었다. 자신이 직접 만든 조각품도 아니고, 단지 사인을 했다는 이유로 작품이 될 수 있다는 생각에 도저히 납득할 수 없었다. 뒤샹의 행

동은 예술계에 대한 정면 도전이었다. 만약 이 '소변기'를 인정한다면 그동안 예술가들이 지켜왔던 철옹성이 무너질 위험에 직면해 있었다.

사실 그는 겉과 속의 모습이 달랐던 당시 미술계의 부정과 부패, 부조리를 꼬집고 싶었다. 남성 소변기 〈샘〉은 이를 대표하는 작품이었다. 이는 자유로움을 외치고 있었지만, 실제로는 전혀 그렇지 않은 미술공모전과 미술전시회에 대한 문제 제기이며 도전이었다. 이를 눈치 챈 미술 관계자들이 뒤샹의 '소변기'를 인정할 리 없었다.

화가의 노동력과 다른 카테고리로

뒤샹은 사람들이 흔히 쓰는 일상의 공산품 등에 자신의 사인을 담아 작품으로 출품했다. 이는 전통적인 회화 제작 방식에 대한 저항이자 도전이었다. 뒤샹의 작품들은 전통적인 것에 익숙해져 있는 예술가들에게 혼란을 불러일으켰다. 그들이 고수하려고 했던 영역, 즉 화가가 손과 노동력으로 보여주는 예술에 대한 반격이었기 때문이었다. 그는 논란의 중심에 섰고, 비난과 폭언에 시달렸다.

하지만 그런 기성세대 예술가들과는 달리 새로운 돌파구를 찾으려는 젊은 예술가들에게는 뜨거운 지지를 받았다. 뒤샹은 예술가들이 작품을 위해 사용하는 튜브 물감들은 이미 제조된 생산물이자 완성된 물건이며, 따라서 "이 세상의 모든 작품은 레디메이드(기성품)"라고 말하기도 했다. 기존 예술계의 관념을 무너뜨린 미술계 이단아

뒤샹, 그는 "화가들이 작업실에 앉아 이젤을 펴놓고 물감으로 그림을 그리는 시대는 이제 끝났다."고 선언했다.

"진짜 작품은 여러분들이 지금 보시고 계시는 그림이나 조각품이 아니라 바로 예술가입니다. 작품은 껍데기에 불과합니다. 진짜 작품은 작품을 제작하고 완성해 내는 예술가지요."

뒤샹은 기발한 발상력으로 미술계에 대한 저항을 멈추지 않았으며, 예술에 대한 혁신적인 관점을 제시했다. 우리가 보고 있었던 소변기 <샘>에서 진짜는 바로 뒤샹의 사인이었던 것이다. 소변기는 소변기일 뿐이고, 바로 'R.MUTT' 라고 적어 놓은 뒤샹의 선택, 예술가의 선택이 작품을 변신시키는 힘이라는 것이다. 그의 새로운 관점은 당시뿐만 아니라 현대에 이르기까지 받아들이는 사람과 절대 받아들일 수 없다는 사람으로 나뉘어 있다.

모든 작품은 레드메이드… 예술가가 작품이다

당시 예술가들은 그를 투명인간 취급을 하거나 왕따로 몰아갔다. 예술계에 발을 붙이지 못하도록 철저히 외면했다. 하지만 뒤샹의 신선한 예술관과 작품 제작 방식을 열렬히 환영하는 사람들이 늘어나면서 그는 다른 카테고리의 미술을 창조한 개척자로 추대되었다.

"상업적인 목적으로 생산된 공산품일지라도 예술가가 선택하고 인정하면 곧 위대한 예술품이 된다."

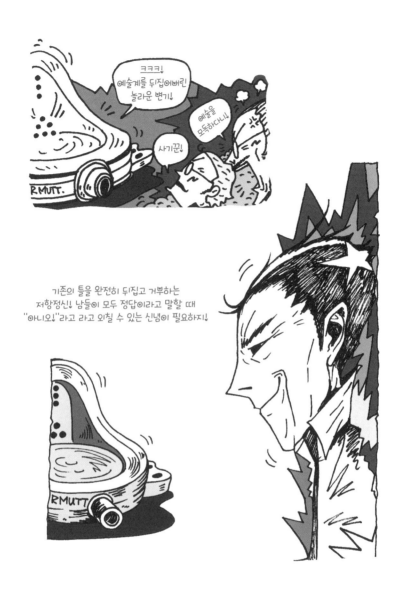

뒤샹의 레드메이드는 그동안 예술계가 지켜왔던 전통 미술의 개념
을 완전히 뒤집고 파괴했다. 그는 이어 세상 사람들이 '아름다움의
결정판'이라고 부르는 최고의 명작 레오나르도 다빈치의 〈모나리

자〉에 테러를 감행한다. 그것도 싸구려 엽서 사이즈의 종이에 출력된 복제 '모나리자' 얼굴에 거침없이 수염을 그리고, 그 위에 '그녀의 엉덩이는 뜨겁다' 라는 메시지를 써놓는다. 세기의 위대한 걸작이라고 불리는 〈모나리자〉를 대놓고 모독하고 조롱한 것이다.

"왜 그것이 명작이지? 무엇 때문에 모나리자가 세계 최고의 걸작인 거지? 다른 사람들이 모두들 그렇다고 하니까? 당신은 왜 그것이 반드시 정답이라고 생각하는 거지?"

누구도 의심하거나 문제 제기를 하지 않았던 물음을 뒤샹은 거대한 전통 예술계에 던진 것이다. 그 질문 덕분에 예술계의 고정관념은 금이 가기 시작했다. 예술의 숭고함과 신성함, 예술의 엘리트 권위주의가 무너지면서 그동안 순수미술이 묶어두었던 속박에서 젊은 예술가들은 해방되었다. 마르셀 뒤샹의 도전이 있었기에 팝아트의 황제 앤디 워홀, 현대미술의 거대한 축을 이루는 제프 쿤스와 데미언 허스트라는 인물이 탄생할 수 있었다.

뒤샹은 끊임없이 예술관과 제작 방식에 다른 카테고리를 찾아간 인물이다. 상위개념과 하위개념을 뒤바꾸는 작업을 통해 위계질서를 바꾼 것이다. 언어지능에서 중요한 것은 다른 가치를 통해 질서를 새롭게 부여하는 일이다. 기존 질서가 기득권들의 전유물이라고 할 때 누군가는 새로운 질서를 만들어낸다. 예전 기준을 따르지 않고 높은 언어지능을 통해 새로운 카테고리를 만들어내는 것이다. 어느 분야든 이러한 작업은 지금도 늦지 않았다.

04 만화를 고급 예술로 그려내다

로이 리히텐슈타인

'고급'과 '저급'의 차이는 무엇일까. 저급이라고 불리는 것의 고급화는 영영 거리가 먼 걸까. 혹여 너무 흔하여 '저급'이라는 인식을 갖게 된 건 아닐까. 공기처럼 흔한 것에는 '고급'이라는 말을 붙일 수 없다. 생명을 유지하는 데 물은 다이아몬드보다 중요하지만 '고급'이라고 붙일 수 없다. 반면 다이아몬드는 생명과는 무관하지만 희소성 때문에 '고급'이라는 어휘가 붙는다.

여기에는 기존의 인식이 자리한다. 인식이란 가장 바꾸기 힘든 부분이기도 하다. 고급의 대중화는 쉽게 이해할 수 있는 부분이지만, 저급의 고급화는 만만하지가 않다. 기존 인식을 바꾼다는 것은 가히 혁명적이라고 할 수 있다. 단지 제품이나 상품의 혁명뿐 아니라, 고급으로의 좌표 이동이 주는 패러다임 바꾸기다.

그동안 만화에 대한 인식은 어떠하였을까. 너무나 흔하여 느낌조차 없다는 것에 공감할 것이다. 만화를 어떻게 변신시킬 수 있는 것일까. 1960년대 뉴욕의 한 갤러리에서 논쟁이 벌어졌다. 논란의 중심이 되었던 인물은 현대미술의 거장 '로이 리히텐슈타인'이었다.

그는 당시 추상미술을 선도했던 작가들과 자신이 별 다를 바 없는 페인팅을 하고 있었다는 점을 깨달았다. 깨달음이 사유의 시작이다.

이러한 통찰로부터 그는 자신이 후발주자에 불과하다는 사실을 알게 되었고, 그 순간부터 새로운 역사는 시작되었다. 한 개인의 역사뿐 아니라 미술계에 새로운 장이 열린 것이다.

"고급예술을 저급한 만화로 그려내다니…."

로이 리히텐슈타인이 전시회를 가졌을 당시 예술의 철옹성을 지키고 싶었던 수많은 사람들은 그에게 반기를 들었다. 모두 "이건 예술이 아니야!"라고 외쳤다. 다만 그들이 미처 깨닫지 못한 것이 있었는데, 그것은 세상과 사람들의 취향이 변하고 있다는 사실이었다. 구매하는 고객, 즉 컬렉터들은 리히텐슈타인의 손을 들어주었다. 저급하다고 취급받았던 만화는 미술사의 축을 바꾼 위대한 예술이 되었다.

세상과 사람들의 취향은 변하고 있다. 정확히는 '흐르고 있다'는 말이 더 맞다. 세상에 고정된 것은 아무것도 없다. 단지 유형으로 나타나지 않았을 뿐이지 무형 속에서 끊임없이 탈바꿈하고 있다. 기호, 취향, 트렌드, 인기, 호불호 등은 시시각각 달라진다. 99도까지는 끓지 않다가 100도가 되는 어느 순간 끓는 것뿐이다. 대중의 미세한 움직임은 항상 일어나고 있다.

40세까지는 평범한 아티스트

1962년 마흔 살이 될 때까지 로이 리히텐슈타인은 그저 그런 평범한 아티스트에 불과했다. 이렇다 할 경력이나 획기적인 작품을 선보

이지도 못했던 화가였다. 이런 보통 사람이 어떻게 미술계의 거장이 되었을까. 마흔이라면 빠른 나이는 아니다.

1923년 뉴욕의 중산층 가정에서 태어난 그는, 정규 미술대학에서 학사와 석사 과정을 마친 후 대학 강단에서 학생들을 가르치며 생활을 유지했다. 1950년대 뉴욕의 미술계는 추상미술주의의 바람이 강하게 불었던 시기였다. 마치 예술은 "우리는 너희들과는 전혀 차원이 달라. 고차원적이고 신비롭지. 예술가란 바로 이런 존재들이야!"라고 말하고 있는 듯했다.

'추상미술이 대체 뭐지?' 하는 생각이 든다면, 액션페인팅의 대가 잭슨 폴록의 작품을 본다면 이해가 쉬울 것이다. 무엇을 그리려고 했는지, 어떤 생각을 가지고 작품을 제작했는지 도저히 알아먹을 수 없는 '뿌리기' 그림들이다.

어떤 이들은 잭슨 폴록의 작품이 우주의 프랙탈 구조와 같다고들 하고, 철저한 계획과 의도로 뿌린 그림이라고들 한다. 어쨌든 분명한 것은, 일반인들은 잭슨 폴록의 그림을 도저히 이해하기 어렵다는 것이다. 평론가들과 미학자들이 아무리 포장과 치장을 한다고 해도 말이다. 그래서인지 추상미술은 1950년대에서 1960년대를 넘기지 못하고 미국의 미술시장에서 서서히 모습을 감추고 만다. 작품의 구매자인 컬렉터들의 선택이 급속히 줄었기 때문이었다. 그 시간 추상미술을 옹호하고 찬사를 아끼지 않았던 수많은 평론가들 역시 이러한 반응에 흠칫 놀란다.

로이 리히텐슈타인 역시 1950년대~60년대 추상미술이 주도하던

약 10년 사이에 활동했던 화가로, 그는 물감과 붓이 지나가는 흔적, 즉 추상미술의 예술성과 흐름에 함께 하고 있었다. 하지만 작품을 찾는 고객들의 반응은 냉담하기만 했다. 1950년대 뉴욕에서 전시회를 가졌지만, 겨우 전시장 비용과 운반비를 해결할 정도의 작품 판매가 전부였다.

리히텐슈타인의 문제점은, 당시 추상미술을 선도했던 작가들과 별다를 바 없는 페인팅을 하고 있었다는 점이었다. 그들의 경쟁에서 그는 다만 후발주자에 불과했다. 고객이 이해하기 어려운 그림은 아무리 비평가, 평론가, 미술관, 갤러리에서 환영한다고 해도 대중과 컬렉터들에게 선택받기 어렵다. 그 사실을 깨달은 그는 자신이 후발주자로서 무엇을 해야 할까 고민했다. 그의 나이 마흔을 목전에 두고서….

터닝 포인트, 아이들 말에서 당시 미국문화 흐름 간파

1954년과 1956년 사이 리히텐슈타인에게 두 아이가 태어났다. 그는 틈날 때마다 아이들에게 디즈니의 만화 주인공 미키마우스를 그려주곤 했다. 아이는 곧잘 "아빠 저 만화책처럼 잘 그리지 못할 거예요! 정말 굉장해요!"라고 말했다.

그 말에 리히텐슈타인은 결정적인 힌트를 얻는다. 아이들의 말 속에서 당시 미국문화의 흐름을 간파했던 것이다. '만화 주인공과 영웅들'이 미국문화에 얼마나 직접적인 영향을 미치는지 새삼 깨달았

다. 그는 아이의 말에서 그동안 고민해 왔던 해결점을 찾았다. 시대의 흐름을 간파하자, 시대가 지금 무엇을 원하고 있는지 자신이 무엇을 해야 하는지를 명확히 알게 된 것이다.

'지금의 추상미술은 사람들에게서 너무 멀리 와버렸어! 그들만의 리그에서 빠져나와 대중을 바라보자. 추상미술은 너무 어려워. 사람들이 이해할 수 없다면 그것 또한 예술의 큰 문제지. 봐! 아이들조차 이해하기 쉬운 대중문화를 좋아하고 있잖아. 관점을 달리해야겠어!

지금 이 시대에 맞는 작품을 제작하는 것이 답이야.'

1961년, 로이 리히텐슈타인은 추상미술과 페인팅의 흔적이 남은 표현 기법들과 결별한다. 그리고 일반인들이 흔히 사용하는 전화번호부의 전단지 광고, 만화책, 일러스트 등의 이미지들로 작품을 만들기 시작한다.

한 번의 반짝이는 영감은 인생 전체를 바꾼다. 우리는 인생의 어느 시점에 그러한 영감을 만난다. 멘토, 책, 사건, 주변 인물, 스승, 친구, 선배, 후배 등과의 만남으로 인생의 물길이 바뀌는 신비로운 경험을 하기도 한다. 준비될수록 이런 우연과 가까워질 가능성이 높다. 터닝 포인트는 어느 날 문득 영감으로부터 시추된다.

회화 표현 기법에서 탈출 감행, 말 주머니 '모험 시작'

리히텐슈타인의 첫 시도는 아이들이 즐겨 먹는 사탕의 포장지였다. 이어 로맨스 만화, 전쟁 만화를 엄청난 크기로 작품화하기 시작했다. 하지만 뭔가 부족했다. 막연한 갈증을 느끼고 있던 그때 만화의 말 주머니에 담긴 메시지를 보게 되었고, 그 메시지가 작품의 매력을 강하게 어필한다는 사실을 알게 된다.

그래서 그는 회화의 표현 기법에서 탈출하여 모험을 시작한다. 실제 산업인쇄 기법을 활용하고, 말 주머니 안에 메시지를 첨가하여 이미지를 더 강하게 만드는 동시에 작품을 관람하는 사람들에게 신선함을 제공하고자 했다. 이러한 전략은 성공했다. 1961년 뉴욕의

레오 카스텔리 갤러리에 그가 새로운 작품을 선보였을 때, 갤러리의 환영은 물론 전시회가 열리기 전에 미리 작품이 예약 판매되는 쾌거를 이룬다.

당시 리히텐슈타인과 같은 생각을 가진 한 화가가 있었으니, 그가 팝아트의 황제 '앤디 워홀'이었다. 그 역시 리히텐슈타인과 같은 생각으로 만화를 작품에 접목한다. 리히텐슈타인과 워홀은 같은 시기에 시대의 변화와 흐름을 간파하고 같은 지점(정점)에 도달한 것이다.

간혹 대가들은 공통된 생각을 한다. 전혀 다른 시공간에 살면서 같은 영감으로 작품을 생산하는 일 말이다. 그러나 앤디 워홀은 리히텐슈타인과 작품을 본 순간 손을 들고 만다. 당시 아직 회화의 표현 기법을 쓰던 앤디 워홀은 그의 호적수가 되지 못했다.

"이 게임은 로이 리히텐슈타인의 승리야! 내가 일인자가 될 수 있는 다른 길을 찾겠어."

거장은 거장을 알아본다. 앤디 워홀은 리히텐슈타인이 정복한 정상을 영원히 정복하지 못할 것을 감지했을까. 2등을 할 바에야 다른 길을 모색하겠다는 것이 앤디 워홀의 생각이었다. 그래서 앤디 워홀은 자신이 가장 잘할 수 있는 분야(실크스크린 판화 기법과 대량 복제화)를 찾고, 그곳에서 영원한 승리자가 된다. 이것이 자신의 강점으로 승부할 수 있는 방법이다.

자신의 강점을 최대한 활용한 온리원(only one) 분야를 찾아야 한다. 성공은 타인을 모방하는 것이 아니라 내 것의 강점에 들인 시간으로부터 오는 것이기 때문이다. 가장 잘할 수 있는 것에 들인 땀에 의해

한 분야의 퍼스널 브랜딩이 형성된다. 가장 '나' 다울 때 자아실현도 할 수 있다.

리히텐슈타인의 새로운 작품이 갤러리와 관람객의 환영을 받던 바로 그때, 뉴욕의 평론가와 비평가들은 악평을 쏟아 부었다. '쓰레기 같은 만화'라고 손가락질했다. 지금까지 만화는 아이들이나 보는 싸구려로 취급했고, 상업미술의 전유물이라고 생각했던 것이다. 만화를 숭고한 예술의 영역에 끌어들인 리히텐슈타인을 그들은 매우 못마땅하게 여겼다.

"나는 어떤 것은 예술이고 어떤 것은 예술이 아니라고 구분 짓는 기준을 늘 알고 싶었다!"

리히텐슈타인의 이런 발언은 미술 관계자들의 분노를 샀고, 고급예술을 지향하던 예술가들에게 그는 쓸데없는 짓이나 하는 '눈엣가시' 같은 존재였다. 그들은 리히텐슈타인의 작품을 절대 인정하려 들지 않았다.

싸구려 공산품들이 이상적인 삶의 상징

하지만 세월은 대중이 무엇에 열광하는지를 증명했다. 미술가들과는 반대로 리히텐슈타인은 1960년 시대의 흐름을 읽고 있었다. 미국에 산업화가 태동하던 시기인 만큼 세상은 하루가 다르게 변화하고 진보했다. 별스럽지 않게 여겼던 싸구려 공산품들이 이상적인 삶의 상징이 되었던 것이다. 또한 리히텐슈타인은 대중매체와 영웅이 급

부상할 때라는 것도 간파했다. 특히 만화는 바로 그 중심부에 있었다.

그는 전통적인 예술 방식을 거부하고 작품을 더 만화적으로, 더 기계적으로 만들어 나갔다. 악평과 독설 따위에는 아랑곳하지 않고 소신을 지키며 추구하고자 하는 목표를 향해 묵묵히 걸어간 셈이다. 아마도 이 시기가 리히텐슈타인에게는 가장 어려웠던 시간들이 아니었을까. 주위의 악평은 신의 시험대이다. 이때는 말보다 결과로 보여줘야 한다.

경주마에게는 눈 옆을 가리는 눈가리개가 있다. 경주할 때 오로지 앞만 보고 달려 정면승부를 하라는 것이다. 집중하여 나아가야 한다. 주변을 의식하지 않고 오로지 소신을 지키며 전진한 로이 리히텐슈타인은, 결국 현대미술사의 흐름을 뒤집고 거대한 획을 긋는 거장의 반열에 올랐다.

타인의 독설에 절망하기는 쉬워도 정작 그 독설을 잠재울 만한 결과물을 내기란 어렵다. 그러나 내 인생을 사는 것은 오로지 나 자신이다. 칭찬과 비난은 일순간이다. 중요한 것은 스스로 인생에 대한 예의를 지키는 일이다. 그러니까 내 컬러가 아닌 것에는 완강하게 "노(No)!"라고 말할 수 있어야 한다. 문화비평가 엘렌 테이트는 "진정한 예술가란 에덴동산에서도 '노(No)'라고 외칠 이유를 찾는 사람이다."라고 했는데, 그 말의 의미를 잘 새겨야 할 것이다.

05 탄생과 죽음의 순간 극사실적 재현

론 뮤익

"이것 좀 봐! 손톱 하나하나까지 진짜 사람하고 똑같이 생겼어. 대체 작가가 누구야?"

영국의 한 갤러리. 전시를 관람하러 온 사람들이 한 작품에 몰려들었다. 3미터가 넘는 거구의 남자가 커다란 의자에 앉아 있다. 그것도 옷을 다 벗은 채 말이다. 무언가를 생각하며 중얼거리는 듯한 이 남자는 단순히 '크다'라는 표현이 부족할 정도로 거대해서 관람객들에게는 마치 살아 있는 거인이 숨을 쉬고 있는 것처럼 느껴졌을 것이다.

생생한 근육, 얼굴의 주름과 모공, 실제 사람과 완전히 똑같은 피부결, 푸르스름한 피부에 정맥과 동맥의 핏줄, 실제 머리털 등 정말 혀를 내두를 정도로 사람과 닮았다. 사실보다 더 사실적으로 표현한 작가, 그가 바로 '론 뮤익'이다.

혀를 내두를 정도로 극사실적… 판타지의 세계

론 뮤익은 오스트레일리아 출신으로 영국 그레이트 브라이튼에서 활동하고 있는 세계적인 조각가이다. 론 뮤익의 작품을 처음 대하는

사람들은 신기함과 놀라움 그리고 낯섦을 경험한다. 현실에서는 도 저히 있을 수 없는 괴리감과 신선한 쇼크로 충격을 받는다. 초대형 잠자리에 누워 깊은 사색에 잠겨 있는 여인의 모습 옆에 서면, 사람 들은 자신이 판타지 동화 속에 나오는 난쟁이 종족처럼 느껴진다. 관람객이 그 여인의 세워진 무릎에나 겨우 올 정도이니 말이다.

여러 종류의 두상, 파라솔 아래 노년의 연인, 탯줄 달린 갓난아기, 쭈그리고 앉은 소년, 방금 출산을 한 엄마와 아직 탯줄로 이어진 갓 난아기, 커다란 날개를 달고 높은 의자 위에서 내려다보는 천사, 낯 선 이를 경계하는 듯한 두 노인, 나란히 옆으로 누운 연인, 거꾸로 매달린 닭 등 거대하거나 작은 그의 작품을 보고 있노라면 관람객 들은 『걸리버여행기』의 대인국과 소인국을 넘나드는 기분을 느끼게 될 것이다.

그의 발상은 사람들을 판타지의 세계로 초대한다. 극과 극의 세계 를 극사실적으로 표현함으로써 환상을 현실로 끌어들여 관객을 매 혹시킨다.

삶과 죽음에 대한 질문, 깊은 감동과 여운

그를 유명하게 만들어준 작품은 매우 작은 사이즈의 〈죽은 아버 지(Dead Dad)〉였다. 그는 죽은 아버지를 통해 인간에 대한 본질적인 물 음, 인간에 대한 근본적인 탐구, 인생에 대한 회고의 성격을 메시지 에 담았다. 또한 방금 태어난 아기를 거대하게 제작하여 '삶과 죽

음'에 대한 질문을 던지면서 관객에게 깊은 감동과 여운을 남긴다.

론 뮤익은 정식 미술교육을 받은 적이 없는 아티스트로, 처음 예술가의 길을 가고자 했을 때는 수많은 냉소와 편견에 시달려야만 했다. 장난감 공장을 운영하고 있던 아버지 덕분에 어린 시절부터 인형 만들기를 좋아했던 그는, 어른이 된 후 아버지의 영향과 예술가인 장모의 도움을 받아 세계적인 아티스트가 된다.

물론 그가 처음부터 아티스트의 길을 걷고자 했던 것은 아니다. 그는 TV에 나오는 소품 제작, 캐릭터 제작 등 특수효과 일을 하고 있

었는데, 그 일을 발전시켜서 아티스트로 데뷔하게 된 것이다.

'프로는 항상 관객을 생각하고, 아마추어는 항상 자기 자신만을 생각한다.'라는 말이 있다. 예술을 바라보는 그의 관점은 여느 아카데미틱한 예술가들과는 달랐다. 관객을 바라볼 줄 알고, 관객이 무엇을 원하는지도 파악할 줄 알며, 관객에게 무엇을 선물해야 할지도 정확히 알고 있었다. 예술이든 사업이든 대중들의 공감을 얻어야만 성공할 수 있다는 것을 말이다.

정통 아티스트 교육을 받지 못한 론 뮤익의 작품을 보며 몇몇 평론가들은 비평의 소리를 높였다. 한마디로 '아티스트 교육도 제대로 받지 않은 네가 감히 예술을 아느냐!'라는 시선이었다. 하지만 그는 대중을 선택했고, 결국 세상은 그의 손을 들어주었다. 또한 몇몇을 제외한 대다수 예술가들과 비평가들 역시 대중과 호흡하는 최고의 작품이라고 평가한다.

관객이 없다면, 거대한 크기로 인간을 극세밀하게 묘사하고, 인생의 순간들을 리얼하게 재현하면서 작품이 마치 관객의 삶과 닮아 있다는 것을 보여줄 수 없었을 것이다. 관객을 바라보지 않았다면, 관객을 배려하지 않았다면 이러한 카테고리의 작품은 나오지 못했을 것이다.

어느 분야에서든 거장이 되기 위해서는 남과 다른 카테고리로 세상을 관찰해야 한다. 론 뮤익의 강점은 정규 미술교육을 받아본 적이 없다는 사실에 있다. 덕분에 그는 미술에 대한 고정관념이 없었고, 세상 경험을 통해 터득한 '관객을 바라볼 줄 아는 눈'이 있었다.

그 어떤 예술가도 지니지 못한 배경지식으로 독특하고 강력한 최강의 무기를 가진 셈이다.

🗨️ 언어지능 높이기

삶의 질을 위해 일상에서 요구되는 것이 언어지능이다. 이 언어지능을 활용하여 업에서 크리에이티브 전략을 펼칠 수 있다. 타인과 다르게 사유하기, 말하기 등을 통해 차별화를 이루어낼 수 있다. 타인과 나를 구분시키는 언어지능을 높이는 방법에는 무엇이 있을까.

첫째, '말하기' 다. 평소 짧게라도 스피치 훈련을 한다. 실전이 최고이다. 어느 자리든 그 자리를 빌려 3분 스피치를 연습한다. 무언가 거창한 것을 말하지 않아도 된다. 빠르게 그 자리의 개념을 잘 파악하여 진정성만 전달하면 된다. 이때 첫째, 둘째, 셋째 등으로 체계성을 부여하면 훨씬 논리적인 스피치가 된다.

둘째, '잘 듣기' 다. 단순한 소리가 아니라, 상대방의 말 이면의 의미에 대해 잘 파악해야 한다. 성공자들 중에는 약 1%만이 '듣기'를 한다고 한다. 갑이 되면 모든 을의 이야기에 귀 기울이지 않는다. 선택적인 경청을 하는 것이다. 상대방의 말에 대한 경청은 통찰을 통한 성찰에 유리하다.

셋째, '읽기' 다. 항상 몇 권의 책을 옆에 놔둔다. 굳이 읽을 시간을

내지 않아도 주위에 책이 있으면 틈틈이 손이 간다. 읽어야 할 책은 서점을 방문했을 때 한꺼번에 구입해서 가방, 자동차, 거실, 서재, 사무실 등 눈에 보이는 곳에 놔두면 어느 사이에 손길이 간다. 줄을 긋거나 메모를 하는 것도 좋다. 읽기는 배경지식으로 작용한다.

넷째, '쓰기'다. 일주일에 한 편이라도 주제를 정하여 글을 써본다. 그 시간들이 쌓이면 손이 문체를 기억하게 될 것이다. 글쓰기는 거창한 일이 아니다. 짧은 글이라도 자주 발표하면서 점점 감을 잡아나가면 된다. 에세이를 바탕으로 조금씩 진화하는 것이다. 그렇게 실력이 붙으면 주변 매체에 자주 발표한다.

언어지능은 작가에게만 필요한 것이 아니다. 세상을 살아가는 모두에게 없어서는 안 될, 계발하지 않으면 안 될 지능이다. 말과 글은 곧 사유의 표현이다. 사유를 한다는 것은 인생을 주체적으로 산다는 의미와 연동된다.

언어지능으로 카테고리의 재구성, 재배열, 재해석 등으로 타인과 구분되는 개념을 만들어낼 수 있다. 지금 모든 업에서는 이러한 창조적인 개념 탄생을 기다리고 있다. 키워드를 분류하거나 결합하여 만드는 모든 개념 생성이 언어지능에 해당한다.

3부

크리에이터의 신대륙은 각자 다르다

크리에이터의 신대륙은 각자 다르다

초현실주의 화가 르네 마그리트는 예술작품이 관람객에게 어떤 영향을 미치는지 고찰하고자 했다. 그것은 그림이 보여주는 환영을 의심하라는 요구이기도 했다. 그는 그림을 하나의 매체로 인식하여, 감상하는 이들에게 그림이 어떻게 작용하고 어떻게 개념을 전달하는지를 알아내려고 했다.

그는 '이것은 파이프가 아니다' 라는 메시지를 적어놓은 작품 〈이미지의 배반〉을 통해, 그림은 하나의 환영, 대상의 재현일 뿐 대상 자체는 아니라는 점을 지적했다. 꽃을 그린 그림은 꽃 자체가 아니라 그림이라는 매체를 빌어 형상화되었을 뿐이라는 것이다. 더불어 관찰자의 선별된 인식이 예술 형식에 미치는 영향에도 주목했다. 감상자의 해석에 대한 기대를 드러낸 것이다.

이러한 르네 마그리트의 작품은 카테고리에 대한 이해 없이는 형성될 수 없는 것들이다. 루드비히 비트겐슈타인의 "내 언어의 경계가 내 세계의 경계를 의미한다."는 말처럼 언어세계만큼 정신세계가 표현될 수 있다. 언어는 곧 어휘로 이루어진 집이다. 르네 마그리트는 우리가 알고 있는 본질에 대해 고도의 질문을 던졌다. 그림을 하나의 매체로 보고, 사물의 본질에 대해 메시지를 던진 것이다. 그는 언어지능과 자연탐구지능의 융합으로 아티스트로서의 정체성을 펼쳐 나갔다.

CEO들에게도 퍼스트 달란트와 세컨드 달란트의 융합을 통한 시너지는 필수적이다. CEO들은 기본적으로 논리수학지능이 강하지만, 퍼스트 달란트인 논리수학지능 외에도 세컨드 달란트가 따로 있다. 닭이 먼저인지 달걀이 먼저인지 알 수 없지만, 두 가지 이상의 달란트가 융합된 것만은 확실하다. CEO들의 달란트 융합은 수백 가지 사례를 들 수 있을 만큼 다양하다.

평범한 연구원에서 조 단위 부를 이룬 서정진 셀트리온 회장의 달란트는 자연탐구지능과 논리수학지능을, 고아이면서 거부가 된 리카싱의 달란트는 논리수학지능과 내면지능을, 게임 거부로 급부상한 스마일게이트홀딩스 회장의 달란트는 논리수학지능과 공간지능을, 보톡스 전문가로 거부가 된 정현호 메디톡스 대표이사의 달란트는 논리수학지능에 자연탐구지능을, 양현석 YG엔터테인먼트 대표

의 달란트는 논리수학지능에 음악지능을, 신약개발이 혁신을 이룬 한미약품 임성기 회장의 달란트는 논리수학지능에 자연탐구지능을, 생활정보신문 벼룩시장을 창간하여 알바천국, 스마트폰 등 플랫폼으로 미디어 사업을 하고 있는 주원석 미디어윌그룹 회장의 달란트는 논리수학지능에 언어지능을 융합한 것이다.

이렇듯 우리는 달란트의 융합을 통해 각자 다른 신대륙에 도달할 수 있다. 이러한 힘은 어디에서 나오는 것일까. 우리에게 필요한 것은 성찰을 통한 달란트의 재발견이다. 21세기의 삶은 퍼스트 달란트 하나에만 의지할 수 없다. 세상은 다변화되고 LTE 속도로 많은 것들이 생성되거나 소멸된다. 업종 간, 업태 간 경계가 모호해지는 이때 누군가는 달란트의 융합으로 자신의 가치를 높여 나가고 있다. 우리에게 남은 시간은 그렇게 많지 않다.

최진석 교수는 『인간이 그리는 무늬』에서 "내가 나인가?", "내가 나 아닌 다른 것의 노예로 살고 있지 않은가?"라는 질문을 항상 자신에게 해야 된다고 말한다. "내가 나인가? 신념이나 이념을 혹시 나로 착각하고 있는 건 아닌가? 지식과 가치를 나로 착각하고 있지 않은가?"를 거듭 묻는다.

밖으로만 향해 있는 눈을 내부로 돌려놓을 때다. 더 이상 물러날 데가 없다. 인생 반전의 힘은 내부를 들여다보는 데 있다. 그리고 그 것은 각자의 삶에서 크리에이터가 되어야 한다는 것을 의미한다. 최

진석 교수는 일과 내적 활동성과의 거리가 멀수록 사는 일이 불안하고 피곤하며 뭔가 고갈되어가는 느낌이 들고 총체적으로 '재미없다'고 말한다.

새로운 프레임에 대한 기대를 가졌을 때 우리는 전혀 다른 인생에 진입할 수 있다. 시간의 가치를 제대로 알아야 크로노스에서 카이로스의 차원으로 삶이 옮겨진다. 물리적인 시간이 아니라 의미로 점철된 시간을 살 수 있는 것도 '자아발견'이라는 자기혁명을 이루고 난 다음이다. 비로소 시간의 가치는 의미로 충만해질 것이다.

레프 톨스토이는 "사람들은 누구나 한 번쯤 세상을 바꾸고 싶어 한다. 그러나 아무도 자신을 바꾸려 하지 않는다."라고 했다. 자기혁명은 가장 위대하다. 같은 시간이라고 하더라도 달란트에 들이는 시간에 따라 삶의 가치는 달라진다. 이것은 곧 자아실현과도 연동된다. 고유의 달란트에 들이는 시간만큼 우리는 자아를 실현해 나갈 수 있다.

플랫폼, 재능을 공유하고 상생하는 공간

'부시맨'이란 별명으로 잘 알려진 아프리카 남부의 산족이 있다. 그들은 동작 느린 사슴이나 토끼는 절대 잡지 않는다. 노인들이 사냥할 수 있는 기회로 남겨두기 위해서다. 또 물을 마시러 오는 동물을 위해서 우물 근처엔 덫을 놓지 않는다. 열매를 딸 때도 씨앗만큼은 꼭 남겨둔다. 그들의 메시지는 '더불어 함께' 한다는 것이다.

요즘은 이런 시대정신을 가진 사람 주변에 사람들이 모인다. 개인으로서 플랫폼이 되는 것이다. 이로써 B2B(Business-to-Business), B2C(Business to Consumer)가 흔한 일이 되었다. 이러한 플랫폼은 트렌드로 자리 잡아 자연스럽기까지 하다. 특히 1인 기업, 1인 창업이 많아지다 보니 서로 간 유대가 그만큼 중요해졌다. 그러면 어떤 사람이 플랫폼으로 작용할까. 여기에서는 순전히 달란트 면에

서만 살펴본다.

　우선 헬렌 켈러를 성장시킨 앤 설리번을 들 수 있겠다. 헬렌 켈러는 "만약 기적이 일어나 내가 사흘 동안 볼 수 있게 된다면 가장 먼저 어린 시절 나에게 다가와 바깥세상을 활짝 열어 보여주신 설리번 선생님의 얼굴을 오랫동안 바라보고 싶다."라고 했다.

　앤 설리번이 헬렌 켈러를 만났을 때, 헬렌은 여섯 살 소녀였다. 그녀가 본 첫 광경은 눈멀고 귀먹은 벙어리 여자아이가 들짐승처럼 온 집 안을 돌아다니며 다른 가족의 접시에 담긴 음식을 손으로 집어 먹고, 원하는 것을 갖기 위해 떼쓰며 괴성을 지르는 모습이었다. 하지만 설리번은 도착한 지 한 달 만에 돌파구를 마련한다. 펌프 물을 헬렌의 손에 부어주며 다른 한 손에 물(W-A-T-E-R)이라고 써준다. 이 관계의 시작으로 둘은 평생 친구이자 동반자가 되었다. 당시 그녀는 스물한 살이었고, 첫 번째 가정교사 직이었다.

　그로부터 49년 뒤 헬렌 켈러가 삶을 마감할 때까지 두 사람은 미국 시각장애인을 위한 플랫폼이 되었다. 설리번은 헬렌 켈러와 함께 여러 곳을　돌아다니며 강의를 했으며, 장애인을 위한 사회활동을 펼쳐 나가기도 했다. 특히 미국 시각장애인 재단을 위한 기금 모금과 함께 서로의 인생에도 영향을 끼쳤다.

　미국 기업인 테드 터너는 뉴스 보도에 일대 혁명을 가져온 인물이다. 그는 '지구촌'이라는 관계망을 형성했다. 언론이 이해관계자들

에 의해 움직인다는 사실만 놓고 볼 때는 유쾌하지 않지만, CNN 채널이 24시간 뉴스 채널을 구상하여 모든 사람이 원하는 시간에 뉴스를 볼 수 있게 했고, 전 세계 뉴스를 다뤘다는 점에서 언론의 플랫폼이라고 할 수 있다.

그는 처음에 가족이 운영하던 작은 옥외 광고게시판 사업을 물려받아 파산 위기에 있던 사업을 회생시켰다. 게시판을 활용한 광고업과 요식업, 텔레비전 방송, 프로 스포츠로 분야를 확장하여 수백만 달러의 사업으로 성장시켰다. 그러던 어느 날 통신위성에 대한 기사를 읽은 후, 위성을 이용하여 북미 대륙 전체에 방송망을 가설하면 탁월한 경쟁력을 갖출 수 있으리라고 판단했다.

그 후로 CNN은 즉각적이고 포장되지 않은 설익은 뉴스를 생방송으로 내보낸다. 폴란드 연대파업과 중국 천안문 사태, 1991년 발생한 걸프전 같은 사건들이 시시각각 있는 그대로 전파를 탔다. 기자들은 원고도 제대로 작성하지 못한 채 기사 내용을 바로 전달했다. 테드 터너는 CEO로서 논리수학지능이 고도로 발달되었지만, 이것의 바탕에는 자연탐구지능(시각지능)이 있었던 것이다. 자연탐구지능은 매체에서 성장한 사람들 대부분이 가진 지능이다. 여기에 하나의 변별력을 더한 것이다.

플랫폼이란 성장한 사람들끼리의 만남이기도 하지만, 함께 성장하는 일이기도 하다. 혹은 어느 한 편을 키워내는 인큐베이터 역할을 할 수도 있다. 상생과 공유의 마음이 있다면 누구나 플랫폼이 될 수

있다. 상대를 지켜보면서 예민한 피드백을 지속적으로 해야 하기 때문이다. 기본적으로 플랫폼은 이타 정신, 공익 정신을 필요로 한다.

경제학자 새뮤얼슨 역시 경제학이 자신을 위해 존재하고 자신 또한 경제학을 위해 태어났다고 자각했다. 그래서 그는 "자신에게 놀이가 되는 일을 일찍부터 발견하는 게 얼마나 중요한지 과소평가해서는 안 된다."라는 말을 남겼다. 새뮤얼슨이 성공할 수 있었던 중요한 요인은, 물리학을 포함한 과학에 관심을 기울이면서 거기에서 얻은 개념들을 경제학에 도입했다는 점이다.

그는 "나는 순전히 재미있는 일을 하고 살면서 너무 많은 보상을 받았다."라고 했다. 그때까지만 해도 경제학을 창의적인 노력이 필요한 학문이라고 생각하는 시각은 별로 없었다. 엄격한 규율쯤으로 여겨졌던 경제학에 대한 고정관념을 새뮤얼슨이 바꿔놓은 것이다. 법률, 회계, 세무, 법률, 보험, 행정 등에서도 창의성이 발휘될 수 있다. 그것은 한편으로 이타 정신의 발로이기도 하다.

21세기, 더 많은 것을 함께 나눌 때 우리는 각자 플랫폼이 될 수 있다. 파이가 한정적이라고 생각한다면 내 것을 뺏기지 않을까 의심부터 하지만, 무한대라고 생각한다면 지속적으로 B2B, B2C를 창출할 수 있다. 기존 카테고리에 갇히지 않고 상상력만 발휘한다면 공유할 파이는 무한대다.

여기 아티스트들은 개인 차원이 아니라 조직, 기업 차원으로 넘어

가서 플랫폼이 되었다. 그들은 업에 대한 카테고리의 한계를 넘는 것으로부터 시작했다. 늘 해왔던 일, 무의식적으로 다루어 왔던 일들에 대한 인식 진환이 요구된다. 이쯤에서 나만의 각주를 새롭게 달아야 한다. 세상에 대한 거룩한 분노가 있다면, 우리는 업에서 각자의 사명감으로 신대륙에 도달할 수 있다.

최고의 업, 위대한 나의 발견

괴테는 "한때는 하루도 빠짐없이 글을 쓸 수 있었고, 그런 일이 쉽다고 생각했다. 하지만 지금은 하루의 이른 시간에 『파우스트』 2부를 작업하는 게 고작이다. 아침 시간은 수면으로 원기를 되찾아 기운이 생기고, 일상의 잡다한 일로 아직 지치지 않은 때이니까. 그렇게 일해서 무엇을 이룰 수 있느냐고 묻고 싶을 것이다. 운이 좋으면 한 페이지를 그럭저럭 채울 수 있지만 대체로 한 손바닥 정도를 채우는 데 그친다. 게다가 글이 좀처럼 진행되지 않을 때는 몇 줄 써내지 못한다."라고 말했다.

또한 "억지로 뭔가를 하지 말라고 조언하고 싶다. 글이 쓰이지 않을 때는 나중에 만족하지 못할 글을 쓰려 애쓰지 말고, 차라리 빈둥대며 시간을 보내거나 잠을 자는 게 더 낫다."라고도 했다.

사람의 에너지 차원은 20대, 30대, 40대, 50대 모두 다르다. 그것이 우리가 더욱 달란트 융합에 집중해야 하는 이유이기도 하다. 에너지상 이미 있는 달란트의 융합으로부터 시너지를 얻어야 하기 때문이다. 달란트의 융합은 창의적인 발상을 돕는다. 부족한 에너지를 보완하여 지금껏 계발된 달란트와 좀 더 멋지게 연결하는 것만으로도 우리의 자아는 확장된다.

로이 리히텐슈타인은 1950년대에 추상주의 화가로서의 길을 걷고 있었다. 하지만 1961년 작품의 방향을 바꾼다. 추상주의 미술을 버리고 만화책에 나오는 삽화를 커다랗게 베끼기 시작한 것이다. 이미지를 확대한 것처럼 표현한 새로운 작품은 현실을 예리하게 묘사했다.

그의 변화는 어린 아들과의 대화에서 얻은 힌트 덕분이었다. 아들이 만화책에 나오는 미키마우스를 가리키며 "아빠는 이처럼 멋진 그림을 절대로 그리지 못할 것"이라고 하는 말을 듣고 미키마우스 삽화 중 하나를 캔버스 가득 정확하게 베껴 그려본 것이다. 하지만 동료들은 그 그림을 별로 좋아하지 않았다. 당시 그들은 만화책에 나오는 삽화들은 천박한 상업주의의 상징으로만 인식했기 때문이다. 세상이 '팝아트'를 처음으로 만나는 순간이었다.

비록 부정적이긴 했지만, 로이 리히텐슈타인의 작품은 열렬한 반응에 휩싸였다. 그는 만화책에서 더 많은 삽화를 베끼기 시작했고, 그 작품들을 전시했다. 비평가들은 기다렸다는 듯이 맹렬한 비난을 퍼

부었다. 역시 부정적이지만 강렬한 반응을 끌어냈다. 마침내 만화책을 모사한 상징적인 팝아트는 예술계에 새로 등장한 젊은 화가들의 공감을 불러일으켰고, 예술사에 확고한 입지를 다졌다.

리히텐슈타인의 팝아트에는 스토리가 담긴다. 말주머니가 있거나 없거나를 떠나서 장면은 어떤 스토리인지 궁금증을 불러일으킨다. 언어지능 없이는 이러한 작업이 쉽지 않다. 그가 기본적으로 자연탐구지능(시각지능)이 높은 것은 강렬한 색채 하나만 봐도 알 수 있다. 하지만 함축된 문장과 장면 한 컷의 강렬한 이미지는 언어지능과의 융합이라고 볼 수 있다.

우리는 끊어진 길에서 다시 길을 만난다. 알고 보면 내면에 잠재된 달란트를 발현시켰을 뿐이다. 하마터면 모르고 지나갈 '위대한 자신'에 대해 어떤 계기로든 통찰하게 되면, 보다 나은 자신과 조우할 수 있다. 위기 상황에서 또는 1막의 끊어진 길에서 소유론적 삶이 아니라 존재론적인 삶으로 자기 혁명을 이룬다면 말이다.

미국의 유명 작가인 존 그리샴은 미시시피 대학 법과대학을 졸업한 후 10년간 변호사 생활을 했다. 28세이던 1983년에는 테네시 주 하원의원에 당선되었던 터라 권력에 접근한 경험도 있었다. 그러다 1984년 운명적인 사건을 만난다. 10대 소녀 강간 폭행 사건이다. 그는 그 사건을 충분히 파악하여 뉴욕타임즈에 폭로했다. 그날 이후로 '만약 소녀의 아버지가 가해자를 살해한다면 어떤 일이 발생할까'라는 엉뚱한 상상을 하게 된다.

매일 책상에서 '소녀의 아버지가 가해자를 살해하는 개연성'에 대해 글로 옮겨 나간다. 낮에는 변호사로, 퇴근 후에는 세 시간씩 상상력을 발휘하여 3년 동안 내용을 수도 없이 썼다 지우기를 반복한다. 마침내 『타임 투 킬』이 완성되었지만, 그 원고는 출판사들로부터 28번의 퇴짜를 당한다. 결국 1989년에 무명의 출판사에서 출판된다.

두 번째 작품인 『그래서 그들은 바다로 갔다』를 쓸 무렵, 존 그리샴은 남은 인생을 바꾸기로 결심한다. 주로 글을 썼고, 최소한의 생계를 유지하기 위한 변호 업무만을 맡는다. 이 작품은 출판되자마자 뉴욕타임즈 베스트셀러에 올라 47주간 머물렀다. 미국 베스트셀러 1위에 선정된 후 그는 본격적인 작가 활동을 위해 변호사 업무를 접는다. 2012년 기준으로 그는 26권의 장편소설을 출간했고, 전 세계적으로 2억 7천5백만 권 이상의 책을 팔았다.

내 안의 나는 생각보다 위대하다. 달란트의 융합은 기본적으로 시간 투자를 전제로 한다. 존 그리샴이 시간을 투자한 세컨드 달란트는 언어지능이었다. 작가들의 퍼스트 달란트는 대부분 언어지능이지만, 언어지능이 전부일 수 없다. 만약 언어지능에 세컨드 달란트가 융합된다면 어떤 결과가 나올까.

세컨드 달란트가 대인관계지능이라면 대중과의 소통에 강한 서사 작품을 써나갈 것이고, 내면지능이라면 인간 존재의 통찰에 대해 영혼지수 높은 작품을 써나갈 것이며, 공간지능이라면 무엇보다 특정 공간에 대해 잘 다룰 것이며, 논리수학지능이라면 작가이면서 경영

자로 나설 수 있으며, 신체운동지능이라면 직접 발품 팔아 취재할 것이다.

유독 문체가 남다르면 그 작가의 세컨드 달란트는 음악지능일 수 있다. 시에서의 운율이나 라임도 여기에 속한다. 또한 묘사가 아주 뛰어나다면 자연탐구지능(시각지능)이 강하다고 볼 수 있다.

우리는 대부분 두세 가지 이상의 달란트를 갖고 태어난다. 하지만 한 가지조차 발휘해 본 적이 없는 사람, 한 가지만 발휘한 사람, 두 가지를 발휘하고 있는 사람, 두 가지 이상을 발휘하고 있는 사람 등 다양하다. 한 가지에 열정을 바쳐 한 집단에 들어갔다면, 다음은 두 번째 달란트를 확장할 때이다.

달란트의 융합을 통한 시너지로 비로소 완전한 자아를 발휘할 수 있다. 20세기라면 한 가지 강점만으로 변별력을 가질 수 있었지만, 지금은 달란트의 융합만이 평생 현역, 평생의 업을 보장한다.

한정된 시간은 나만의 크리에이티브로

발자크의 시간표는 잔혹할 정도였다. 그는 커피의 힘에 의존하면서 몸을 혹사했다. 하루 50잔의 블랙커피를 마시며 극도로 자신을 소모시켰다. 그는 작가로서 웅대한 문학적 야망이 있었지만, 빚쟁이들의 끝없는 등쌀에 시달려야만 했다.

'저녁 6시에 가볍게 저녁식사를 하고 곧바로 잠자리에 들었다. 밤 10시에 일어나 작업대에 앉으면 일곱 시간을 쉬지 않고 일했다. 아침 8시에 90분 가량 다시 잠을 잤고, 9시 30분부터 오후 4시까지 블랙커피를 마셔가며 작업에 몰두했다. 오후 4시엔 산책을 하고 목욕을 한 후에 6시까지 손님을 맞았다.'

그는 매일 이런 과정을 되풀이했다. 그래서 자신의 시간을 "아이스크림이 햇살에 녹듯이 하루가 내 손 안에서 녹아내렸다."라고 표현하며 "나는 사는 게 아니다. 끔찍하게 나 자신을 갉아먹고 있다. 하지만 일을 하다 죽든 다른 짓을 하다 죽든 나에게는 다를 바 없다."라고도 했다.

　자신은 소모되고 있지 않다고 자신 있게 말할 수 있는 사람이 몇이나 될까. 오너(owner)라고 하여도 절대 시간을 들여야 하는 일이 있다. 우리는 현재 시간을 누적, 생산함으로써 미래의 시간을 꿈꾼다. 크로노스 시간이 아니라 의미로 점철된 카이로스 시간을 살아가려고 부단한 몸짓을 한다.

　만약 발자크가 크리에이터라면 어떠했을까. 역사에 가정법이 없고 개인에게도 가정법이 없을 테지만, 나이 들면 자연스럽게 '지금 알았던 것들을 그때 알았더라면…' 이라고 생각하게 된다. 돌아보면 미진했던 방법론에 대한 미련 말이다. 발자크 역시 이 시대에 살았더라면 마모되는 삶이 아니라 크리에이터로서 좀 더 창조적으로 살아가지 않았을까.

　100세 시대라고는 한들 시간은 유한하다. 열정 들여 일할 나이는 따로 있다. 30대의 시간과 40대 그리고 50대의 시간을 같은 밀도로 볼 수 없기 때문이다. 은퇴 후에는 한 분야 관리자로서 남는 것이지, 현장에서 열정을 쏟을 시기는 아닌 것이다. 나이 들수록 에너지의 수위 조절이 필요한 이유다. 크리에이터가 되는 것은 이런 한정된 시간 자원에 대한 개념을 아는 사람만이 가능하다.

1960년생인 재일교포 작곡가 양방언은 일본인도 아니고, 한국인도 아니었다. 무국적자 같은 제 3국인이었다. 일본에서 의과대학에 진학했지만, 음악의 매력에 탐닉했던 아마추어 수준 이상의 뮤지션이었다. 그는 사실 음대에 진학하고 싶었으나 "일본인들도 부러워할 만한 직업을 갖지 않으면 일본생활이 쉽지 않다."라는 아버지의 뜻에 따라 의대에 진학했다.

그는 의대를 졸업하고 마취과 의사로 출발했지만, 음악으로 마음이 기울자 사표를 내고 독립을 한다. 1987년부터 1995년까지 다양한 레코딩 작업과 라이브에 참여하면서 음악이론과 실기를 실전에서 익힌 후에는 록, 재즈, 클래식월드 뮤직, 한국전통음악으로까지 이해의 폭을 넓혀 나갔다. 드디어 1996년 36세에 양방언은 일본에서 첫 솔로앨범 〈HE GATE OF DREAMS〉를 발매하고, 이후 8장의 앨범을 더 출시한다. 그 사이 런던 필하모닉 오케스트라를 비롯한 세계적인 관현악단과 협연하며 한국과 일본, 중국, 홍콩으로 무대를 옮겨 다양한 음악활동을 해나간다.

신은 한 가지 달란트만 준 것이 아니다. 우리는 한 가지 달란트라는 자기 규제로부터 자유로워질 필요가 있다. 물론 이 말은 퍼스트 달란트에 1만 시간 이상을 들인 사람들에게 더 밀접하게 와 닿을 것이다. 퍼스트 달란트에 몰입한 사람이 세컨드 달란트라는 행운도 거머쥘 수 있다.

우리는 세대별 다른 개념을 갖고 있다. 20대에는 천직에 진입, 30대에는 스페셜리스트, 40대에는 제너럴리스트, 50대에는 플랫폼, 60대에는 일가를 이루는 일이 그것에 해당된다. 10년 주기로 각각 다른 세대별 개념이 있는 것이다.

"나는 머리가 가장 좋았을 때 수학을 했고 그 능력이 떨어지면서 철학을 하기 시작했다."

20세기 초 가장 뛰어난 정수론 학자였던 고드프리 해럴드 하디는 고전적인 수학 에세이인 『어느 수학자의 변명』에서 이렇게 말했다. 그는 77세까지 살았는데, 이 책을 출간할 당시는 수학의 창조성을 거의 상실해 버린 70세였다. 훗날 하디는 훌륭한 수학자보다 훌륭한 수학자를 발견한 사람으로 세상에 더 알려진다.

하나의 업에서도 세월마다 다른 개념의 진화가 있다. 아무리 뛰어난 수학자라고 하여도 나이 들면 업에서의 개념이 달라진다. 유한한 시간에 대한 세대별 역할론이 달라지기 때문이다. 에너지 차원이 다른 이유도 있고, 진화가 되는 이유도 있다. 아이가 커나감에 따라 부모의 역할 개념이 달라지듯 나이에 따라 업에 대한 역할 개념도 달라진다. 프랙탈처럼 자기 진화를 지속해 나가는 것이다.

퍼스트 달란트 1만 시간이라면 대부분 20대~30대일 테고, 세컨드 달란트 1만 시간은 40대~50대에 속할 것이다. 조금 빠르게 자신의 업을 찾은 사람이라면 10대~20대에는 퍼스트 달란트에, 30대~40대

에는 세컨드 달란트에 몰입할 수 있다.

　이 모두는 개인차를 전제로 한다. 딱히 어느 것이 정답이라고 볼 수 없다. 50대 이후에 자신을 꽃 피운 사람들도 많다. 다만 정확하게 자신을 스캔하는 일이 전제되어야 할 것이다. 이것은 또한 평생 업에 대한 포트폴리오와 연동된다. 평생 업이 없으면 달란트의 시너지를 노리기 어렵다. 맥락 사이에서, 경계 사이에서 꽃이 피기 때문이다.

통찰 통한 재발견, 나를 다시 불태우다

복기는 모든 승부의 세계에서 적용된다. 승리한 대국의 복기는 이기는 습관을 만들어주고, 패배한 대국의 복기는 이기는 준비를 만들어준다. 조훈현 9단은 "복기를 해야 무엇을 잘했고 무엇을 잘못했는지 정확히 알고 넘어갈 수 있다. 복기를 잘 해두면 같은 실수를 되풀이하지 않을 수 있고, 또 좋은 수를 더 깊이 연구하여 다음 대국에 활용할 수 있다."라고 했다.

복기의 의미는 통찰을 통한 성찰이다. 복기하지 않는 2막이란 잠재능력을 사장시킨다. 1막의 강점과 단점을 살피고, 강점을 더하는 2막이어야 세월에 당당한 삶이 될 수 있다. 그리고 그것은 곧 달란트의 융합을 통한 시너지를 의미한다.

미국의 극사실주의 화가 척 클로스의 작품은 이미지의 세부 묘사로 유명하다. 그는 어느 날 붓을 들 수조차 없게 된다. 척추에 혈전이 생기면서 목 아래로 마비 증상이 생겼기 때문이다. 집중적인 재활 훈련을 거친 후에 간신히 팔을 움직일 수 있게 되자, 그는 테이프로 붓을 손목에 감은 채 다시 그림을 그리기 시작했다.

쉬지 않고 그림에 매진한 그는 지금까지와는 완전히 다른 초상화를 완성해 낸다. 그것은 작고 추상적인 정사각형들이 수없이 모여 있는 그림이었는데, 수많은 화소로 구성된 텔레비전 화면이나 모자이크 방식의 그림과 비슷했다. 색상 또한 전과 달리 더 강렬해지고 밝아졌다. 새로운 방식으로 그린 그림은 인기를 끌었고, 미술사에서의 위치도 확실해졌다.

질병이 가져온 장애를 극복하는 동안 클로스는 세계적인 색채화가의 반열에 오르게 된 것이다. 신체적 장애라는 약점을 혁신의 원천으로 삼은 그는 어린 시절부터 남달랐다. 열한 살 때 아버지가 돌아가시고, 어머니도 병을 얻어 의료비 때문에 살 집을 잃었고, 학교에서는 난독증으로 고생하며 말 더듬는 아이라는 놀림까지 당했다. 주변에서는 절대 대학에 들어갈 수 없을 거라고 말했지만, 그는 예일 대학에 입학하면서 모든 장애를 넘어섰다.

이 모든 것은 내면지능이 높지 않고서는 불가능한 일이다. 그리고 그 내면지능은 자아에 대한 지독한 통찰로부터 비롯된다. 내면지능의 안테나를 켜면 통찰을 통한 달란트의 재발견이 이루어진다.

꽃과 사막의 화가 조지아 오키프가 화가로서 세간의 주목을 받기 시작한 것은 이미 50대로 접어든 뒤였지만, 60대와 70대를 거치면서 그녀의 명성은 더 공고해졌다. 그녀 생애의 가장 중요한 개인전으로 꼽히는 전시회는 1970년에 휘트니 미술관에서 열렸는데, 이때 오키프는 80대였다. 이 전시회를 계기로 그녀는 미국에서 가장 주목 받는 화가의 반열에 오른다.

84세의 나이에도 오키프는 24세의 청년 도예가 후앙 해밀턴 덕분에 활기를 잃지 않았다. 두 사람이 함께하는 생활은 오키프가 98세로 생을 마감할 때까지 계속됐다. 그녀는 미국 서부의 황량한 풍경과 정물을 놀라운 이미지로 표현해 냈으며, 지속적인 통찰로 자아를 불태워 나간 작업이기도 했다. 삭막한 자연에 추상적인 아름다움을 부여한 그림은 도발적이기까지 했다.

나이 들면 통찰력이 더 깊어진다. 이것은 나이 들어 얻을 수 있는 덤이다. 다시 열정을 불태울 수 있는 근거도 된다. 이때 대부분 통찰로부터 생긴 깨달음으로 걸출한 성과를 내놓는다. 인생을 읽는 성숙함은 나이 들어 주어지는 신의 선물로 곧 크리에이티브와도 연관된다. 이것은 연륜, 지혜, 수양, 발효, 세월을 포함한 것들이다.

이처럼 경험마저 하나의 희망이 된다면 어떨까. 저성장의 긴 늪을 지날 때 모든 경험은 점과 점으로 연결된다. 그래서 달란트의 이종결합으로부터 자신을 구원할 사다리를 스스로 만들 수 있다. 공간지능이 높다면 업에 IT를 융합하거나, 대인관계지능이 강하다면 업

에 컨설팅 분야를 추가하거나, 언어지능이 높다면 업에 저서나 강의를 추가하여 저변을 확대할 수 있다.

사람은 나이 들면 인간 존재에 대한 대한 이해가 깊어진다. 콘셉트도 잘 알며 그것에 대한 인식도 깊어진다. 슬픈 일이지만 물론 한계도 잘 알게 된다. 이것이 달란트의 시너지를 추구해야 하는 이유이다. 모든 것은 시간에 대한 유한성을 전제로 한다.

박웅현은 세컨드 달란트인 언어지능을 통하여 크리에이티브 디렉터로서 거듭났다. 『여덟 단어』, 『책은 도끼다』, 『인문학으로 광고하다』 등에서 보듯 언어지능을 더해 크리에이터로 존재감을 발휘했다. 지성과 감성을 유감없이 발휘하면서 독자들에게 느낌표를 던져주는 작가로 변신한 것이다. 그는 "창의성의 비밀은 인문학적 소양에 있다."고 말한다.

"사실 창의성을 기르기 위해서 무엇을 해야 하는 건 없습니다. 영화를 보면 잘 보고 책을 보면 잘 보는 것, 즉 뭘 하든 안테나를 세우고 '잘' 하면 됩니다. …(중략)… '안테나'는 알랭 드 보통의 책에서 나온 비유인데, 아이디어는 전파, 창의력은 안테나에 비유합니다. 우리 주위에는 아이디어가 마치 전파처럼 가득 차 있다는 겁니다. 라디오를 켜면 안테나는 전파를 잡아서 우리에게 '어떤 의미'를 전달해 준다는 것이지요."

안테나를 켜면 전파는 곧 우리 곁에 잡힌다. 있는 것의 재발견은 번잡한 더하기보다 단순한 빼기의 삶에서 비롯된다.

자유, 크리에이티브를 키우는 주문

크리에이터는 일반적인 기준에서 벗어나 있다. 여기에서 일반적인 기준이라면 고정관념도 해당된다. 자유로운 영혼들은 일반인이 가치 없다고 치부하는 사물들을 다시 재해석하거나 이면에 숨은 가치를 찾으려고 노력한다. 본질에 대해 알기 위해 심안, 영안으로 사물을 본다.

그래서 크리에이터들은 일반인들의 기준으로 저급, 고급을 판단하지 않는다. 사물에는 각각 고유한 특성이 있다는 점을 인정할 뿐이다. 여기에서 '키치'가 탄생한다. 그들은 '고급'과 '저급' 사이에 존재하는 장벽을 완전하게 허물고, 그 경계선을 모호하게 만들면서 신화나 전설이 된다.

아티스트 제프 쿤스는 저급한 예술품 혹은 통속 미술을 지칭하는 키치(kitsch)를 활용하여 지식인들의 미학적 취향과 권위에 도전했다. 거대한 규모로 제작한 조형물들을 일부러 일류 미술관 앞에 전시한다. '고급과 저급' 문화 혹은 '좋고 나쁜' 문화에 대한 생각을 조롱하는 것이다.

〈강아지〉는 가볍고 연약한 소재처럼 보이는 풍선을, 가장 단단하고 무거운 소재인 스테인리스 스틸로 치환하여 역설의 미학을 보여준다. 또한 실제 꽃으로 만든 꽃 강아지 작품은 강아지 형태를 철제 모양으로 만들어 화분을 꽂을 수 있게 했다. 이 〈강아지〉는 스페인 빌바오에 있는 구겐하임 미술관 외부에 상설 전시되어 있다.

밝고 크고 화려하며 통속적인 그의 작품은 미국문화를 단적으로 보여준다. 이 조형물을 두고 평가하며 고민하는 예술 애호가들이 있는가 하면, 그냥 쳐다보며 웃고 즐기는 사람들도 많다. 당대 많은 예술품과 달리 제프 쿤스의 조형물은 관람자들이 부담 없이 반응하는 작품이다.

현대미술의 문을 연 아티스트 마르쉘 뒤샹 역시 고정관념을 바꾸었다. '레디메이드'라고 하는 새로운 미술의 개념을 만들어낸 뒤샹은 기성품도 예술가의 '선택'에 의해 훌륭한 작품이 될 수 있다는 것을 보여주었다. 과거 싸구려라고 취급받아왔던 기성품들을 위대한 예술작품으로 선택하여 변신시켰던 것이다.

예술의 혁명을 개시한 멋진 그의 장난은 〈샘(Fountain)〉이었다. 논란

을 불러일으킨 화제의 작품은 '남성용 소변기'였는데, 처음 이 작품은 전시가 허용되지 않았다. 전시 기획자가 비도덕적이고 천박하다는 이유로 전시를 거절했던 것이다. 하지만 아방가르드 예술 잡지 《레디메이드》에 실리면서 주목받았고, 이후 〈샘〉은 나날이 유명해져서 수많은 예술 잡지와 도서에 다시 등장했다.

이 작품을 구매하고 싶다는 수집가들의 목소리도 점점 커져갔다. 뒤샹은 작품을 다시 만들기로 결정했지만 제조업자가 소변기 생산을 중단했다. 그는 공예가를 불러 사진에 있는 것과 똑같은 물건을 '사람 손으로' 직접 만들어 달라고 의뢰한다.

뒤샹은 처음부터 〈샘〉을 현대미술사에서 주목받는 작품으로 만들겠다고 의도한 적이 없었다. 단지 구태의연한 예술가협회를 조롱하고 싶었을 뿐이다. 〈샘〉이 거둔 뜻밖의 성공에 자극받은 뒤샹은 '레디메이드'라고 알려진 예술 형식을 본격적으로 도입하게 된다.

앤디 워홀의 열린 마음은 작업실 운영 방식에도 반영된다. 그의 작업실 문은 언제나 열려 있었고, 잘 모르는 사람이라도 누구나 거리낌 없이 들어와 여러 가지 제안을 하거나 심지어 작업을 도와주기도 했다. 그의 작업실은 늘 사람들로 붐볐다. 누구나 모든 것을 함께 감상하고 공유했다. 그리하여 개방적인 태도에 이끌린 창의적인 사람들은 작업실에서 차츰 무리를 형성했다. 그들은 워홀의 작업을 도와주면서 그림에 대한 아이디어를 제시하거나 직접 작품을 만들기도 했다.

워홀의 작업실은 그야말로 플랫폼이 되었다. 다양한 재능과 놀라운 개성을 보유한 사람들은 그의 작업실이 주는 자유를 만끽했다. 아이디어가 많은 사람들은 흥미진진하고 창의적 기운이 넘쳐나는 그곳에서 자유롭게 의견을 말했으며, 작업실은 음악을 포함한 갖가지 실험예술의 중심지가 되었다. 워홀은 결코 권위를 행사하지 않았고, 다재다능한 사람들에게 많은 재량을 주면서 스스로도 자극받았다.

자유가 없으면 아무런 일도 일어나지 않는다. 자유는 크리에이티브를 키우는 주문이다. 가능한 최대한의 자유를 누려라. 개인은 자유만큼 성장한다. 미래에 개인 간 변별력이 커지는 것도 자유로운 공간에서는 영혼도 자유롭기 때문이다.

자유 시간이 많을수록 미래가 기대된다. 일과 쉼 사이 수위 조절이 원하는 미래를 만들 수 있기 때문이다. 비교적 시공간에 자유롭다면 현재는 미래를 만드는 시간으로 작용할 것이다. 이에 달란트의 융합은 더 이루어질 것이다. 아이디어, 발상의 전환, 리뉴얼, 재구성, 재해석, 리셋, 카테고리 전환 등이 이런 자유 범주에 속한다.

우리는 알파파 상태에서 원하는 그림을 더 잘 그려 나갈 수 있다. 통제력 있는 인생은 그렇게 만들어진다. 그래야 내 속도로, 내 보폭으로 걸어도 무방하다. 속도의 주술에 걸려 쫓기듯 살지 않으려면 크리에이터로서 존재하는 삶을 살아야 한다. 그리고 달란트의 융합

으로 시너지를 내야 한다.

인생은 짧은 소풍이다. 제품 설명서에 유통기한이 있는 것처럼 인생에도 유통기한이 있다. 그런 면에서 달란트의 계발, 이종결합, 시너지, 플랫폼 등은 하나의 권리이기도 하다. 지금까지의 한계에 대해서는 모두 잊어도 좋을 듯하다. 퍼스트 달란트에 대한 천착은 세컨드 달란트에 대한 천착을 불러올 것이다. 결국 인생은 시간이라는 조공을 바친 흔적이기 때문이다.

'우리는 자유 시간으로부터 각자의 신대륙에 도달할 수 있다.'

아티스트의 생각지도

초판발행 | 2016년 12월 7일

지은이 | 최정훈 · 서정현

펴낸곳 | 리즈앤북
펴낸이 | 김제구
인쇄 · 제본 | 한영문화사

출판등록 제22-741호(2002년 11월 15일)
주소 121-842 서울시 마포구 잔다리로 77 대창빌딩 402호
전화 02)332-4037
팩스 02)332-4031
이메일 ries0730@naver.com

ISBN 979-11-86349-54-0 03600